GAEA

GAEA

拉丁電影驚艷

四大新浪潮

焦雄屏 ———— 著

光影
系列

拉丁電影驚艷：四大新浪潮 — 目錄

099
104
104
108

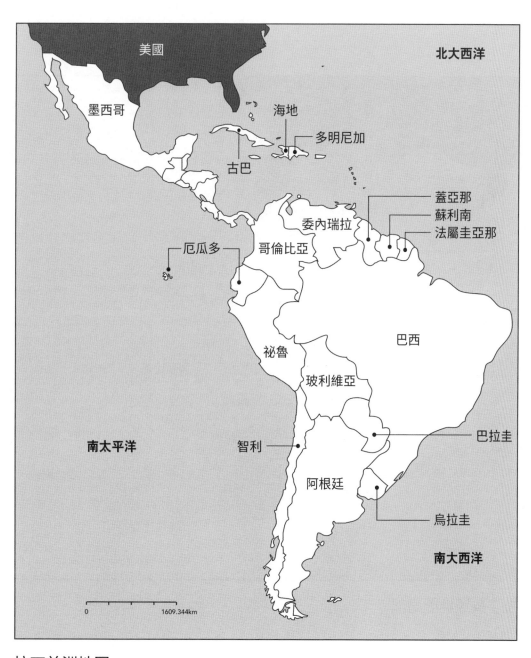

拉丁美洲地圖

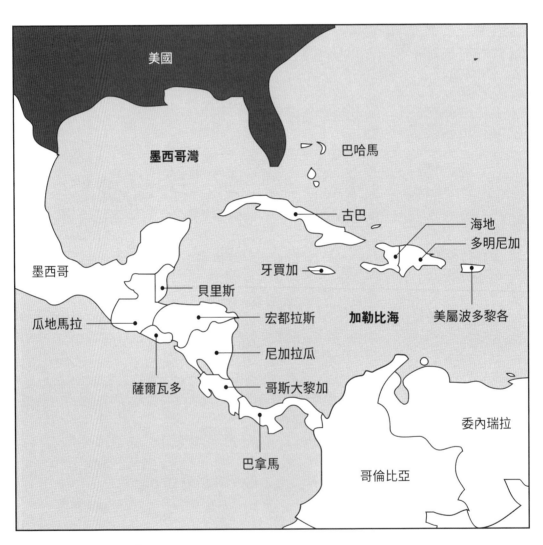

美國

墨西哥灣

巴哈馬

古巴

海地

多明尼加

墨西哥

牙買加

貝里斯

美屬波多黎各

瓜地馬拉

宏都拉斯

加勒比海

尼加拉瓜

薩爾瓦多

哥斯大黎加

委內瑞拉

巴拿馬

哥倫比亞

拉丁美洲地圖局部

序

來去拉丁

台灣對拉丁文化是陌生的。從來就是親美親日，受這兩種文化影響，甚至會透過他們的流行文化膚淺片面地去理解世界。

回想小時候，電視初到台灣，我看到的第一個電視節目是黑白的美國情境喜劇《我愛露西》，傻大姊露西和她那個經常被嘲笑的古巴丈夫，應該是我的第一個拉丁印象吧？後來又有個大型綜藝節目，叫《拉丁歌舞》，是大型夜總會的表演，有爵士大樂團和兩個伴舞的美女瑪芝和芝芝。兩拉丁美女總是穿黑網襪露出美腿，從腰部向後膨出一大片有很多縐褶的蛋糕裙，扭起來裙子一掀一翻，熱情帶勁。這些艷舞對我們小蘿蔔頭很有吸引力，別忘了這還是國產綜藝《群星會》時代，像閣荷婷、紫薇等老上海式的歌星，仍在慢悠悠唱著「荷葉上露珠兒轉呦」的小調歌曲，讓小蘿蔔頭們百般不耐煩。拉丁熱舞直接吸引我們，挑戰我們年少的文化味蕾。古巴是什麼？拉丁又是什麼？我們一點都不理解，但是這些形象、名詞不知不覺深植在我們腦海。

除了喜劇和歌舞外，拉丁印象總出現在美國西部片中，大英雄約翰·韋恩身旁老看到操著「申牛雷」口語的墨西哥小鬍子們，不是酒吧老闆，就是客棧主人，帶點喜趣帶點狡猾。和那個華納卡通裡嚷嚷著「安德雷，安德雷！」一溜煙跑過銀幕的墨西哥小老鼠一般可愛。這些美式流行文化的點點滴滴都在塑造我們對拉丁的刻板印象。它們應該是美國文化塑造出的誇大、扭曲、讓拉丁人不舒服的形象；

就像我們看到好萊塢電影如《大地》中吊著眼睛的假華人，或者戴著長指甲套，邪惡陰險的福滿州那樣感覺不快。

後來上映了一部轟動全台的西班牙電影《不如歸》（Un rayo de luz, 1960），終於不是美國人眼中的拉丁了。裡面的小童星瑪麗莎（Marisol），老是高昂激動地唱著西班牙式的吶喊歌曲。她有驚人的肺活量，唱起歌來聲驚四座，或歡樂或悲傷，充滿了感染力。這部電影和《梁山伯與祝英台》一樣轟動，幾個月也不下片，估計瑪麗莎作夢也沒想到她在台灣有如此海量的粉絲。主要電影中強調孤女對母親的嚮往，這種親情是華人觀眾最無法抗拒的。

有頭腦的商人將瑪麗莎從西班牙請來台灣，隨一部假的《不如歸》續集登台，還隨票贈送五張瑪麗莎的彩色照片。瑪麗莎出現時，觀眾非常困惑，首先那瑪麗莎已經長成亭亭玉立的少女，不復那紮兩條小辮子的天真模樣。原來《不如歸》是幾年前的舊片，大概拍好四年後才在台上映。差距幾年，西方人又發育得快，模樣就不是同一人了。我擠在國都戲院靠舞台前面看她載歌載舞，心中充滿失望的情緒。她沒有唱《不如歸》那些耳熟能詳的歌曲，西班牙舞蹈我們又霧裡看花，節目最後還插科打諢地推出「台灣瑪麗莎」的小女孩高歌一曲，那小女孩名叫鄧麗君。我們把失望之氣出在鄧麗君身上，哼，一點都不像！其實我們心中的OS是，大瑪麗莎一點兒都不像《不如歸》裡面可愛的小瑪麗莎。

到了大學，西班牙才能稍微對焦了。台灣出了個漫遊者三毛，用生花妙筆把荷西和西班牙帶進了台灣，乃至後來也進入大陸的視野中。荷西是那個浪漫等三毛幾年的西班牙人，是會做木工、跑到西屬撒哈拉潛水的西班牙人，是冷幽默笑匠和有同情心的西班牙人。三毛筆下的西班牙文化和好萊塢電影裡不一樣，總算這是台灣人自己的第一手報導啊！從小說到現實有段差距，我到美國留學才真正接觸到拉丁文化。

德州首府奧斯丁是個非常白人的學校，但到底是臨近墨西哥，市裡拉丁裔不少，TACO等速食店也比比

皆是。在德州也曾去過聖安東尼奧，參觀一下阿拉莫建築牆上的子彈孔，遙想《邊城英烈傳》（The Ala-mo）中白人與墨西哥人的戰爭。約翰・韋恩和李察・威麥好壯烈啊，最後都爲維護家園犧牲了。我們當時沒有知識，到底是誰從墨西哥人手裡搶來德州的？白人忘了眞正的侵略者是他們自己，如此正義凜然。

那段時間和我一起在圖書館整理目錄打工的瑪利亞是墨西哥裔，她黑不溜秋、矮矮胖胖，平日喜歡和我聊天。她是學音樂的，請我去看她參與演出的音樂劇《天皇》（Mikado），我在台下找來找去看不到她在哪裡。她應該演的是一個宮女，大堆頭演員吊著眼睛演東方人，寬鬆的戲服一穿，舞台妝一化，Chicano臉和白人臉也分不清了。我們對拉丁文化不了解，其實把臉部特徵一遮，大家沒有什麼不同，種族主義眞是無聊的東西。

圖書館裡還有一個女孩來自尼加拉瓜，美人胚子，有個台灣男生特別迷她，老想約她出去玩，可惜落花有意，流水無情。她平常笑靨如花，但只要一問起她的家鄉，臉上就飄過一絲哀傷，什麼也不肯說，估計也是政治流亡之類的悲劇。

我們系裡墨西哥裔不多，倒是幾年後，奧斯丁出了一個大導演學弟，勞勃・羅里葛茲（Robert Ro-driguez），擅長商業動作片，拍了墨西哥三部曲（《殺手悲歌》、《英雄不流淚》、《英雄不回頭》），有吳宇森風格，合作的演員有西班牙阿莫多瓦藝術片出身的安東尼奧・班德拉斯（Antonio Banderas）和墨西哥的性感尤物莎瑪・海耶克（Salma Hayek）。有一年，我應邀去西班牙聖賽巴斯提安電影節當評審，海耶克在飛機上坐我的旁邊，她帶著一個保鏢／男友，從起飛到降落一副荷爾蒙氾濫模樣，大聲調情十分囂張。我心中罵她bimbo，靠身材吃飯，沒想到她日後演出墨西哥國寶畫家芙烈達（《揮灑烈愛》，Frida）還提名了奧斯卡，演技相當不賴。那一年該片也參加威尼斯電影節，我又當評審，和她打了不少照面。後來我自我反省，拉丁文化本來就是熱情洋溢，我用自己的文化觀點理解別人，很容易產生偏

差。

說起當評審，我因為常常出席電影節，有挺多機會四處遊走。有一年我去南美阿根廷的布宜諾斯艾利斯國際電影節擔任評審，彼時阿根廷經濟被國家貨幣基金（IMF）整得負債累累，老百姓吃足了苦頭。我在於是他們走上街頭。那一天，他們拿出家裡的鍋鍋鏟鏟，敲敲打打地抗議遊行，隊伍綿延幾公里。阿根廷隊伍中沒有什麼酒店聽到如雷的嘈雜聲，慌忙到大街上看熱鬧，四處打聽詢問大家在抗議什麼。阿根廷隊伍中沒有什麼人會說英文，嚇了我一跳，它不是國際大都會，怎麼這麼少人會說英文呢？後來比手畫腳終於從隊伍中末了問我打何處來。我說台灣，來參加電影節，他說，你是 Peggy Chiao（我的英文名）嗎？我愣住了，被推出一人來應付我的詢問。那是個大鬍子，他一開口就憤怒地罵政府，罵國際貨幣基金，罵美國人，好傢伙，我都出名到阿根廷了，連路人甲都知道我。搞了半天，他不是路人甲，他在電影節做事，知道我是評審，而且他熱愛台灣電影。您說說這緣分！

台灣駐阿根廷的代表王豫元先生在我一下飛機後，就請電影節主席夫婦與市政府文化局的官員，和我吃了一頓傳統阿根廷式的烤肉大餐。讓我賓至如歸，不致有第一次到南美洲的陌生感。到底是畜牧業發達的草原文化，各種肉烤了無止盡地送上來，著實見識了肉品王國的陣仗。王代表與我有緣，後來他出使到荷蘭，巧的是我們每年都去鹿特丹電影節，少不得又碰見一次；最後他出使梵蒂岡，我恰巧帶台灣電影代表團去參加羅馬亞洲電影節，那一回，魏德聖、鄭芬芬、陳懷恩都享受到以貴賓身分參觀梵蒂岡美術館的排場和便利。

王大使不但介紹我認識阿根廷文化，也派助手當我的嚮導。助手問我想去哪裡？我說我想去看看裴隆夫人艾薇塔（Evita）所葬的墓園。他聽了感覺面有難色，但是有外交官的禮儀並不說明。我們走路到雷科萊塔公墓（La Recoleta），這是阿根廷第一公墓，就在市區高級住宅區內，顯然南美洲文化沒有亞洲

人的忌諱。走進園裡彷彿森林，有條非常空曠的大道，兩旁有大樹，安靜渺無人跡。一股極臭沒有聞過的味道撲鼻而來，我非常納悶，忍了好久終於問他為什麼這麼臭？他說，屍臭，此地習俗棺材不入土在地面，都存在各家的墓祠堂中。我一聽真是頭皮發麻，恨不得立刻離開，也是硬著頭皮走完全程，無心欣賞那些著名的花雕和青銅。艾薇塔的墓其實很樸實，與她聞名世界的聲譽不太匹配，簡單的祠堂沒法進去，大門上零零星星插了一些花。旁邊有一些銅片刻字，看不懂也不想理解，只想快快離開。偌大的墓園，沿途只有一對看來是日本來觀光的年輕情侶或夫婦，大家嚴肅地打個照面，連點頭都省了。

慚愧得很，我知道的阿根廷的人物就艾薇塔和足球大腕馬拉度納了。電影節也派一個小天使給我做地陪。他是個戴著金絲眼鏡斯文的小伙子，名叫狄亞哥，長得挺精緻，一見面就忙著告訴我他是義大利後裔，彷彿這樣就有歐洲範兒，這是不是殖民心態呢？阿根廷有意識地要做白人的南美洲國家，原住民和有色人種佔的比例都遠比其他中南美洲國家少。我們評審之餘有自由活動的時候，小天使好意問我想去哪裡走走？我說想看看馬拉度納踢足球的地方。他說好，帶你們（還有一位韓國監製）去看他長大的球場，在較貧民的地方。我們搭車到一個公園入口，一望無際的草坪，沒半個人影，得用走路的。因為是貧民區，我就多了個心眼，全程戒備，不過半個小時也沒有看到半個人。走完大公園，旁邊是球場，水泥道路，迎面來了個看來是遊民的人。我二話不說立刻過馬路，回頭看小天使狄亞哥和他在拉扯，有點驚嚇。韓國人嚇得也立刻過馬路往我這兒來，可是小天使和流浪漢很快也就分開各走一方了。我們過馬路回去和小天使說顧聞其詳，小天使說得很平淡：「那人說，給我錢，我說，沒有，他就走了」。我和韓國人對看一眼，不知如何回應，這到底是搶劫還是乞討？兩人明明有拉扯，光天化日，挺危險的，但小天使表現如此地日常，彷彿司空見慣。那個流浪漢也很年輕不像痞子，看來阿根廷經濟真的很不好。

電影節招待得很好，帶我們去看米隆加舞場（milonga）的探戈表演，正宗阿根廷式探戈不是台灣國

標舞。舞者們在台上玉腿盤纏飛舞，旖旎又性感。我們喝著咖啡啤酒，輕鬆愜意地欣賞拉丁文化。評審決賽討論那天，大會帶我們去吃豪華的古巴中餐廳。這個名詞我第一次聽到。聽他們介紹，原來古巴有很多華人移民，發展出適合拉丁口味的中式餐點，流行到阿根廷走高檔路線，是阿根廷人宴會的首選之一。味道如何，我已經忘了，當然不可能與我們習慣的中餐相比。但是人行萬里路，讀萬卷書，到這裡才知道古巴有很多華裔，後來再看資料，有些非常古巴面孔的女孩，稱自己是華裔，而且會穿老祖輩留下來的戲服粉墨登場，唱全本的廣東大戲。

幾年後我有幸又去南美巴西聖保羅電影節當評審。和我同屆的評審還有日本新浪潮名導演吉田喜重、德國大監製費爾斯伯格（Ulrich Felsberg，溫德斯的製片，兩人曾合作拍攝《樂土浮生錄》的古巴紀錄片），與提名金獅獎的美國導演麥克布萊德（Jim McBride）。每日大家面對面坐著小巴士去試片室看電影，吉田夫人高雅又美麗，常讓我目不轉睛盯著覺得面熟。好幾天後才發現她是以前的大明星岡田茉莉子，這使我在巴西特別高興，奇怪，要到南美洲才覺得和小津安二郎等人靠近了一點。費爾斯伯格拍的古巴紀錄片《樂土浮生錄》我也很喜歡，他剛從上海回來，斬釘截鐵地告訴我，中國的進步太嚇人，絕對幾年後會成為超級大國。我們每天看電影，欣賞巴西文化，實在太愜意了。唯一的擔憂又是治安，大會警告我們晚上不要獨自在路上走，因為會有搶劫，富豪們都是搭直升機上下班，足不落地。

聖保羅感覺很像台北，都會感很強，人的感覺也很像，日本人特別多，全是移民。我們一直在城中商業區活動，像《街童日記》或《無法無天》（City of God, 2002）那種貧民區壓根看不見，據說都被圍了起來。巴西聖保羅國際電影節是李昂·卡考夫（Leon Cakoff）所辦，他是猶太亞美尼亞裔的移民，喜歡藝術片，發行電影很成功。他喜歡台灣電影，曾買一些我們的電影去發行，和我是多年好友，說實話在聖保羅看到很多人來看台灣電影，隔著千山萬水他們竟然可以接受這麼陌生的文化，心裡還是十分感動，

也感謝像李昂這樣的文化人將台灣文化帶到巴西，他也努力推銷巴西文化給我們認識，帶我們去看巴西森巴嘉年華的慶典，又精心安排巴西美食，令我們賓至如歸。可惜他已在十年前去世，後來電影節看不到這個熱情巴西人的身影，使我每次到柏林和坎城都非常悵惘。

有一年我在鹿特丹電影節，當日飄著鵝毛大雪，大夥都躲進了屋裡廊下，只有我忍不住地興奮，一個人在大廣場上迎接著雪片。不多久另一個人出現了，是李昂的夫人，她也走到廣場中央，抬著頭享受我們在熱帶、亞熱帶見不到的雪。我們相視一笑，我想起《再見巴西》裡魔術師製造雪景，讓村民沉浸在巴西沒有的雪景幻境中，寒帶的人是不會理解我們看雪的心情的。

我也因為佛羅里達電影節來到邁阿密，行禮如儀地去了最南的西礁島（Key West），是美國離古巴最近的地方，僅有一百四十五公里之隔，不曉得有多少部黑色電影以此地為背景拍攝。西礁島以日落著名，聽說每個人一生都應該來這裡看看美得不敢相信的日落。我們花了近三小時搶座位，在那裡啜著海明威最喜歡的古巴 Mojito 雞尾酒，遙想著海先生在古巴寫的《老人與海》。我們從小就因為甘迺迪被刺和古巴飛彈危機，對古巴印象都很壞，也被教育說那個古巴狂人卡斯楚是壞人，後來發現連西班牙籍的大明星瑪麗莎嫁阿根廷人都由他證婚，足見他在拉丁文化中的地位。拉丁美洲人被美國欺負多年，許多人崇拜不向美國屈服的卡斯楚和格瓦拉，他倆是拉丁民族的硬頸大英雄。

有一年我去瑞士佛里堡（Freiburg）國際電影節當評審，同組有一位古巴導演費南多·裴瑞茲（Fernando Pérez），金絲眼鏡，小鬍子，說起話來非常溫柔斯文，和想像的古巴人太不一樣了。我們後來變成朋友，在評審過程中同一陣線，後來在柏林、坎城幾個電影節都見了幾面。我也邀他的《口哨人生》到台北放映，中文片名也是我譯的，可惜他本人沒能來成。認識他以後，長期被美國電影塑造的古巴刻板印象在我心中一夕瓦解。

經過那麼多年看電影與理解世界史，美國高大上的形象已經在我心中起了問號。美國以世界警察的姿態，以冷戰後維持世界秩序為由，干預許多國家的政治經濟，對照美國近年以美國優先，予取予奪蠻橫地對待亞洲國家（韓、越、日、台港中）的方式，幾乎與近百年來剝削拉丁美洲如出一轍。我的世界觀有一定的改變。

中南美洲離台灣如此遠，但其外交在台灣與大陸間短兵交接。聽說台灣現存的外交國多剩在中美洲，多半是金錢外交，少得可憐，有些小國連名字都叫不出，台灣人對他們也一點不理解。

我有一個詩人朋友，一直炫耀能背出所有台灣邦交國，二十年來，從三十幾個，背到今天只剩十來個了。他的名言是漲潮時，台灣邦交國土地會小一半，因為好幾個國家領土海水漲潮時會淹沒一半。可以想像那些國家有多小。中南美洲莫名其妙成了中美對峙的棋子，號稱是台灣在世界上僅存的友邦。他們對台灣處境那麼重要，可大部分台灣人卻連聽也沒聽過這些國家，遑論理解他們的文化了。可悲可笑的是，他們卻撐住了台灣可憐的主權自尊，號稱是台灣主權仍在的證明。台灣每年大把銀子撒出去任人宰割，偶爾還要首長飛來飛去做友情秀，這戲演得滑不滑稽？寫到這裡，海地總統剛被暗殺，台灣老百姓既不關心也不了了。這個曾到台灣訪問的總統和他的國家，也只是台灣外交的棋子，其餘的事誰關心哪？

還有一回去紐約翠貝卡電影節，主席史加利先生（Peter Scarlett）請我到他家吃飯，席間來了一位貴客，是巴西大導演巴班柯，那個以《街童日記》和《蜘蛛女之吻》出名的藝術導演。他終生穿梭於巴西、阿根廷、美國之間，是一種選擇性的流亡。他不太說話，顯得不快樂，眉宇間總是深鎖。他曾說過自己是永遠的局外人，父母是烏克蘭和波蘭的猶太人，移民到阿根廷，但巴班柯自我放逐到巴西，最後又到了好萊塢。他拍攝電影有時如打游擊穿梭在巴西貧民窟中，有時資金充裕好整以暇窩在好萊塢，他的拍

片生涯都是極端，永遠有一種邊緣的客觀和理性。這樣的邊緣人還有不少，因為拉丁美洲的政治社會太動盪了，導演們流亡是挺普遍的事。巴班柯對拉丁電影傳統有一定貢獻，尤其對近年新興的墨西哥新貴大導演們而言，他們視巴班柯為偶像。

除了從書裡、影視作品裡，我得到拉丁文化的各種印象，另外，在我國際電影節旅行的生涯裡，又曾在地或與影人面對面理解拉丁文化，那是一種難得的緣分和經驗。這本書僅是我個人努力透過電影想去理解拉丁文化的多個層面。前陣子在洪建全基金會之敏隆講堂系列演講中分享心得，反響很好，所以決定出書，以饗更多對拉丁文化有興趣的人，一起來了解多彩多姿、複雜迷人的拉丁文化。

做這本書，在許多資料中獲益甚多，其中陳小雀教授的《魔幻拉美》上下兩冊書對個人啟迪最多，在此謝謝他淵博的知識和深入淺出的傳授。此外，敏隆講堂的蔡雅惠和陳姸伶、我的助理劉維泰，以及長期的編輯區桂芝和沈育如都惠我良多，一併感謝。

二〇二一年

總論

拉丁面面觀：從歷史、政治、文化到電影

拉丁美洲，根據一些字典與網路的定義，指的是美國以南，拉丁語系的國家，約有三十三個獨立國，十多個殖民地（英美法荷），佔了世界約百分之十三的面積。

一般而言，狹義的拉丁美洲主要以西班牙、葡萄牙語系的殖民國家為主，也包括一些同樣屬於中南美洲的法語區，如海地與法屬圭亞那。

廣義的拉丁美洲，還會包括中南美洲那些原屬加拿大、英國、荷蘭的屬地，如說英語的英屬圭亞那、貝里斯、牙買加，以及說荷蘭語的蘇利南。

殖民國對自己曾統御的中南美屬地也有個狹義的專有名詞，叫伊比利亞（專指西葡語的中南美洲前殖民地），所以以前西班牙影展有一個項目叫拉丁電影獎，現在改名為「伊比利亞獎」。

整個美洲以巴拿馬地峽為中線一分為二，北邊是北美洲，包括墨西哥。一八二三年，墨西哥併到中美洲聯邦裡，自此與瓜地馬拉、薩爾瓦多、洪都拉斯、尼加拉瓜、哥斯大黎加、貝里斯成為中美洲之一。

而大哥倫比亞共和國則分裂成委內瑞拉、厄瓜多和哥倫比亞；拉布拉他也分裂成巴拉圭、祕魯、玻利維亞和烏拉圭，它們共組為南美洲。

十九世紀中葉，智利哲學家畢爾包（Francisco Bilbao）因為成立「平等社會」社團遭政府壓迫，流亡到歐洲。他意識到西語系的美洲一定要團結才能在世界立足，乃在巴黎發表以拉丁美洲對抗盎格魯撒克遜的北美洲概念，於是「拉丁美洲」的名詞與概念橫空出世。

整個拉丁美洲幅員遼闊，政治上有歷史因素、殖民主義與獨立革命，造成不同的政治狀態，如一九六〇年代巴西是右翼軍政，同時間的古巴是左翼共產政權。文化與經濟也有不同的腳步與偏向。

地貌・種族・氣候・物產

拉丁美洲囊括多種地貌，有草原荒漠，有冰川沼澤，有河流雨林，也有砂岩崇山。其氣候多樣，囊括熱帶寒帶，農作物和礦產（金銀銅、石油）豐富，整片大陸彷彿是上帝恩賜的樂土，也是西班牙遠征軍拚命想征服的「黃金國」。

然而哥倫布帶著歐洲殖民思想而來，這片樂土成了舊殖民時代的屬地，由歷史看，冰河時期歐亞大陸的蒙古系人民移至美洲，成為美洲的原住民。

十二世紀墨西哥高原上的阿茲特克族人建立統治勢力。一二〇〇年印加帝國擴張，往南直到智利，成為兩千萬人口的大帝國。但大航海時代來臨，這兩個帝國卻被西班牙人相繼消滅：一五三一年，皮薩羅（Francisco Pizarro）為尋找「黃金國」，率一百八十名士兵誘捕印加王，消滅了印加帝國。一五九年，西班牙人科爾泰斯（Hernán Cortés）率五百名士兵，五十管槍消滅了阿茲特克帝國。

自此中南美洲成為殖民地。西班牙人帶來了水痘和破傷風，印地安原住民大量感染死亡，一百年裡人口驟減到十分之一以下。歐洲人對這新大陸予取予奪，十六世紀發現墨西哥和祕魯世界最大的銀礦，建立美非洲大西洋貿易圈，西班牙、葡萄牙均獲利甚多。三百年的殖民，殖民主消滅了眾多原住民，摧毀了阿茲特克和瑪雅的古文明，更長期剝削殖民地的資源，以高傲的姿態統御屬地，終於釀成後二百年

各地的獨立潮和建國史。

一八一○年法國拿破崙的軍隊佔領西班牙，西班牙人陷入政治危機自顧不暇，拉丁美洲各地趁機展開獨立運動，海地、委內瑞拉相繼獨立。從十八國後來變成現今三十三個獨立國。

獨立不是容易的事，殖民地長期對殖民國的抗爭，以鮮血爭取來的主權，卻常常在獨立之後陷入統治者權力爭奪的內戰，不斷帶給老百姓各種苦難。許多掌權的勢力在腐敗與貪婪中，淪為西方國家的傀儡，以高壓統治，導致貧富不均，民不聊生。當人民受不了揭竿而起，常常又被特定人士（各國勢力）滲透慫恿，釀成軍事政變。

如此惡性循環，戰爭剝削不斷，這片瑰麗多姿的大地，長期在殖民、獨立、政變、內戰的攪擾下，被搞得殘破不堪。樸實的家鄉充滿戰火，貧窮與飢餓比比皆是，傳統文明與語言被破壞，人種更因移民、混血、滅種，產生極大的變化。

整個中南美洲不但語言複雜，有西語、葡語、法語、英語、荷語和各種原住民的語言，種族也各式各樣。其中有十九世紀從歐洲移民來的白人，有生在當地的第二代、第三代、N代白人（稱為克里歐人Criollo），有印地安原住民，有長久混血的新興民族（白印混血稱梅斯蒂索人Mestizo，白黑混血的稱穆拉托人Mulatto），此外還有十九世紀後期被西方人在福建、廣東的「招工館」（俗稱豬仔館）用契約騙至中南美洲打工的華人苦力，和用同樣手法騙來的印度人、日本人、朝鮮族人。

殖民獨立有政治問題，長期被西方國家剝削，以及被顛覆後有經濟問題，民族多，文化也趨多元。乃至進入二十和二十一世紀，當全球化經濟時代到來，又形成後殖民主義的新困境。彷彿宿命般，拉丁美洲明明擁有原物料和豐富的農業物產，但欠缺基礎建設和高科技，許多國家就只能任人擺布，經濟急轉直下。

水果公司與香蕉共和國

這裡面美國扮演重要角色，它用「美國聯合水果公司」壟斷中南美洲若干年，長期將農作物（尤其香蕉）運至北美洲與歐洲牟取暴利，又依仗財富併購鐵路，掌控海陸運輸，兼賄賂各地政府，予取予求，弄得人民無以為繼，怨聲四起。

諾貝爾文學獎名小說家馬奎斯（Gabriel García Márquez）與阿斯圖里亞斯（Miguel Angel Asturias）都寫過小說控訴美國藉水果公司之名，行經濟壟斷之實。這家財團企業虐待勞工，支付微薄薪水，也用血腥手段鎮壓罷工，造成惡名昭著的「香蕉共和國」。

「聯合水果公司」是由水果商人普雷斯頓（Andrew Woodbury Preston）說服鐵路運輸大亨邁樂‧凱斯（Minor Cooper Keith）合作而成。他們富可敵國，與當地政府利益關係盤根蚋結，不僅壟斷農產品，也壟斷海運陸運、電力郵務，被稱為「國家中的國家」。

亞斯圖里阿斯就此曾寫了《綠色教宗》來諷刺他們，綠色是美鈔的顏色，也是香蕉的顏色，而邁樂‧凱斯彷彿皇帝（許多人稱他為「中美洲未加冕的國王」）。一九二八年他們為了鎮壓罷工，竟屠殺了兩千名工人，這個事件在馬奎斯著名的小說《百年孤寂》中也有清楚記載。

事實上中南美洲文學家這些小說被稱為「香蕉小說」。文學家以文字控訴美國企業如何壟斷經濟與獨裁政府勾結的手段，造成人民的血淚悲劇。拉丁美洲的苦難，在一九七一年被烏拉圭的作家加萊亞諾（Eduardo Galeano）寫成《拉丁美洲：被切開的血管》（Las venas abiertas de America Latina），書中痛陳帝國主義的霸權資本如何控制勞動與財富的分配，雖然被多個國家（烏拉圭、智利、阿根廷）視為禁書，卻在四十年後因為美國總統歐巴馬訪古巴，被贈與此書，馬上成為西方的暢銷書。

富可敵國的邁樂・凱斯以水果公司的名義，壟斷殖民地經濟，成為「國家中的國家」，及「未加冕的國王」。

卡斯楚是拉丁美洲左翼的精神領袖。

古巴是反美革命的先鋒。一九六〇年卡斯楚與格瓦拉推翻親美的巴蒂斯塔總統，與美國公然為敵。美國立即停止古巴蔗糖的進口，嚴格執行古巴的禁運。一九六一年兩國斷交，美國中情局企圖推翻卡斯楚的政權，這個號稱「豬玀灣事件」的攻擊行動失敗，之後美國古巴間的飛彈危機差點引致第三次世界大戰。

美國之後運作拉丁美洲其他許多國家也和古巴斷交，想讓古巴四處無援。出乎美國意料的，這個他們看不上眼的彈丸小國竟然數十年挺了過來。即使美國不斷計畫暗殺卡斯楚（文獻記載多達六百三十八次），終究沒有成功。古巴被美國逼到向蘇聯靠攏，反而成了拉丁美洲抗美英雄。古巴模式後來被多個拉丁國家效尤，走左翼路線，尊卡斯楚為精神領袖，尤其委內瑞拉的查維茲執行最為徹底。

親美反美‧政變游擊‧內戰大選

古巴的例子就演繹了冷戰時期的思維，拉丁美洲國家必須選邊站，要麼親美，要麼親蘇聯，親美的政權大多和美國企業掛鉤，獨裁而高壓，往往一統治就是數十年。一般用「高地酋主義」（caudillismo，大陸譯爲考迪羅主義）來形容拉丁美洲的政治生態，也就是軍事強人、地方軍閥，像以前部落的領袖或酋長，有時甚至是文人。這些獨裁統治者好用高壓管理國家，經常對知識分子做思想檢查，一方面大肆拘捕左翼人士，動輒刑求殺人，還喜歡搞失蹤，被他們迫害的人不計其數。獨裁者有些也會得到美國中情局的幫助。美國曾用「禿鷹行動」爲代號，干涉中美洲的政治，造成三十萬人死亡、四萬人失蹤、五萬人被害、五十萬人入獄，以及無數人的流亡。在古巴的巴蒂斯塔以外，中南美洲的獨裁者列舉如下：

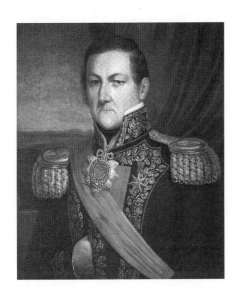

阿根廷

胡安・曼努埃爾・羅薩斯（1793-1877）
Juan Manuel de Rosas

兩次掌權十七年，屠殺若干原住民，
被推翻後流亡至英國。

阿根廷

豪爾赫・拉斐爾・魏地拉（1925-2013）
Jorge Rafael Videla

軍事獨裁統治者魏地拉，一九七六
到一九八三年在位，發動「骯髒戰
爭」，大肆捕殺異議分子，光失蹤者
就多達三萬人。

巴拉圭

德佛朗西亞（1766-1840）
José Gaspar Rodríguez de Francia

文人律師出身，統治該國二十六年，
雖然粗暴，但是對國家繁榮也算頗有
貢獻。

瓜地馬拉

艾斯特拉達（1857-1924）
Manuel Estrada Cabrera

艾斯特拉達與水果公司勾結，干預大
選後獨裁二十二年。

委內瑞拉

葛梅斯（1857-1935）
Juan Vicente Gómez

外號「安地斯山的暴君」，他獨裁了
二十七年。

多明尼加

特魯希猶（1891-1961）
Rafael Leonidas Trujillo Molina

外號「老大」的軍事強人特魯希猶，
獨裁三十年殺人無數，直到自己也被
暗殺。

尼加拉瓜

安納斯塔西奧・蘇慕沙・加西亞
（1896-1956）
Anastasio Somoza García

為蘇慕沙一家（Somoza Family）中
的父親，和長子路易斯・蘇慕沙・德
瓦伊萊（Luis Somoza Debayle）、次
子安納斯塔西奧・蘇慕沙・德瓦伊萊
（Anastasio Somoza Debayle），父
子三人自一九三六到一九七九年，直
接統治與用傀儡統治四十三年，造成
十三萬人傷亡，貪腐親美，倒台後逃
至美國。

海地

杜瓦利埃（1907-1971）
François Duvalier

杜瓦利埃父子以特務及巫毒，恐怖統
治二十八年。

智利

皮諾契特（1915-2006）
Augusto Pinochet Ugarte

執政十六年，在美國支持下以政變推翻左翼總統阿葉德，之後實施國家恐怖主義，導致數千人死傷。

巴拿馬

諾瑞艾嘉（1934-2017）
Manuel Antonio Noriega

執政二十一年。原為美CIA線民，被美扶植上台，因牴觸美利益而被推翻。

軍政府也信奉新自由主義的經濟，大量引進外資，佔國企爲私有，開賭場，號稱經濟復甦，卻飲鴆

止渴，經濟崩壞。許多人受不了只好流亡到海外，國內就成了游擊隊反抗的戰場。

打游擊的多半採取長期抗戰，尼加拉瓜的游擊隊用桑丁諾之名（Augusto Cesar Sandino），成立

桑丁諾人民解放陣線，打了十七年游擊，終於在一九七九年推翻蘇慕沙家族。薩爾瓦多的游擊隊尊崇

一九三〇年代被槍決的左翼分子馬蒂（Augustin Farabundo Marti Rodriguez），以其名組成「民族解放

陣線」，打了十二年內戰，一九九二年終於成爲合法左派。瓜地馬拉一九六〇年代就在打內戰，共組成了

四支游擊隊，也是到了一九九六年才和政府簽訂和平協定，他們一共打了三十六年。

二十一世紀初，中南美洲的人民意識遍地崛起，左翼抬頭，用選票讓人民當家作主。大選通常由

左派立場的政治人物當選，他們高舉古巴的成功經驗，受古巴硬頸精神的鼓舞，不畏美國的打壓，其中

委內瑞拉的查維茲（Hugo Chavez）、玻利維亞的莫拉萊斯（Evo Morales）、阿根廷的基西納（Nestor

Carlos Kirchner）、巴西的魯拉（Luiz Inacio Lula da-Silva）、尼加拉瓜的奧爾特加（Daniel Ortega）、

智利的巴舍萊（Michelle Bachelet），都是這類思想領袖。

他們持親左立場，批判美國利用國際貨幣基金（IMF）干預拉美經濟，造成貧富階級的拉大，老百姓

生活困難。

另外也有些國家不搞大選，反獨裁者繼續採游擊戰方式對抗，游擊隊需要生存，哥倫比亞的游擊隊

就以販毒維生，他們從農村到城市，牽連委內瑞拉、尼加拉瓜、祕魯、巴西，提供全世界80%的古柯鹼，

光罌粟花就佔地兩百公頃。其大毒梟艾斯科巴（Pablo Escobar）暗殺賄賂無所不爲，從監獄裡都可以遙

控販毒。據說他共殺了五千到一萬人，一九八九年還以三百億美金的財產榮登《富比士》雜誌排行榜的世

界第七大富豪。不只哥倫比亞的艾斯科巴，玻利維亞的毒販也是一樣猖獗。

艾斯科巴據說殺了五千到一萬人，一九八九年以三百億美金登上世界第七大富豪大位。

「矮子」身價一百四十億美元，是世界首富之一，逃獄兩次都駭人聽聞，終於因為想拍電影，與大明星見面洩露行蹤被捕。

二十一世紀以來，美加推動北美自由貿易協定雙邊政策，使免稅工廠與免稅商品進一步造成農民欠缺競爭力的困境。像墨西哥許多農民乾脆參加毒品產業鏈，種大麻與古柯葉，成為毒品銷美大宗。由於裡面有巨大利潤，據查墨西哥三十一州竟有二十州是毒梟據點。販售毒品有成熟的產業鏈，毒梟彼此搶地盤火併，視司法如無物。他們對待公權力與老百姓，不是收買就是恫嚇，加上金援充足，擁有美製最先進的武器，整個國家淪為治安敗壞、犯罪猖獗之地，政府領袖與司法人員束手無策。偶有正義之士想改變現狀，總是被毒梟以殘酷手段伺候。有一回邊境記者們想揭發個中黑幕，竟被集體砍頭吊在邊境海關示眾。在墨西哥綁架、謀殺是司空見慣，連向他們公開宣戰的女市長後來都被綁架強暴乃至謀殺，最後也無從破案。

政府曾尋外援，找以色列幫忙訓練特種部隊來處理黑幫，但是其後這些特種部隊反而被黑幫收買，以精銳的姿態配備高科技武器。其中外號「矮子」的古柯鹼教父古茲曼最為凶狠，他出身貧困，靠到某毒

梟大亨逐漸出頭，後來由遊艇運輸哥倫比亞毒品轉站墨西哥到北美而大富，成為錫那羅亞集團（Sinaloa Cartel）大亨，財力雄厚，身價一百四十億美元，上了富比士雜誌報導的世界首富之一。他對地方貧苦人士或效忠的人尚稱慷慨，在錫那羅老百姓心中有「羅賓漢」的外號。「矮子」曾被捕一次，坐牢十三年，照樣遙控毒品王國，後因美國擬引渡他而買通獄卒獄友坐洗衣籃車逃亡。不久再度落網，但他命人挖了一條地道長達一公里，裡面通風良好，沿路還裝了電燈，輕鬆自牢中揚長而去。

「矮子」逃出後看到電視劇紅星凱特‧卡斯蒂優（Kate Castillo）在推特上稱自己「寧可相信矮子，勝過相信墨西哥政府」，於是開心地要求與凱特見面，甚至讓她把好萊塢大明星西恩‧潘（Sean Penn）一齊帶至藏匿處，想讓他倆拍他的傳記電影。西恩‧潘為此為《滾石》雜誌做了一篇「矮子」專訪震驚世界。

當然美國ＦＢＩ和墨西哥政府早就盯上兩個明星和他的通訊，二○一七年，美墨政府聯手捕捉到矮子，引渡到芝加哥，控十七項罪名，估計他會終生監禁了！

如今美國動員特種部隊幫忙墨西哥訓練新軍，用衛星偵察毒品種植區，又與鄰國聯盟協防毒品的運輸，到了二○一五年狀況好了一點。但是毒販間的火併、密告仍舊頻傳，問題是毒品鏈年度有四百九十億美金的利潤，這塊大餅不可能輕易被毒梟放棄。販毒是拉丁美洲如此大的經濟產業，裡面充滿了政治黑暗、暴力色情，以及各種神祕懸疑，乃至影視產業氾濫著各種以他們事蹟為本的作品。

文學‧電影‧流亡與離散

整個拉丁語系文化中，政治是繞不開的難題。其中文學反映了不少政治的現實和百姓的困境，在過去數十年世界文化體系中大放異彩。電影也逐漸跟上文學的腳步，唯電影製作需要金錢，發行也會受到政治規制，依各國政治狀況和經濟形態，電影會有不同的體制和發展，其中有發達的商業體系，也有落後未開發狀態的手工業。無論如何，拉丁美洲的文學藝術，都受到政治的影響。

前面說過中南美洲盛行「香蕉小說」，其高地酋主義更造成獨裁小說風潮，三位得過諾貝爾獎的小說家都把獨裁者寫到筆下。瓜地馬拉的阿斯圖里亞斯的《總統先生》影射的是瓜地馬拉的艾斯特拉達總統，哥倫比亞馬奎斯的《獨裁者的秋天》寫的是尼加拉瓜的蘇慕沙家族，祕魯的巴爾加斯‧尤薩（Mario Vargas Llosa）的《公羊的盛宴》暗指多明尼加的總統特魯希猶；而拉丁源頭的西班牙由弗朗哥元帥專制統治數十載，文藝創作備受控制。等他過世，政治鬆綁，西班牙的文化立刻像懋了很久的悶氣終於大爆發，創作大口呼吸，各種文化由晦暗壓抑受傷，變得奔放狂野和張揚。拉丁文化終於成為世界文化令人振奮期待的新領域。

知識分子和文化人對政治社會往往比較敏感，當創作被干涉，或理念與主政者不合，往往會選擇離開祖國，有的是被壓迫流亡，有的則是自我放逐式地移居，稱為「離散」（diaspora）。

比如西班牙的布紐爾不喜歡弗朗哥，選擇成為墨西哥公民，長期在墨西哥、美國、法國工作，智利的勞爾‧魯茲（Raúl Ruiz）在阿葉德總理時代因《三隻憂鬱的老虎》（Tres Tristes Tigres, 1968）一夕成名，一九七〇到一九七三年間一口氣拍了十一部電影。但政變一起，阿葉德下台，魯茲就選擇流亡到巴黎；另外一位大導演米格爾‧李廷（Miguel Littin）曾以《納胡托洛的走狗》（Jackal of Nahueltoro, 1969）聞名，政變之後也選擇到墨西哥；玻利維亞的何霍黑‧桑希內斯（Jorge Sanjinés）選擇到祕魯和厄瓜多拍片；巴西的魯伊‧奎拉（Ruy Guerra）移到了法國。

最特別的還有生在阿根廷，選擇移民巴西聖保羅的巴班柯，他說自己幾邊沒法認同，巴西人說他是阿根廷人，阿根廷人說他是巴西人，而他自己以爲是永遠的局外人，後來甚至長期在美國拍片。不只獨裁干擾電影業，民主選出的政權也會破壞電影業。如阿根廷、智利、玻利維亞、祕魯的許多創作者攝製受到政治干擾，拍攝困難重重，而且完成後也多半無法公映，於是要不走入地下，或根本在流亡國外的狀態下拍攝，目的在揭發祖國政治之獨裁與集權。巴西民選總統科洛爾讓巴西三年只拍一部電影，大導演巴班柯索性稱「巴西電影已死！」。而智利導演古茲曼（Patricio Guzmán）在皮諾契特當政後流亡古巴、西班牙、法國，他的《智利之戰》（The Battle of Chile, 1973, 1976, 1979），在古巴完成後期，無法在智利公映，只能由法國人做國際發行。人在海外，但他不斷思念故鄉，後接續拍了《星空塵土》、《深海光年》和《浮山若夢》，用低語旁白懷鄉，也思索智利的過去與未來。

不管是流亡還是離散移民，拉丁跨國文化人才相互流動的情況相當熱烈。首先拜語言相通之賜，西班牙語、葡萄牙語、義大利語，源於同一拉丁語系，基本可以溝通。跨國文化人才相互流動的情況特別多而少障礙。西班牙、墨西哥、古巴、阿根廷、巴西的藝術家彼此熱烈交流。如西班牙布紐爾最好的作品有部分是在墨西哥拍的；巴西導演沙里斯會去阿根廷、智利等地拍格瓦拉騎摩托車雲遊南美洲的啓蒙歷程，西班牙導演紹拉會去拍阿根廷的探戈文化，墨西哥導演戴爾・托羅也會去拍西班牙的內戰故事。

地下／隱喻電影

如果不流亡，有些拉丁電影人會因為本國市場太小，於是製作小成本電影發行國際。這些作品為躲避政治干擾，或繞過審批，多半採取隱喻的方式說故事，不激進也不過度展現革命美學。

但是傳統殖民文化與白人買辦階級文化，多半與原住民文化成為對比，在文化認同與國族認同間每每出現差距。於是文化的認同與身分的覺醒，往往是文學、電影運動的重要宗旨。這點容後再細說明。

因為歷史因素，拉丁電影有些共同點，比方多半對殖民他們的歐洲／美國文化有意識地反抗，對進口消費品、文化採批判之立場。另外，它們也共同展現驚人的貧困與農民／勞工艱苦的生活，天災人禍，乾枯的大地，犯罪猖獗的貧民窟，從《禿鷹之血》，到《樂土》（1973）、《納胡托洛的走狗》（1969）、《貧瘠大地》（1963）、《街童日記》（1981）、《無法無天》（2002），這些作品都顯現拉丁美洲共同之痛。

還有一個共同點是它們都喜歡將舊時代與新時代做對比，傳統與現代，落後與進步，殖民與解放，被剝奪奴役與自由民主。典型的例子是古巴的《露西亞》（1968），將三個年代的鬥爭、婦女的愛情、人民的解放並列，堪稱拉美電影的史詩。

由於政治普遍有壓迫與不安定的狀況，拉美電影也特別愛用隱喻作為逃避審查的偽裝，像巴西的《殺手安東尼奧》（1969）看似與現代無關，但憑誰都看得出它批判的就是當今的處境。

巴西的《我的法國佬多美味》（1971）則把食人族文化當作對殖民狀況的對抗隱喻。其背景放在十七世紀，一個葡萄牙傳教士被誤為土著憎惡的法國人。食人族將他餵養一年以後再殺而食之，期間甚至讓他娶族人為妻。葡萄牙傳教士不相信土著接納他以後真的會吃了他，而且還是妻子領導儀式。其實葡萄牙人與法國人是世仇，但對拉美人而言，歐洲這些「野蠻人」長相、說話都一樣。

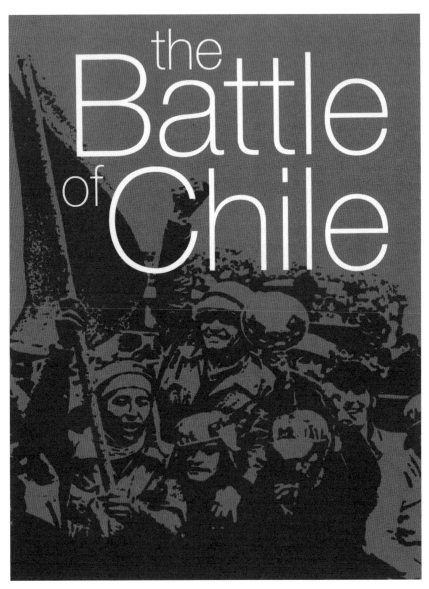

《智利之戰》是古茲曼記錄皮諾契特時代，政府用警棍水砲鎮壓街頭示威的影像，在流亡後完成。（*The Battle of Chile*, 1973, 1976, 1979）

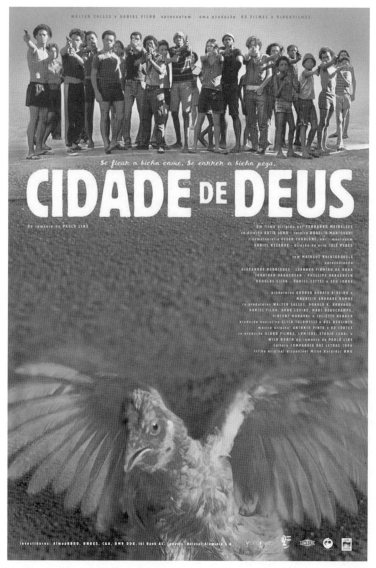

《無法無天》是巴西著名的貧民窟，也像上帝拋棄的絕境，內裡充斥
著貧窮、販毒、幫派、搶劫各種犯罪問題，拍成的電影暴力尺度大得
驚人。（*City of God*, 2002）

阿根廷與墨西哥競爭拉丁商業市場

回顧二十世紀初，電影剛剛被發明，傳入拉丁美洲，都是歐洲移民帶來，對社會而言，是新奇的玩意兒。幾乎所有電影都是進口，好萊塢佔領百分之八十到百分之九十的市場。片商加上西班牙、葡萄牙語字幕，在里約熱內盧、布宜諾斯艾利斯、哈瓦那、墨西哥城等大都會放映，巨大的美國文化影響亦隨之而來。

早期拉丁美洲受美國文化影響如此之巨大，墨西哥、古巴、阿根廷、委內瑞拉、巴西、烏拉圭、智利、哥倫比亞、玻利維亞、祕魯都有電影放映。美國幾個大片廠在此都斬獲頗豐，到了一九二○年代，阿根廷和巴西已成為美國電影出口的大宗國家，數量僅次於英澳。當時歐洲片比較微少，美國片可以回收三十倍的巨額利潤，建立了龐大的市場。拉丁的本土製片業比較微弱。經過默片時代和先鋒實驗時代，聲音的來臨對拉美的電影拍攝影響很大，一九二九年美國股市大崩盤，反而助益了拉美電影的繁榮。市場需要，美片供應不及，拉丁美洲的本土電影出口需要量大且頻繁，襄助了產業的成長，也針對了成長快速的都會人口的娛樂需求。

其中阿根廷、巴西、墨西哥電影產業啓蒙最早。巴西因為是南美洲面積最大，又操葡萄牙語，其歐陸殖民者與本土原住民和非洲奴工移民文化相融，與周邊國家文化鮮明不同。剛開始拉美許多類型電影都直接模仿美國片，如歌舞片、家庭通俗劇、動作片、喜劇片。墨西哥的富恩特斯（Fernando de Fuentes）一九三六年的《到大牧場去》（Out on the Big Ranch）、阿根廷的費瑞拉（José Agustín Ferreyra）的《助我活下去》（Help Me to Live）、巴西的岡薩哥（Adhemar Gonzaga）的《哈囉哈囉，嘉年華》（Hello Hello Carnival），都是大受歡迎的歌舞片，他們也發展了各地的歌舞類型，阿根廷稱為「探戈拉

（tanguera），巴西稱為「唱唱噠」（chanchada），墨西哥稱為「牧場喜劇」（ranchera）。

整個一九三○年代，阿根廷是拉丁美洲西語電影最成功的國家。但是因為二戰時阿根廷採中立立場，惹惱了美國，自此拒絕給阿根廷運送電影生產物資，另一方面美國也扶植墨西哥影業（原物料、設備、技術、貸款），讓墨西哥影業取代阿根廷，成為拉美電影生產中心。

一九四○到一九五○年代墨西哥電影乃取代阿根廷進入電影生產黃金時代，所拍出的電影可在歐洲和中南美洲發行。拜美國之賜，墨西哥從戰爭陰影中走出。政府也配合美國大量支持電影，免所得稅，提供銀行貸款，還有國營發行公司負責推銷國內外市場。一九五九年，政府甚至買下龍頭製片廠，一九六○年又把院線國有化。

二戰後的二十多年間，墨西哥電影在拉美西語區受歡迎僅次於美國電影，深受整個中南美勞工階層的歡迎。除了牧場喜劇、通俗劇、歌舞片，還有「酒店劇」（Cabaretera）和「妓院片」，年產可達五十到一百片之多。

當然，其中西班牙布紐爾移民至墨西哥（一九四六到一九六五）期間，拍了二十部影片，這在後面有詳述，此處不再重複。

其中大明星如諧星康丁法拉斯（Cantinflas）、美女演員費麗克斯（María Félix）和紅到好萊塢的戴爾·麗歐（Dolores del Río）、男明星英方提（Pedro Infante）等都在拉丁世界赫赫有名。

墨西哥有了自信，可與美國競爭拉美市場，於是美國立刻放棄其原來的「睦鄰政策」，轉而針對墨西哥片與之競爭，處處以好萊塢為優先，用控制戲院檔期的方法，砍斷墨西哥片的出口，甚至與西班牙影業合作，打擊墨西哥電影。拉丁電影製片業因此倍受傷害，加上政局震盪，動亂不斷，電影業遂萎靡不振。

多洛莉絲‧戴爾‧麗歐，知名墨西哥
演員，也是好萊塢第一位拉丁裔的跨
界明星。

瑪麗亞‧費麗克斯，知名墨西哥演
員，紅遍拉丁世界，甚至遠至法國、
義大利與西班牙等地。

康丁法拉斯，知名墨西哥喜劇演員。
原名為*Mario Fortino Alfonso Moreno
Reyes*，康丁拉法斯為其藝名。

英方提，知名墨西哥演員與歌星，於
一九五七年的德國柏林國際影展上被
追授最佳男演員銀熊獎。

商業電影與歐美拉扯的關係

拉丁美洲的電影和他們的政治軌跡相似。總的來說，政治動盪、獨裁統治、腐敗制度、新自由主義都使電影面臨審查、資金短缺，以及創作者流亡，甚至被迫害致死種種問題。呼喊苦難、高舉抗議就成了拉美電影的共同特色。拉美政治電影有時激進到像單面思想的宣傳片，政治意圖過分明顯，促進觀眾思考與行動。但是政治瞬息變化多，政權有時偏向左翼有時右翼，一會獨裁一會民主，這些作品在革命時代過去後就顯得目的性強，美學價值薄弱，只能是歷史的註記。

總體來說，拉丁電影分好幾種狀態。商業體系以巴西、阿根廷、墨西哥居主導，而且必須面臨美國的威脅，但政治扮演電影變化的主導力量。比如古巴，本來就有成熟國家化的電影產業。革命後卡斯楚效法列寧，認為電影是最重要，也對社會最有用的藝術，必須國有化全力推動。但即使他們有最硬的政治意圖，也發現老百姓並不完全喜歡板正嚴肅的紀錄片，甚至喜歡好萊塢劇情片，所以他們也拍混合紀錄與劇情的電影。

除了古巴的政治電影傾向，巴西、智利、阿根廷都有過激進的電影運動，不過，拉丁美洲的商業體系因為語言的障礙，其商業電影並沒有像英語系國家如加拿大、英國、澳洲那麼容易被好萊塢完全吞沒，反而傾向發展出自己的類型和偏好。比如墨西哥流行蒙面摔角電影，紅了二十多年。巴西也有個導演蒙希卡（José Mojica Marins）專拍恐怖片，自己也擔任片中的「棺材喬」角色。智利的佐杜洛夫斯基（Alejandro Jodorowsky）專拍一種帶有超現實色彩的反西部暴力片，在一九七〇年代大為風行。

這些商業電影很少在拉丁世界以外的地方被看到，在拉丁世界裡，尤其大部分右翼政權，都會實施嚴格的電影審查，為了防範意識形態偏到向古巴的第三電影，所以彼此也不交流，拉丁本土電影並不容

易進出口。

不過，自二十一世紀起，隨著軍事獨裁逐漸被較溫和的民主體制取代，墨西哥、巴西、阿根廷、乃至小一點的國家如祕魯、哥倫比亞、烏拉圭都漸漸出現新電影被世界看到，如智利的拉瑞恩（Pablo Larrain）所拍的暴力連續殺人狂電影《週末魔狂熱》（Tony Manero, 2008）。

墨西哥的情況比較特殊，因為地理關係，墨西哥的文化與北美交流甚繁，也比較受北美電影影響。到二十一世紀，年輕的電影文化漸漸向好萊塢商業電影靠近。新崛起的「墨西哥三友」，在好萊塢與墨西哥兩地來回拍片非常順暢：伊尼亞利圖拍了《愛是一條狗》（2000），其多元結構被比喻為「墨西哥的《黑色追緝令》（Pulp Fiction）」；柯榮也從《你他媽的也是》（2001）的個人化小成本情色道路電影，跳到A級大製作的《哈利波特》系列電影，再到外太空的《地心引力》和個人化的《羅馬》；而戴爾·托羅更是從拍西班牙內戰的《羊男的迷宮》轉向A級怪獸科技大片《地獄怪客》、《環太平洋》，終至小製作的《水底情深》在奧斯卡大獲全勝。三友的電影都是商業藝術兼顧，他們為墨西哥打下無價的墨西哥商標。

他們如此說：「我們的藝術和我們的行業所做的最偉大的事，就是消除界限，不用種族、國家的概念，去區別和隔離人們。」所以不論西班牙語，或是英語，不論大片或是小片，三個人秉持沒有歧見、界線、分離意識的主題，而且注入從墨西哥大環境培養出的人文精神，在二十一世紀前二十年成為世界最猛的創作生力軍。

墨西哥電影忽然在世界的躍升也給整個中南美洲許多鼓舞，最先反映在巴西的沙里斯作品中。他的《中央車站》（1998）和《革命前夕的摩托車日記》（2004）享譽全球。巴西的新浪潮傳統也導致像梅瑞爾斯延續寫實主義，拍出刻畫巴西社會貧窮、暴力、犯罪的《無法無天》（2002），或巴班柯描繪監獄狀況的《監獄濁血》（Carandiru, 2003），還有帕迪哈（José Padilha）控訴警方貪腐的《精銳部隊》（Elite

Squad, 2007），這些作品都在世界有不錯的票房。

巴西以外，阿根廷也有突破，創作者或以嘲諷的態度形容社會現象，如貝林斯基（Fabián Belin-sky）的犯罪驚悚片《九個皇后》（Nine Queens, 2000），以兩個江湖騙子賣古典郵票的詐術過程為題，故事翻轉再翻轉，形式宛如快速的美劇，娛樂味十足；或者索林（Carlos Sorín）以感傷詼諧腔調拍兩人一狗在路上流浪生活的《保鏢犬大B》（Bombón: El Perro, 2004）；還有查比羅（Pablo Trapero）風格化的公路寫實作品《旋轉家族》（Familia Rodante, 2004）；或是馬泰（Lucrecia Martel）批判中產價值與宗教保守的《失憶薇若妮卡》（Headless Women, 2008）；最受矚目的還有坎潘納拉（Juan José Campanella）以懸疑謀殺為包裝，說隔了二十五年後一個警官調查一九七〇年代「骯髒戰爭」時的離奇強暴謀殺案《謎樣的雙眼》（The Secret in Their Eyes, 2009），為阿根廷奪得奧斯卡最佳外語片大獎。

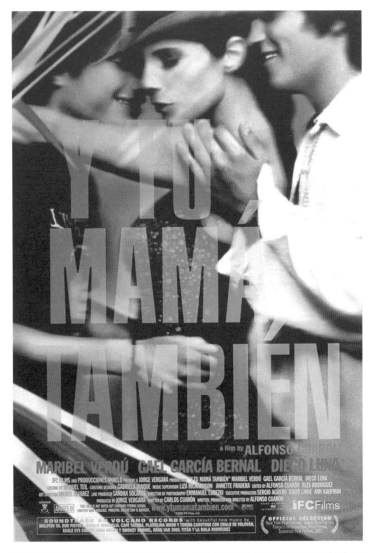

墨西哥幾個導演在世界大放異彩，光二○○七年墨西哥導演就拿下十六個奧斯卡獎的提名，諸如《你他媽的也是》都已成為經典，墨西哥導演來回在美墨兩地拍戲如魚得水。

（Y Tu Mamá También, 2001）

古巴模式：激進政治現代主義

除了商業電影以外，拉丁也有不同的電影發展模式，最令人矚目的就是向商業體制挑戰的激進電影運動。以古巴為例，一九五九年卡斯楚推翻古巴舊政權，首先就建立「古巴電影藝術與工業學院」（簡稱ICAIC）推動古巴電影。它是第一個讓世界期待是否有可能建立新的電影文化的拉丁國家。兩位電影界領導人是胡立歐‧賈西亞‧艾斯賓諾沙（Julio García Espinosa）和托瑪斯‧奎提艾拉茲‧阿利亞（Tomás Gutiérrez Alea），他們在 ICAIC 學院中主導訓練製片、導演、行銷、進出口、合拍、典藏、出版各個電影層面一條龍的人才。

革命以前，古巴已有許多情色電影，所以在技術上有一定水準。問題是古巴觀眾存在文盲與知識分子兩極化現象，革命後的電影在態度上必須非常愛國，創作者多半已是電影社團的影迷，許多甚至在倫敦、巴黎、羅馬、紐約留過學，品質在水準以上。而且古巴文化並不排外，他們會邀請外國藝術家到古巴講學，諸如英國的劇場大師彼得‧布魯克（Peter Brook）和導演東尼‧李查遜（Tony Richardson），義大利的編劇大師沙伐提尼（Cesare Zavattini）等等，在藝術理念上並不欠缺。

ICAIC 推動每年約出品三部長片、十來部短片、五十部紀錄片和許多新聞片。一般而言自給自足，有些還可銷往歐洲和蘇聯。阿利亞和艾斯賓諾沙自己也拍片。前面說過，他們本來就是文青式的藝術電影迷，不可能因為革命就只是拍宣傳電影。他們的作品一開始受義大利新寫實主義影響至深，如阿利亞拍的《革命的故事》（Stories of Revolution, 1960），就借鏡了羅塞里尼《游擊隊》的結構。沙伐提尼也曾為艾斯賓諾沙的《叛逆青年》（The Young Rebel, 1961）編劇。他們並沒有落入蘇聯式社會主義寫實主義的狹隘意識形態，反而在作品中顯現一種創作自由和親民性。

之後電影創作者開始致敬歐洲藝術電影大師，如安東尼奧尼、柏格曼、雷奈的作品，將手持攝影、跳接，混合紀錄與動畫的方式，探索「政治化的現代主義」。阿利亞的《一個官僚之死》（Death of a Bureaucrat, 1966）就是典型，這部諷刺官僚的作品，借用喜劇來批判政治，用動畫、新聞片、照片隨意切斷敘事，並且有些場面完全是向費里尼、布紐爾及好萊塢喜劇致敬。他的《低度開發的回憶》（Memories of Underdevelopment, 1968）將一個革命後不屑於逃跑到美國的資產階級心理描繪得十分到位。電影一樣交錯著紀錄片、照片，勾畫豬玀灣事件和飛彈危機，還有拉丁長久的飢餓問題；另一方面，主角因為靠父母留下的資產當包租公過日子，無所事事，飽暖思淫慾，每日除了街上溜達，就想著勾女人，上手了又不願負責任，就這樣，他和主流價值慢慢異化，對革命後的社會格格不入。這幾乎是一個對革命浪漫幻想者的現實反思電影。同樣的，艾斯賓諾沙也以《胡安·金金歷險記》（The Adventures of Juan Quin Quin, 1967）仿好萊塢西部片來說青年革命故事。

作為拉丁美洲革命領導先鋒，古巴電影也引領著拉美電影形式的革命。義大利新寫實加法國新浪潮，虛構故事混合紀錄片段，時序的非線性結構，意識流和幻想回憶等心理活動，強悍的或抒情式的政治論述，蘇聯式的蒙太奇剪接法，幾乎就是激進的政治現代主義。像《低度開發的回憶》和《露西亞》（Lucía, 1968）均具代表性。當然，邀請蘇聯導演到古巴拍《我是古巴》（Soy Cuba, 1964）的經驗，也將蘇聯的蒙太奇美學混合新寫實的紀錄手法帶入古巴。

一九七二年至一九七五年，古巴經濟困難，ICAIC又領導創作者借用類型，拍攝警匪片、恐怖片、西部片都受到觀眾歡迎。激進的電影美學告一段落。

《胡安・金金歷險記》古巴導演用仿好萊塢西部片的方式來說革命故事，充滿喜劇色彩。（*The Adventures of Juan Quin Quin*, 1967）

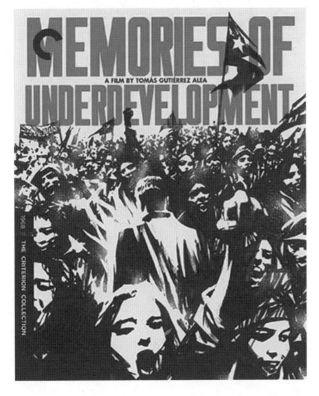

古巴電影引領拉美電影的形式，以義大利寫實美學加上法國新浪潮的現代主義，虛構與紀錄相互參照，政治立場激進，如此部《低度開發的回憶》。（*Memories of Underdevelopment*, 1968）

評論與電影文化作為後盾

拉美電影與任何地方的電影運動崛起一樣，背後都有強大的評論力量，以及電影文化／教育的撒種、耕耘。學院派和文青，用文字、評論、行動、活動鼓吹新思潮，新電影，始自義大利新寫實主義，在法國新浪潮時代發揚光大，幾乎是任何新電影運動萌芽具備的條件。

電影文化的啟蒙在拉美各處都有。祕魯一九五五年就有電影社團以及拍一些民族誌的短紀錄片。整個一九五〇到一九六〇年代。拉美各國的電影文化都開始發芽，電影雜誌、電影教育與作品競賽此起彼落，依思想和革命目標的電影運動也紛紛出現。祕魯、委內瑞拉，有規模的如阿根廷的聖塔費電影學校，古巴革命後哈瓦那的電影機構 ICAIC（古巴革命的精神產物），智利阿葉德總統時期的民粹團結運動（Popular Unity Movement），巴西的新浪潮運動，以及一九六〇年代的尼加拉瓜、薩爾瓦多的武裝行動電影。創作者和評論者多啟蒙於外界所謂的「切・格瓦拉時代」（一九六〇世界革命的年代），不斷藉電影探索拉美的身分認同與價值，這個風氣一直延續到一九七〇年代。

電影節與電影會議也扮演電影啟蒙與結盟的角色。最早在一九五四年，烏拉圭的國家廣播電台（SODRE）開始舉辦電影節，該電台長期鼓吹進步電影文化觀念，扮演重要的拉美電影文化聚集點。

一九五八年，紀錄片大師葛里爾遜（John Grierson）是榮譽嘉賓，巴西的多斯・山多士（Nelson Perei-ra dos Santos）、阿根廷的畢瑞（Fernando Birri）都曾與會。山多士一九五七年的《里約，北區》（Rio Northern Zone, 1957）建立了巴西新形式主義的典範，他拍出巴西里約旁的貧民窟慘狀，之後一連串作品使他被後代新潮大將羅恰（Glauber Rocha）稱為巴西「良心」與「精神」。畢瑞和學生也拍出費塔費附近貧民窟實況的《給我們一毛錢》（Toss Me a Dime），之後形成學院派的社會性紀錄片。一九六三年，智利

在海邊做電影節，專放八到十六釐米電影。一九六七年，從拉丁美洲各地來的創作者同聚一堂，定下「新拉丁電影運動」這個名詞。

這些創作者與評論界領航者初始都遵從高舉義大利寫實運動的要義，對他們而言，這個運動讓他們看到義大利另一面：謙卑、弱勢，這便是拉美現實處境。

拉丁新浪潮此起彼落

一九六〇年代，受到新思潮的影響，拉丁各地電影人應聲而起，發展新的藝術運動。古巴革命的成功，給予拉美國家若干政治和文化的自信心。電影工作者的新思維是把電影當作社會變革的工具和政治解放的武器，於是各地產生了電影運動。在阿根廷有新電影（Nueva Ola），智利是實踐「民粹團結運動」後的「民粹團結電影」（Cinema of Popular Unity），古巴有學院派領導的古巴新電影，而力度最強的是巴西新浪潮（Cinema Novo）。

新電影以阿根廷的畢瑞和巴西的多斯·山多士代表一九六〇年代左翼電影的核心。畢瑞曾在義大利留學，回國後仿義大利建阿根廷之聖塔費紀錄電影學校（Documentary Film School of Santa Fe），推動紀錄片。而多斯·山多士則拍了巴西貧民窟五個賣花生小孩的一個典型星期天的半紀錄片《里約四十度》（Rio, 40 Degrees, 1955），和森巴舞作曲家的傳記《里約，北區》。

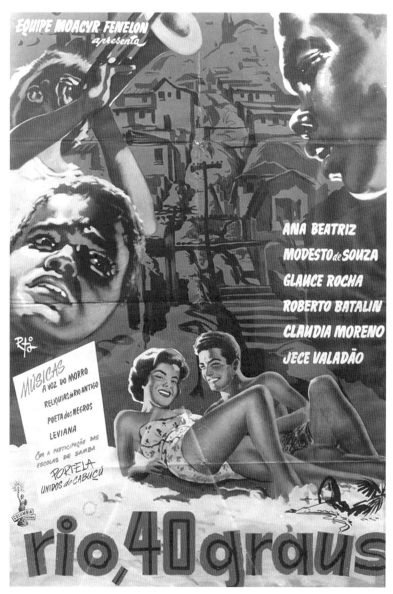

《里約四十度》是拉丁新電影受義大利新寫實主義影響之作。
（*Rio,40 Degrees*，葡萄牙片名：*Rio, 40 Graus, 1955*）

新電影創作者一開始都奉行義大利新寫實主義深入社會的精神。多斯‧山多士說：「新寫實主義教我們可以在大街上拍電影，不需要片廠，可以用非職業演員，技巧也許不完美，但可以接地氣，表現本土文化。」

新的電影轉型到了第二階段就是受到現代主義的影響。阿根廷的托雷‧尼爾遜（Leopoldo Torre Nilsson）是其中代表性人物。尼爾遜來自電影世家（父為名演員），他一九五七年的坎城得獎片《天使之家》（House of the Angel, 1957）用了倒敘閃回技巧，敘述女子在回憶與幻覺中朦朧曖昧的心境，展現布爾喬亞社會的墮亡。這些處理方法都顯示尼爾遜不再堅持新寫實主義記錄手法，轉而崇拜表現主義，如佛利茲‧朗、莫瑙、柏格曼都是他取經的對象。他之後與妻子奎多（Beatriz Guido）合作了一連串作品，如《陷阱之手》（The Hand in the Trap, 1961）。

根據史料，尼爾遜這類創作菁英之崛起，還是與環境有關。裴隆執政之早期尚有國家保護主義措施，阻擋美國片的大舉入侵。但他執政後期，放寬進口片，重重傷害了本國產業。裴隆倒台後，新的軍政府一方面取消進口配額，一方面又鼓勵獨立製片。所以雖然阿根廷電影年產量下降，尼爾遜這類獨立電影菁英卻相應而起。

阿根廷後來又有更激進的索拉納斯和赫丁諾，兩人高唱「第三電影」理念，而且不是光說，會以實際行動拍出《燃燒的時刻》，揭發社會問題，呼籲群眾起而革命，當然成為官方的眼中釘，終不見容於獨裁者而流亡法國，到一九七三年才回歸祖國。

一九七六到一九八三年獨裁者再起，獨裁結束後阿根廷也出了不少好片，如《官方說法》（1985）、《停戰》（The Truce, 1974）、《坎米拉》（Camilla, 1984）、《情慾飛舞》（1998）。

其他南北西班牙語系國家，如玻利維亞、哥倫比亞、厄瓜多、祕魯、委內瑞拉、烏拉圭均未在電影

上有所建樹，他們零星或有短片和紀錄片，但幾乎不成氣候。

唯智利有少數創作者在國際上頗有名聲，根據美國學者觀察，智利電影接近古巴革命著名作品，即混合通俗敘事與藝術電影技巧，雖然政治處境頗似古巴，但作品態度不那麼激進。其中以前衛著名的魯茲（Raúl Ruiz），作品以燒腦遊戲風格著稱，嘲弄官方政治，如《充軍地》（The Penal Colony, 1970）；其處女作《三隻憂鬱的老虎》（1968）是看似充滿實驗性質的政治喜劇，以主角散漫隨意的視角，表現對政治不關心，每天泡酒吧之中產知識分子的生活，其閃回倒敘頗像歐洲藝術電影，尤其像超寫實主義，作品面世後一鳴驚人。他之後移民法國，嚴格來說不在南美創作。此外，埃維爾·索托（Helvio Soto）拍攝英國強奪硝酸礦的歷史《血染硝酸礦》（Bloody Nitrate, 1969）；李廷以紀錄片式粗礪風格，揭露智利老百姓生活，其《納胡托洛的走狗》（1969）敘述殺人犯的成長、一生，正面也誠實展現社會環境中的犯罪問題。兩人的作品都爲智利博得名聲。

智利藝術導演都與左翼阿葉德總統立場接近，不過阿葉德忙於推動社會經濟，或將重要工業礦業收爲國有，徹底使美國與之爲敵，加速顛覆其政府，造成左右派激烈鬥爭。一九七三年阿葉德雖然再度連任，軍方卻發動政變，轟炸總統府使阿葉德喪生，數千智利平民受害。軍方的皮諾契特將軍政變成功後展開長達十六年獨裁，戒嚴廢憲，解散國會，也摧毀所有電影機制。

李廷在阿葉德總統被推翻後，和魯茲一齊流亡，也被迫離開智利國有製片廠一職。他先在巴黎拍了《樂土》（The Promised Land, 1973），將政變過程用象徵化處理，之後前往古巴和墨西哥，爲大拉丁美洲的抗爭拍片。索托逃到西班牙，古茲曼則到古巴拍阿葉德與皮諾契特之內戰的紀錄片《智利之戰》（1973, 1976, 1979）。魯茲則定居巴黎，曾拍《流亡者的對話》（Dialogue of Exiles, 1974）。

總而言之，整個拉美一九六〇到一九七〇年代動盪不安，到一九七三年大部分都被獨裁者統治，除

了古巴。電影工作者的流亡成為常態。

比如玻利維亞的何霍黑‧桑希內斯以游擊電影著名，他曾拍攝《禿鷹之血》（*Blood of the Condor*, 1969），用近乎人類學紀錄手法批評人們對土著印地安人的剝削，並抨擊美國的和平特使團。電影首演後引發街頭示威，最後政府在民意高漲下，將美國特使團驅逐出境。但是很快的，軍事政變反而使桑希內斯流亡厄瓜多，他在這裡完成《人民的勇氣》（*The Courage of the People*, 1971），揭發政府用武力鎮壓礦產罷工事件，其中有照片、倖存者見證和戲劇敘事。接著，他又在祕魯完成《首要的敵人》（*The Principal Enemy*），描述格瓦拉時代鼓勵農民參加游擊隊的狀態，還有《滾出此地！》（*Get out of Here*, 1977）則拍攝美國在厄瓜多如何利用傳教士做宣傳。桑希內斯的流亡，使游擊電影進一步普及到拉丁美洲。

巴西新浪潮

巴西在一九三〇年代已有佳作問世。從一九五〇年代以後，創作者受到美國，尤其義大利新寫實主義影響，講究紀錄片式的風格。五〇年代後期一批新導演冒現出來，雄辯滔滔，哲學理念均具激進姿態，宛如百花齊放。他們的口號是「腦中思想，掌中影像」。其中最具代表性的作品有狄葉格斯的《宗巴王》（*Ganga Zumba*, 1963）、魯依‧奎拉（Ruy Guerra）的《痞子》（*The Hustlers*, 1962）、《槍枝》（*The Guns*, 1963）、《老天和死鬼》（*The God and the Devil in the land of the Sun*, 1964）、《焦灼大地》（*Entranced Earth*, 1967），還有羅恰的一連串轟動的作品。他們的電影已經從單調的寫實風格誇張到現代主義，顯然加上法國新浪潮電影的現代主義影響，能結合對政治的批判，與本土的民俗和境遇主題，找尋民族認

同的聲音，在美學和理論上都有精進，這就是「巴西新電影運動」（Cinema Novo）。狄葉格斯說：「我們從來沒有大錢，在沒有逗馬運動（dogma）的時候，我們已經在拍逗馬電影。對我們來說，它不是理論，而是必要。我們拍不到夢想的電影，我們拍可以拍的電影。達不到理想，但有可能性。也算一種風格吧。」

這一群人並沒有領袖，但個個充滿活力和野心，作品和文學相互輝映。他們希望電影能為被剝奪權利的少數民族、農民、勞工代言，在現實中又混合了歷史、神話、社會問題，形式上也參雜著紀錄片、寫實主義、超現實主義、現代主義和民間神話。據評論家指出，巴西新電影「有國家主義理想、政治批判精神，和藝術上的風格創新。它也和當代文學實驗與被壓迫者劇場（theatre of the oppressed）運動契合」。

但是政局持續不穩定的環境，一九六四年巴西發生軍事政變，之後審查的政治壓力加大，政府鎮壓異己，新導演大多上了黑名單，有的身陷囹圄，有的倉皇流亡。新電影受到打擊，一直到一九六○年代末流亡者才紛紛回國，但面臨的是安協和自我審查，沒有再恢復當年那股衝撞的新銳志氣。

他們當年也是那個時代最具理論基礎，將拍片運動有意識地思想化的創作者。其中，新浪潮巨匠理論家、批評家兼編劇、導演的葛勞伯·羅恰在一九六五年發表「飢餓美學」宣言，宣稱「表達拍攝現實，抵抗商業主義、剝削、春宮片以及反重技術的霸權」，新浪潮這種根植於政治、哲學、歷史意義探索，強調巴西的社會與政治困境的本質，廣受學術界追捧。

一般而言，新浪潮創作者專注於都會和農村的社會問題：貧窮與階級。他們用黑白拍攝的風格，營造紀錄片的外貌。其中以羅恰的三部曲作品最為猛烈，《風向轉了》（Barravento, 1962）、《黑神白鬼》（Black God, White Devil, 1964）和《殺手安東尼奧》（Antonio das Mortes, 1969）都在神祕的種族／民俗傳統和強

羅恰的電影是巴西新浪潮最具代表性者。

烈政治思想中傳達出一代巴西電影人對國家的期待和熱愛，對東北赤貧區處境質疑，探索貧苦大眾的出路。這幾部作品都在歐洲大電影節中出盡風頭，其中《殺手安東尼奧》獲坎城最佳導演大獎。可惜這些電影除了在歐洲和電影節，一般很難得見。由於與巴西群眾也不溝通，後來就變成狹隘的自我反映及爭辯，最終羅恰在政變後流亡外國，新浪潮後時期的作品成績不佳，到一九七〇年巴西新浪潮已不復存在，終於讓位給與民俗和老百姓更接地氣的熱帶風情歌舞片。

三十年後，如華特‧沙里斯等導演努力復興巴西電影，認同新浪潮主旨，不過他們的手法就沒有那麼藝術，雖然仍是政治掛帥，但頗受大眾歡迎。

羅恰的《黑神白鬼》實現「飢餓美學」之宣言，探索巴西的政治哲學和歷史。
(*Black God, White Devil, 1964*)

新新電影浪潮

近三十年，拉美電影又出現一批新的浪潮。

這和政治開明的經濟復甦有關，首先，巴西和阿根廷頒發新電影法規，讓私人投資電影可減輕賦稅，阿根廷則重建國家電影基金，導致其他國家仿效，自此創作風氣旺盛。最先開始的是一九○○年代的阿根廷，過去在一九七○年中期到一九八○年代中期時，軍事獨裁政府每年只容許拍幾部電影，在所謂的「骯髒戰爭時代」(Dirty War)，獨裁政府最擅長搞失蹤遊戲，成千上萬的知識分子經常就「失蹤」了，軍政府用刑求、暗殺、綁架，各種骯髒手段對付異議分子，一直到一九八三年阿方辛當選總統這個情形才全面改觀。

一九八○年代，許多反思骯髒戰爭時代的電影紛紛出現（諸如《官方說法》），透過教師的眼光，質疑政府給的說法。電影獲得了奧斯卡最佳外語片獎。之後，新導演像雨後春筍般湧現。他

們仍舊秉持新寫實主義的現實色彩，但是也尋求各種不同的表達方法，包括類型電影如喜劇、驚悚片，甚至受文學和劇場影響的創作。他們並不是也尋求一個有組織的運動，而是各自努力拍片，形成一種風潮。

一九七〇到一九八〇年代，檢查制度沒有了，創作題材與美學如百花齊放，阿根廷、墨西哥、巴西電影又都開始新一波勃興，連委內瑞拉也出現八釐米獨立電影運動。一九六〇年代那種革命，充滿政治性與美學實驗性的風潮退燒，新的電影紛紛崛起，尤其女性導演在巴西、墨西哥、阿根廷都陸續嶄露頭角。她們都很有女性主義立場，也經常由種族和階級立場出發創作。其中巴西的阿瑪蕾（Suzana Amaral）令人矚目，她以六十四歲高齡，子孫滿堂才去紐約大學唸書，之後拍出年輕女子自東北貧窮區到大都市聖保羅討生活的《星光時刻》（Hour of the Star, 1985），其導演手法溫和細膩，充滿動人和幽默筆觸，曾風靡一時。

阿根廷新新電影

阿根廷電影很重市場性，新電影人拍片一方面充滿省思與藝術細緻面，另外也聰明感人，相當具娛樂性。於是阿根廷新浪潮電影一下子在國際電影節中頻頻曝光與得獎。如貝林斯基《九個皇后》、索林《保鏢犬大B》、查比羅《旋轉家族》、馬泰《失憶薇若妮卡》，還有坎潘納拉《謎樣的雙眼》等。

這些新浪潮一批創作者往往因為背景不同，或拍自然景觀的鄉村，或拍擁擠吵雜的大都會布宜諾斯艾利斯，讓世界透過他們歧異的美學和世界觀，進一步認識真正的阿根廷人，他們的夢想希望，偏見恐懼，以及黑暗的過去政治，艱困的當代經濟。

也因為阿根廷經濟狀況太糟，這批新電影較少去拍大片，一九九八年興起的「阿根廷新電影」，反而以小而美的製作方式，強調作者式的個人風格。阿根廷近二十年冒現太多才華橫溢的新銳導演，批判中產價值與宗教保守的馬泰聲譽鵲起，她的《沼澤》（La Ciénaga, 2001）、《聖女》（The Holy Girl, 2004）、《失憶薇若妮卡》（Headless Woman, 2008）、《薩馬的漫長等待》（Zama, 2017）都在柏林、坎城電影節出盡風頭，她被稱為最有才氣的新導演，作品富哲思，含蓄而魔幻，對女性、階級以及白人與原住民印地安人間的對比，顯現異常的敏感與批判性。以「孤獨人三部曲」著名的李桑德羅·阿隆索（Lisandro Alonso）描繪社會邊緣人孤立疏離的《自由無上限》（Freedom, 2001）、《再見伊甸園》（Los Muerto, 2004）、坎潘納拉則以《謎樣的雙眼》（The Secret in Their Eyes, 2009）獲奧斯卡最佳外語片獎。阿德里安·卡泰諾（Adrián Caetano）有「布宜諾斯艾利斯的伍迪·艾倫」之稱的丹尼爾·布爾曼（Daniel Burman）拍攝《等待彌賽亞》（Waiting for the Messiah, 2000）、《失去的擁抱》（Lost Embrace, 2004）、《家庭法則》（Family Law, 2006），幽默而詼諧，帶有強烈的自傳性，被譽為「一九九八世代新阿根廷電影領頭羊」，馬蒂阿斯·皮內羅（Matías Piñeiro）、史格納羅（Bruno Stagnaro）均受評論界與電影節推崇。如查比羅外在與內心的衝擊，又不乏有血有肉的街頭現實，名作《禿鷹》（The Vulture, 2010）、《大犯罪家》（The Clan, 2015）、《母獅的牢籠》（Lion's Den, 2008）、《起重機人生》（Crane World, 1999）都令西方影評人激賞；卡洛斯·索林（Carlos Sorín）拍鄉下人窮苦生活的《保鏢犬大B》（2004）。

對比而言，巴西新電影的手筆就大很多。其集團式企業 Global 公司投資很多好電影，如費南多·梅瑞爾斯的《無法無天》（City of God, 2002），華特·沙里斯的《中央車站》（Central Station, 1998），都是巴西令人矚目的新一代電影。

失聲二十年的智利新電影

除了阿根廷、巴西的新電影，拉美其他國家亦有令人驚艷的新創作者。智利的派布羅・拉瑞恩（Pablo Larraín）身兼導演和製片最受矚目，他的「沒計畫的三部曲」：《週末魔狂熱》（Tony Manero, 2008）、《命運解剖師》（Post Mortem, 2010）和《向政府說不》（No, 2012）分別入選坎城、威尼斯影展，內容都與皮諾契特政權時代的藝術家有關，他說：「智利失聲了二十年」，他的作品直截了當，甚至充滿暴力，紀錄迫害人民的過程，讓觀眾窺見獨裁政治下的處處驚魂。

其中《向政府說不》敘述獨裁十六年後的公投前夕，一個廣告反對者「不」陣營的委託，製作一連串攻擊皮諾契特政權的競選廣告，奇兵對抗獨裁狀況。當政的「是」字營人馬對主角脅迫打擊，但是他毫不動搖地完成使命，影響智利終於換天，政權輪替。這個故事根據舞台劇本改編，廣告人也是根據真人真事的兩個人綜合改寫，其中「不」字營的許多當事者還親自上陣擔綱演出。廣告人的手法新穎，善用激情的紀錄片片段與聳動的字幕（如「入獄三萬四千六百九十人，驅逐兩萬人，殺害兩千零一十人，失蹤一千兩百四十八人」）來控訴獨裁政府），警察打人，水柱、炮彈、坦克的鎮壓，被轟炸破殘的建築，死傷的街頭人民，影像的力量如此震撼，終於導致獨裁政權的倒台。派布羅的手法承襲第三電影的政治性，但也適當用了商業包裝，諸如用墨西哥大明星蓋爾・賈西亞・貝納，此外手提攝影，快速的橫搖攝影，不掩飾情感的大特寫，都使人覺得血脈賁張，驚險又真實！

他的《贖罪俱樂部》（El Club, 2015）再向宗教信仰挑戰，帶罪教士修女們在海邊贖罪的孤立環境，

驚悚又陰鬱的影像，再度顯現導演的才能，後來獲得柏林銀熊獎。次年再接再厲執導《追緝聶魯達》（Neruda, 2016），紀錄智利流亡詩人的逃亡事跡。這部電影將一九四八年聶魯達被魏地拉政府通緝，之後逃跑流亡的過程，拍成警探鍥而不捨的追緝電影，但是他又把觀點處理得複雜而富文學性，從頭到尾由警探的旁白貫穿全片，聶魯達故意在逃亡過程中留下線索，警探每次都晚到一步，最後死在白雪皚皚的安地斯山中。警探與聶魯達的追逐，加入了阿根廷另一文學大咖波赫士般的魔幻寫實，旁白如泣如訴，彷彿聶魯達的抒情詩，但警探似乎是聶魯達虛構出來的貓鼠遊戲，真幻之間充滿文學氣息，聶魯達最後在他的屍首旁喟嘆：「我認識他，我夢見過他夢到我」──多麼吊詭的句子，就像他的妻子曾經告訴警探：「我們都是配角，他（聶魯達）創造了你。」

聶魯達是智利的諾貝爾文學獎詩人，他是外交官和參議員，曾差點選總統。因為共產黨身分被總統魏地拉通緝，曾逃亡法國、墨西哥和蘇聯，後來協助左翼阿葉德推翻魏地拉，結果阿葉德又被CIA支持的政變推翻，政變成功後十二天，聶魯達離奇病死，但是舉國哀傷，他晉升為智利的國民英雄。此片的成功使派布羅被美國吸引去拍《第一夫人的祕密》（Jackie），記述甘迺迪遺孀的故事。由於幾次獲奧斯卡金球獎最佳外語片提名，他成為美國寵兒。他的新片是有關黛安娜王妃的生平，女主角是大明星克莉絲汀‧史都華（Kristen Stewart）。他現在在美國加州、墨西哥和智利三地工作，是智利的頭牌大導演。

加奧斯卡最佳外語競爭的《他們的自由年代》（Spider）即是以一個「祖國和自由」（Fatherland and Liberty）的激進組織與阿葉德抗爭的故事為軸，敘述二男一女在革命中的友情、愛情與背叛。這個組織痛恨阿葉德想把智利變成「古巴第二」，他們以為馬克思哲學在兩年之內就摧毀了智利經濟，他們說：「阿葉德、卡斯楚、查維茲是拉丁美洲三個真正的法西斯！」

智利這些左翼右翼的政治暴力，不但讓國內治安動盪不安，也讓國際困惑。二〇一九年代表智利參

電影的英文片名《蜘蛛》取自該組織的旗幟圖案，一個像蜘蛛的幾何圖像。組織由美國中情局支持，招募一些農村貧苦小孩訓練游擊技巧，看似要求自由與愛國主義，但實際也帶有法西斯思想，會壓迫在地的海地族裔，完完全全的種族主義。

此片依驚悚類型拍攝，愛情、革命、成長、背叛、對比青年時代的純真和老年時代的腐敗，是拉丁新浪潮典型的政治驚悚片。

委內瑞拉也有新電影，最著名的羅倫佐・維加斯（Lorenzo Vigas），他在費城與紐約大學受訓之後回國拍紀錄片與廣告，二○一五年出手拍《遠方禁戀》（From Afar）一舉奪下威尼斯金獅獎，令人刮目相看。

新墨西哥電影進出好萊塢

拉丁美洲的墨西哥電影發展最令人驚喜。伊尼亞利圖的《愛是一條狗》（Amores Perros, 2000），柯榮的《你他媽的也是》（Y tu mamá también, 2001），還有戴爾・托羅的《地獄男孩》（2004）、《羊男的迷宮》（2006）和奧斯卡獎大出風頭的《水底情深》（2017，獲最佳影片和最佳導演大獎）都把墨西哥電影文化推向世界，其導演也紛紛轉進好萊塢，向商業電影邁進。

拉丁新新浪潮與美國關係密切，除了借重美國大公司全球發行外，許多導演由於受留學教育或具備英語能力，都被美國人吸收，去拍英語電影。此外也有美國人跑來拉美，拍完全拉美的故事，像《北方》、《可可夜總會》、《古巴與攝影師》，之後也有《萬福瑪麗亞》（Maria Full of Grace, 2004）由美國導演約書

亞・馬士頓（Joshua Marston）所拍，主角是一名懷孕少女，幫哥倫比亞毒販當運送毒品的「騾子」（販毒術語），此片故事真實，得到柏林最佳女主角銀熊獎，後來甚至提名了奧斯卡最佳女主角獎。

拉美歷史，文化，政治如是豐富而複雜，正是電影創作的好題材。如今政治方脫離了政變和獨裁的陰影，應該更多的佳片會紛紛出動。拉美電影的高峰指日可待。

近日已經乍現端倪，墨西哥導演在世界各影壇簡直光芒萬丈。連續三年內，兩位導演奪取奧斯卡最佳導演大獎，光二○○七年，墨西哥導演就拿下十六個奧斯卡提名。像《愛是一條狗》《你他媽的也是》、《日本》（Japón）、《天堂煉獄》（Battle in Heaven），都已經成為經典，墨西哥導演也都紛紛被好萊塢挖角到美國拍大片，成績犖犖可觀。

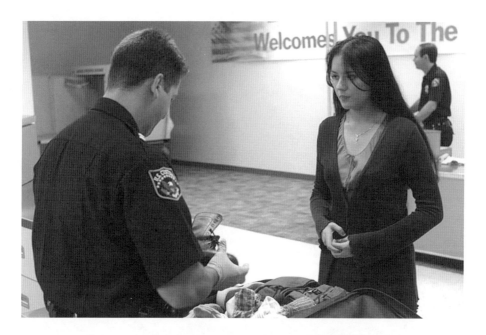

《萬福瑪麗亞》拍哥倫比亞的女孩被毒販利用當運毒的驢子,入美國海關時驚心動魄。
(*Maria Full of Grace*, 2004)

西班牙

歷史與電影

拉丁文化當然傳統是以西班牙為首。這個在十六、十七世紀仗著海上探險和無敵艦隊征服殖民地的歐洲小國，彼時版圖擴張到非洲、北美、南美和亞洲，成為海上崛起的大帝國，是西方第一強國，曾一度甚至涵蓋了葡萄牙、義大利南部、荷蘭、比利時和法國大部分，那是何其輝煌的黃金時代。但是，歐洲大陸上的其他國家如法、英、荷、葡彼此多年兼併征戰來去，摧毀了西班牙統治世界的美夢。西班牙在戰爭與疫病禍害中掙扎多年，終於在十九世紀後期建立共和國之後，版圖逐漸瓦解，殖民土地漸漸喪失，先把佛羅里達州以五百萬美元賣給了美國，再把波多黎各、關島、菲律賓以二十萬美元賣給了美國，接著古巴也獨立了，西班牙再把太平洋一些群島和帛琉賣給了德國，到了二十世紀後期只剩下西屬撒哈拉這最後一塊殖民地。一九七五年，摩洛哥趁弗朗哥將軍去世，局勢不明之際，發動綠色運動，佔據西屬撒哈拉，西班牙以交換磷礦部分權益與摩洛哥達成放棄殖民權協議，終於結束了長達數百年的殖民歷史。

帝國的光輝不再，二十世紀的二次世界大戰中，西班牙倒幸運地維持中立。表面看似和平損失不大，但是內戰不斷：王權與共和，右翼（民族主義者、長槍黨、又稱國民軍，由德國納粹、義大利和葡萄牙的法西斯傾向者共同支持）與左翼（共和黨，又稱人民陣線，由蘇聯、墨西哥，以及一些國際縱隊支持）爭鬥不已。一九三一年，第二共和成立，兩年後右翼與左翼開始了長期的內戰。一九三六年，摩洛哥軍事政變，弗朗哥將軍率軍鎮壓，之後更揮師回國，奪得政權統一西班牙，一九四七年他宣布西班牙為君

主國，自任終生攝政，一九六七年兼任總理，集軍政大權於一身，專制統治長達四十年。

弗朗哥大元帥統治期間，政府對反對黨鎮壓甚為嚴厲，人民言論受到管制，宗教、道德戒律也十分嚴格，民主制度應有的選舉，工會組織，集會結社自由全部禁止或封殺，社會上凝聚著一種壓抑低迷的氣氛。

文化上當然也顯現出悲觀、晦澀，莫可奈何，和一種潛在對父權的叛逆反抗心態。

在這種氛圍下，難怪西班牙會出現像布紐爾與達利這些超現實大師，他們向傳統、正統、宗教，乃至中產階級道德觀挑戰；也難怪弗朗哥去世後，出現像阿莫多瓦這種慶祝跨性別世代的開創型作者，在性解放、道德百無禁忌的氣氛中狂歡，有這種現象簡直再自然不過。

好萊塢式西班牙片行銷全拉丁

西班牙電影起源很早，產量也豐，但偏向本土，外銷並不容易。有聲時代來臨後，許多導演都前往好萊塢翻拍美國片改成西班牙語版，將其發行到拉丁美洲，導致本土影業反而不發達。內戰開始，紀錄片開始多量出現，包括紀錄片大師伊文思到西班牙拍了《西班牙大地》（The Spanish Earth, 1937），布紐爾也拍了《無糧之地》（1933）。

一九三六到一九三九年的內戰使電影業戛然停止，電影人也四分五裂：有人流亡海外，有人加入人民陣線，也有人為國民軍政府拍片。弗朗哥上台後對影片實行嚴格審查，電影成為右翼政府服務的工具。

外國電影進口皆需配音然後可以長驅直入市場，西班牙電影在政治商業雙重壓迫下，商業電影充斥銀幕。

自此更趨廉價求快。

一九四〇到五〇年代，西班牙電影主要以歌舞喜劇以及與義大利合拍的西部片著名。其中不乏樂觀，在宗教上虔誠的電影。但是它們都上不了國際檯面。一九五〇年代中，年輕導演在馬德里電影學院接觸義大利新寫實主義和蘇聯蒙太奇理論後觀念有所調整，在這段期間出了兩位大導演，巴登（Juan Antonio Bardem），以及柏蘭加（Luis García Berlanga）。兩位拍了不少反映現實的通俗劇和喜劇。比如諷刺美國馬歇爾計畫的《歡迎馬歇爾先生》（Bienvenido, Mr. Marshall!, 1953），以及揭露中產階級自私面貌的《單車騎士之死》（Death of a Cyclist, 1955）。這兩部電影都在坎城電影節得獎。

西班牙新電影：嚴格審批下的迂迴象徵主義

到了一九六〇年代，新一代年輕創作者興起，他們先以短片和紀錄片嶄露頭角，秉持寫實電影美學，到第二、三部就去改拍商業片了。此時西班牙與美義法的合拍片大增，西班牙電影因而闖入世界市場，尤其是義大利製片們發現在西班牙拍片很划算，外景多，人工便宜，乃大量進行合拍，使西班牙年產從一九六〇年十八部到一九六六年增為六十六部。新一代中，以紹拉（Carlos Saura）為領導「西班牙新電影」的前鋒，他堅持藝術應與現實緊密集合，代表作有《狩獵》（The Hunt, 1966），敘述四個朋友打獵卻在過程中互相迫害殘殺的故事，在柏林獲最佳導演大獎。之後黑色喜劇《薄荷冰沙》（Peppermint Frappé, 1967），又再奪柏林最佳導演大獎。心理劇《記憶的巢穴》（Honeycomb, 1969）是紹拉拿手，用回憶與現實交錯，產生虛實間離效果的作品。他這種創作方式一直延續到一九七三年的《安潔麗卡表妹》（Cousin

紹拉堅持藝術應與現實緊密結合，此片是《狩獵》，他在西班牙活躍了半世紀。
（*The Hunt*，西班牙片名：*La Caza, 1966*）

Angelica, 1974），該片主角是一個中年男人，他回到三十年前的老家探訪，祖母、姑姑還在，也與故舊見面，大家都老了，紹拉用回憶與現實交錯出西班牙的近代史，也隱諱地批評家庭對個人不易察覺的傷害，其比喻象徵的方式反映了政治對生活各方面的有害影響。

這群年輕導演也碰到審批問題，所以習於用黑色喜劇等迂迴方法，不直接表露觀點。柏蘭加的《劊子手》（*The Executioner, 1963*）是黑色喜劇，被譽為西班牙史傑作之一。此外，維克多・艾里斯（Victor Erice）的《蜂巢的幽靈》（*Spirit of the Beehive, 1973*）也是享譽至高的藝術電影。

另外，遠離馬德里也有巴塞隆納學派，基本上採取前衛奇幻手法，與寫實主義的創作方法大相逕庭。

電影《狩獵》，敘述四個朋友打獵卻在過程中互相迫害殘殺的故事。
（The Hunt，西班牙片名：La Caza, 1966）

後弗朗哥時代：新浪潮崛起

弗朗哥死後，電影尺度放寬，一九七七年審查制度廢除，出了一批政治色彩鮮明的影片，如取材自真實事件，極右分子殺害進步律師的《一月的七天》(Seven Days in January, 1979)。柏蘭加也重回影壇拍出《國家遺產》(National Heritage, 1981) 諷刺喜劇。

紹拉在七○年代中仍舊創作不歇。他的《飼養烏鴉》(Cría Cuervos, 1976) 獲得坎城電影節評審團大獎。一九八○年代，他開始執迷於西班牙的佛朗明哥舞蹈，並拍攝佛朗明哥三部曲：《血婚》(The Blood Wedding, 1981)、《蕩婦卡門》(Carmen, 1984) 和《魔愛》(El amor brujo, 1986)。到了一九九○年代他再拍《佛朗明哥》(Flamenco, 1995)，以及《情慾飛舞》(Tango, 1998)，部部以歌舞為主，交織以愛情、政治、社會的情節。有趣的是，他自認自己拍得最好的電影是《布紐爾與所羅門王》(Bunuel and King Solomon's Table, 2001)，他說：「此片是我與布紐爾的對話」。他崇拜布紐爾，安排他回國拍片，沒想到第一部《薇瑞狄安娜》就遭禁，布紐爾後來就很久都不在西班牙拍片了。

事實上，除了布紐爾，紹拉可說是西班牙電影的代表。當然之後又出了阿莫多瓦將西班牙電影帶入世界的目光中。兩人都充滿叛逆精神，都迷戀死亡。關於布紐爾和阿莫多瓦因為太重要，我將後面闢專章再談。

一九○○年代西班牙新導演風潮再起，一九九○到一九九八年有一百五十八位新導演拍出一百四十多部長片處女作。他們風格各異，被稱為「革新電影」。他們大部分非學院派。但產業上又代表一個整體，多半仍是由拍短片和紀錄片起步。學院派出身的女導演也多，他們沒有像弗朗哥時代前輩導演那種沉重的歷史包袱，反而熱衷展現當下社會、個人情感和少年問題等等。

其中號稱阿莫多瓦接班人的胡立歐·麥登（Julio Medem），這位學醫出身的影評人，先轉為編劇，再成為導演，其作品在寫實手法中混入幻想和魔幻元素，加上諷刺的腔調，是年輕人最喜愛的導演，代表作有《牛的見證》（Cows, 1992）、《紅松鼠殺人事件》（The Red Squirrel, 1993）、《極地戀人》（The Lovers of the Arctic Circle, 1998）、《羅馬慾樂園》（Room in Rome, 2010）、《血脈之樹》（Trees of Blood, 2018），被稱為有他家鄉巴斯克的地方色彩，也有歐洲的哲學旨意。《牛的見證》是魔幻寫實電影，帶有西班牙在地特色，講述兩個家族三代百年的恩仇，由牛的視角出發，視覺富衝突感，但基本有通俗劇特色，曲折離奇加上幻想，簡直像肥皂劇，卻也有西班牙式的彪悍血腥暴力；《紅松鼠殺人事件》結合意識、流亡、夢境、回憶以及紅松鼠的主觀鏡頭，充滿超現實感，情感既有介入感，又十分疏離，總之他的鏡頭充滿原創性，從不落入俗套，有後現代主義的精神，個人性十足，也帶有政治性，承繼了布紐爾的精神。

西班牙電影對拉丁電影有長足的影響，不僅在語言上，文化上，宗教上，和傳統上都影響著拉丁電影的狀態。像布紐爾或阿莫多瓦這類大師的影子，會經常在拉丁電影中看到，而西班牙政府更清楚地訂立外交目標，就是透過文化，增加其對拉美的影響力。

布紐爾：超現實主義・離散墨西哥
最西班牙的導演

謝謝上帝，我仍是無神論者。

—— 布紐爾

他們把布紐爾罵盡了：叛徒、無政府主義者、破壞偶像者、變態狂、誹謗者，但是他們沒罵他是瘋子。真的，他描述瘋狂狀況，自己卻沒瘋……瘋的是文明，是萬年以來人們致力修飾的成就紀錄。

—— 亨利・米勒（Henry Miller）於巴黎，一九三二年

嚴格來說，超現實主義並非出現在西班牙，但是其中兩個具代表性的大師布紐爾與達利都來自西班牙，其繪畫、電影作品廣泛地影響了世界藝術潮流，所以一提超現實，大家總會想到西班牙，和那些與西班牙相關的意象。

要談超現實，我們也不免要提及二十世紀初開始的藝術、學術之現代主義與前衛運動。第一次世界大戰使人們的心靈倍受創傷，工業化的現代社會，新興的馬克思主義對勞力所得不均的哲學／政治思維，心理學巨擘佛洛伊德對潛意識無意識，乃至性觀念領域的探討，都進一步打開人類的新世界觀。

在巴黎、紐約、柏林這些聚集了各種文學繪畫劇場藝術家（如海明威等）的西方大都會中，最先掀起了達達主義。達達主義相當程度上反映了對大戰後世界無序、不和諧的幻滅思潮，信奉者以嘲諷、幽默、無理性、虛無、犬儒、反智、反道德、反美學的手法，對任何傳統紀律、禁忌、品味、古典、邏輯都嗤之以鼻。他們有很強的實驗性，也頑皮歡樂，喜歡美式那種沒有什麼情節，幾個角色一直互相追逐的動作喜劇，甚至早期放映達達代表作時現場一片混亂吵雜，發生斷片、吵鬧、對環境破壞各種事，反而被稱為「成功的達達之夜」。

換言之，荒謬無序無政府狀態的混亂，反而代表一種對傳統價值的反叛，有如其代表人物，法國先鋒派電影導演尚‧艾普斯丁（Jean Epstein）在一九二一年的宣言所說：「不要故事，只要沒頭沒尾的情境，無始無終也無中間。」一九二〇年代到一九三〇年代的巴黎說得上是風起雲湧，各種領域人才薈萃。

心理學家兼詩人安德列‧布列唐（Andre Breton）在一九二四年發表「超現實主義宣言」，揭開了這個影響了繪畫、詩歌、文學、電影、戲劇的藝術運動序幕。另一位則是以超現實主義代言人自居的阿拉岡（Aragon），他也在一九二四年嘗試為超現實主義下定義：「是一種純粹之心靈的自動作用（pure psychic automatism）」，其表現方法著重人類內在由潛意識煥發的思維活動，經常以幻想、夢境、想像，以及潛意識來呈現人類內在的經驗模式。

超現實主義者在態度上比達達主義者的天真、任性，甚至歡樂，相對起來嚴肅多了。他們受到馬克思主義的影響攻擊資本主義，厭惡小資產階級的保守與偽善，對於捍衛宗教與政權的教堂教會更嗤之以鼻。

他們自詡為藝術家，創作上不諱強調日常生活中的古怪、醜陋、陌生、死亡的意象，渲染焦慮、如惡夢般的恐懼、神祕，甚至憤怒。此外他們更凸顯了「性」和「潛意識」對真實的意義，以為幻想、酒醉、

自由聯想的手段都很「正常」，因此拒絕理性和分析。也因為他們的拒絕妥協與美化——他們覺得「真」比中產古典的「美」重要，會經常冒犯保守的教會和中產階級。

超現實主義運動的扛鼎先鋒

布紐爾是最為保守世界攻擊的導演，他的作品長久以來對天主教堂與中產階級嘲諷，用大膽而驚人的性場面明示暗示，乃至時空不銜接，創作方式技巧粗疏，使人形容他的電影對敵人而言是「一枚炸彈」。事實上，對於長期暴露在中產階級意識形態下的一般大眾而言，布紐爾的作品無疑是生澀、難解、莫名其妙的。對於電影人來說，布紐爾卻是忠於自己藝術尊嚴，最值得仰慕的原創天才之一。由他起，電影開拓了「超現實」領域。

要討論布紐爾的藝術，得先理解他的思想背景和他仰賴的創作經驗。布紐爾生於西班牙的小鎮卡蘭達（Calanda）的富裕家庭，從小就受耶穌會的壓制教育，種下他日後對宗教（尤其是宗教社會）的反抗和鄙視。

布紐爾曾說，他的童年生活彷彿是中世紀，每日鎮上最大的事，就是教堂的鐘聲。在這裡，沒聽過什麼是進步和現代化，可資記憶的就是死亡和對「性」的覺醒。他是七個孩子中的長子，母親偏愛他。父親在古巴戰爭中發了軍火財，回家鄉養老。對孩子管教甚嚴苛，家中也充滿宗教氣氛。八歲的布紐爾進了耶穌會的學校，在此，「貞潔」是最高價值，「性」是罪惡。他對父親一直有距離感，但是和母親十分親近。在他日後作品中，父母、家庭、教堂、教會、學校都和童年的記憶有關，這些顯然深深地影響他

的世界觀。

布紐爾後來到馬德里讀書，在大學中學哲學和文學，之後又來到巴黎，布紐爾在巴黎時像所有藝術家一樣天天泡咖啡館，喝馬丁尼，與曼．雷（Man Ray）等人高談闊論。巴黎有種波希米亞式的流浪氣氛，居住便宜，聚集了全世界的知識分子。布紐爾在巴黎愛上了電影，不分是商業還是政治電影，從美國的基頓（Buster Keaton），到俄國的愛森斯坦（Eisenstein），各種類型都打動著他，但是在看到德國大師佛利茲．朗（Fritz Lang）的作品《命運》（Der müde Tod, 1921）後，他對電影創作發生興趣，毛遂自薦去了達達主義派的艾普斯丁導演處當助理，當時什麼跑腿的事都幹，他因此學到了拍電影的基本技術，成了從達達到超現實的過渡。

也許是西班牙同鄉的關係，他和達利，還有詩人羅卡成為莫逆，還在馬德里組織電影俱樂部。這時他忙著寫詩、畫畫、看電影，尤其和達利形影不離，如膠似漆。兩人商量著要拍電影，交換著夢境內容。布紐爾夢到一把剃刀割開了眼球，達利夢到了一隻手上爬滿了螞蟻，於是兩人約好把它們拍成電影，絕對反布爾喬亞階級，拒絕合理地解釋任何電影內容，也不強調邏輯和有序時空，他們用布紐爾母親寄來的一筆錢，拍出了超現實代表作《安達魯之犬》（Un chien andalou）。

這部電影中充滿了怪異的符號，像夢也像幻想，影像不連續，似乎有象徵，但兩人對引起外界譁然的內容，堅持說裡面沒有象徵，甚至也沒有叫安達魯的狗，也沒有狗。有許多人附會說，電影一開始，烏雲飄過月亮，一個男人（布紐爾自己扮演）擦拭剃刀，然後割開了女人的眼球，這就象徵著打開眼界的意思，但是用這種態度解釋整部電影是行不通的，超現實主義者反對一切理性的解釋。電影裡面有穿著修女衣著騎單車的男子，突然在室內又出現一架上面擺放死驢子的鋼琴，一個男人拖著這架鋼琴，卻發現拖著的是兩位教士。

此外，男人的手揉著女人的胸部，接著一個溶鏡，原穿有衣服的胸，卻變成裸露

的胸和屁股，這些加上爬滿螞蟻的手，昏倒或死亡的騎單車男人，種種似乎有意義又費解的影像，配上華格納、貝多芬的古典音樂，還有探戈舞曲，沒有對白，敘事斷裂又不連貫，彷彿夢境又像一種怪誕的潛意識，讓這部短短十六分鐘的電影引起熱烈議論，招致巨大的成功，卻也飽受負面批評。

兩人接著得到富翁夫婦德諾艾耶（Charles de Noailles，其妻子 Marie-Laure 是著名的薩德性愛理論的後人）的支持，夫婦倆擁有戲院，每年出資拍一部電影，其中包括考克多的《詩人之血》，以及兩人的《黃金時代》（L'Age D'or）。這部作品更加驚世駭俗，由五個不相干的短片組成，同樣的，沒有邏輯可言，其中有蠍子互鬥的片段，有性壓抑男女互相吸吮手指的大膽畫面，有父親沒來由舉起獵槍射殺幼齡兒子的片段，還有古堡狂歡縱慾派對結束後，一群歡樂的人早上離開，領頭的竟是耶穌基督⋯⋯顯然這裡面仍秉承著馬克思與佛洛伊德思維，急於反天主教，宣揚無政府狀態，似夢幻真，隨心所欲，有些影像呈現出令人震撼的暴力感，比如死牛出現在床上，或者長頸鹿被丟出窗外。總之，全片幾乎將文明概念撕得粉碎。

電影放映時，由於其內容露骨地批評天主教的沉淪與腐化，幾乎引起暴動。法國右翼分子罵他「離經叛道」，上映七天，法西斯的愛國團（League of patriots）向銀幕潑灑紫色油漆，輿論譁然，院商也急著撤片，成為醜聞。德諾艾耶的母親親自觀見羅馬教皇庇護十一世請求原諒，而德諾艾耶也被俱樂部開除，甚至要把他趕出教會。種種情況逼得當局不得不禁片，這一禁就隔了五十年，世界才再得見此片。

拍片期間，布紐爾和達利理念不合，分道揚鑣。傳言是達利支持弗朗哥政權和貴族，而布紐爾一心反宗教挑戰現狀，與達利針鋒相對，有一次在咖啡館裡，布紐爾跳起來勒住達利女友卡拉的脖子，幾乎要把她掐死。

《安達魯之犬》剃刀剖開女人眼球的想像力，反對一切理性解釋。
(*Un chien andalou*, 1929)

《安達魯之犬》電影中爬滿螞蟻的手。
(*Un chien andalou*, 1929)

很多年後，達利在自傳中揭露布紐爾是共產黨，使得在紐約生活大不易的布紐爾深受麥卡錫議員獵巫行動的干擾，甚至丟了在紐約現代美術館的工作，丟了申請美國移民的機會。兩人在第五大道上巧遇，達利伸出友誼之手，布紐爾卻賞了他一記大耳光，打得達利跌在路旁。

幾十年沒有來往，布紐爾在自傳《最後一口氣》(My Last Breath) 中說，倒想死前和達利喝杯香檳聊聊。達利聽到後說，我也想啊，只是我不喝酒了。

《黃金時代》後，布紐爾幾乎被封殺，在法國無法再拍片，他受邀去美國在米高梅片廠學習片廠制度式的拍片方法。在這裡他見到了許多世界各地來美國的導演，像愛森斯坦、馮‧史登堡、卓別林、布萊希特等等，期間因為到攝影棚參觀著名的大明星葛麗泰‧嘉寶 (Greta Garbo) 化妝，被趕出攝影棚，深覺受到侮辱，從此不踏入片廠，後來更因為說話侮蔑了某製片，提前解約回到法國。

醜聞與榮耀圍繞的《無糧之地》、《被遺忘的人們》

不久西班牙政府向他示好，一個無政府主義的雕刻家／畫家朋友拉蒙‧阿信 (Ramon Acin) 和他喝酒，喝醉了說，如果中了樂透獎，就會投資他拍片，而且當下就去買了彩券。荒謬的是，這位朋友真的中獎，十萬披索，他也信守諾言拿了其中兩萬投資了布紐爾拍電影，這真是超現實情境。布紐爾拍的這部電影就是《無糧之地》(Land Without Bread, 1933)，其背景是西班牙的山區拉斯烏爾德斯 (Las Hurdes)，是歐洲最窮的地區之一，自十六世紀起，逃離政府壓迫的人們居此，由於山區險阻荒瘠，得以躲避外人的侵略，但是它絕非桃花源，地形阻礙了它和外界的來往，也無從帶入文明與進步。數百年

來，該區充滿飢餓、霍亂、痢疾、亂倫、智障、身障以及許多死亡。布紐爾拍紀錄片完全沒有偽善假同情姿態，也間接放棄了信仰和道德，他說他憎恨「那些將貧窮浪漫甜蜜化的電影」，帶著無比的殘酷眼光，觀察其宗教／道德的現狀，強力戳破上流社會對原始落後文明高貴的誤解，人們老一廂情願地以為未受文明污染的人品格比較高尚。這個「noble savage」的概念源自十八世紀的盧梭，總覺得原始自然人不會有文明的罪惡和私慾，反而是野蠻卻高貴的。這種思維在西方有其傳承，但流於浪漫。可是布紐爾沒有這種浪漫，在他一系列作品中，對貧窮、無知，秉持寫實態度，其中善良親情一文不值，信仰更常常幻滅到荒蕪的地步。

布紐爾、阿信、攝影師和一個工作人員四個人，住在山上的教堂裡，在艱苦的情況下，用超現實影像拍出這部被稱為「嘲諷紀錄片」（mockumentary）的偽紀錄片。的確，他用影像記錄，捕捉了這個落後地區農民之貧窮無知。但是許多部分是他用安排的手法拍的，比如槍殺一隻山羊，或付錢讓老居民把驢頭活活拉斷，或付錢讓驢子被蜜蜂螫死。即使是安排演出，電影中的影像卻真實到讓人深深喟嘆，天地不仁，以萬物為芻狗。裡面的人生活在如此惡劣的環境中，衛生條件差到使他們有非常多基因障礙，甲狀腺問題、侏儒、唐氏症、低能……。這個小鎮為賺取政府輔助，專收孤兒，又不好好照顧。有一場戲半路上，有個安靜待斃的小女孩，躺在那裡三天了，病得無人理她，攝製隊也束手無策。三天後那孩子就去世了。布紐爾冷眼看這些山區人，看他們徒手扭斷公雞脖子作為新郎神勇事蹟的慶祝儀式，看侏儒，看他安排的小孩的葬禮，還有前面說過拔槍射殺山羊滾下帕壁，在瘦驢子身上塗蜜，讓它被蜜蜂活活螫死，加上癩蛤蟆、禿鷹、蛇，種種影像太震撼了，連工作人員拍完電影後都徹底改變了人生觀。

這部電影也使布紐爾徹底成為弗朗哥時代「不受歡迎人物」。政府官員暴怒，指示各大使館不准讓此片在國外放映，因為「它侮辱了西班牙」。阿信和他的妻子後來因為無政府狀態的行為被西班牙政府逮

《無糧之地》帶著殘酷的眼光，紀錄西班牙貧窮山區的落後與荒蕪。
(*Land Without Bread*, 1933)

捕，兩人雙雙被槍斃，電影也因此不准掛阿信的名。很多年後電影解禁，布紐爾恢復了阿信的片上署名，並把所有收入給了阿信的女兒和後人。

這個事件之後，布紐爾有十八年沒有拍電影，他到巴黎為派拉蒙公司做西班牙語配音工作，又回西班牙為華納公司做配音和發行工作。在西班牙內戰期間，共和政府派他到好萊塢，先在瑞士，再到美國為共和國的宣傳片主導配音工作，共和政府垮台後，弗朗哥當權，他不願回西班牙，只好留在美國。後來轉到紐約現代美術館（MOMA）工作，但被戴上共產黨帽子後，一九四六年他移民至墨西哥，在那裡他不掛名拍攝／監製若干電影，許多是喜劇，他也學會如何儉省有效率地拍電影。他的效率和事前拍攝準備的精準，被比為希區考克，日後和他合作過的法國演員珍妮‧摩露（Jeanne Moreau）就曾說，他拍到的鏡頭都會用，從不丟棄任何鏡頭。五十年代他還拍過英語片《魯賓遜漂流記》，以及一部文學名著《咆哮山莊》（Wuthering Heights）。這些電影看到的人不多，他於是在世界影壇沉默了近二十年。

也是很多年後，有人把布紐爾這段經歷拍成動畫電影《布紐爾的超現實人生》（Buñuel in the Labyrinth of the Turtle），原名叫《烏龜的迷宮》，因為那裡的房子一格接著一格，從俯角看來，宛如烏龜的龜殼，而彎彎曲曲的巷弄，又好像一個大迷宮。電影改自小說繪本，記錄了布紐爾混合現實與虛構的攝製手段（像槍殺山羊掉下山谷，或瘦驢子澆上蜜汁，讓蜜蜂蟄牠，手段不可謂不殘忍）。問題是，一個假民族誌紀錄片，卻充滿了真實歷史的複雜性。更諷刺的是，二〇〇三年聯合國教科文組織定之為「世界記憶遺產」，稱之為「西語系中最重要紀錄片之一」。動畫電影本身循超現實手法，加入布紐爾夢境的超現實畫面，比如他懼怕父親，怕父親指責電影的成就其實屬於達利，還有對母親的孺慕，裡面有混雜著宗教情懷，將母親與聖母瑪利亞混淆，又帶有伊底帕斯情結。二〇一九年，此片代表西班牙去衝奧（斯卡），輪給了阿莫多瓦的《痛苦與榮耀》（Pain and Glory）。

一九五〇年，布紐爾以相似手法又在墨西哥拍了一部《被遺忘的人們》（Los Olvidados），主題是墨西哥城的青少年犯罪問題，電影裡充滿了掠奪、惡毒、霸凌、賣淫，街童欺負盲人跛子的情節，人人行為醜陋又可憎。這種對墨西哥的觀察，連當地攝製組的工作人員都引以為恥，強烈罷工和要求不掛名。

有人看完片想揍他，大畫家芙烈達‧卡羅（Frida Kahlo）看完也直接與布紐爾斷交。片中也有他一貫的超現實夢境，帶著夢魘般地壓抑色彩。這部電影表面是青少年犯罪電影，但實際上布紐爾透視到個人內在的無法壓制及毀滅性的原慾，對照外在世界的政治與迫害，個人的生存的確要靠各種暴力手段。

還好看得懂的不少，一九五一年此片在坎城電影節參賽，超現實的領導人布列唐、文學家普維（Prevert），還有畫家夏卡爾（Chagall），詩人考克多個個挺他。影片得了最佳影片大獎。沉默了十八年。終於再奠立大師的地位。

布紐爾一輩子被政府、老百姓批評，但是他一直堅持正直誠實，既不畏負面指責，又堅持理想終生不悔，性格真是倔得可以！他永遠熱衷揭露日常荒謬，挑戰意識形態壓制的力量。在自傳《最後一口氣》中他說，他不情願離開人世，希望每十年能從墳墓中爬回來讀報紙，他幽默地說：「我帶著鬼的蒼白，無聲地滑過牆壁，腋下夾著報紙，我回到墳墓，讀完世界所有的災難新聞，然後安心安全地在我的墳墓中睡著。」（見《閃回：電影世界史》，焦雄屏譯，頁89）。

《被遺忘的人們》青少年欺負傷殘盲人，布紐爾用寫實的方法描述墨西哥街頭，讓許多墨西哥人引以為恥。（*Los Olvidados*, 1950）

政治信仰：共產黨同路人，反布爾喬亞，反宗教

布紐爾後來一直不承認自己是共產黨。雖然與弗朗哥政府時起勃谿，但他仍舊以為弗朗哥並非魔鬼，相信他阻擋了西班牙這個千瘡百孔國家不被納粹侵略。其實他和達利分道揚鑣之後，他的作品雖然仍有超現實的精神，包括宗教的諷刺、夢境的慾望、對「性」的執迷（尤其對腿、腳的迷戀），但是裡面也不乏對現實的憤懣，對男女關係的曖昧朦朧。他像個忠謹的公務員，用超現實手法對社會、觀念，還有宗教做批判。無論《無糧之地》還是《被遺忘的人們》都比義大利新寫實主義更殘酷，更體現現實的荒謬。

我認為，是拍這些電影的生活經驗，使他往下層社會觀察，帶著左翼思維，馬克思傾向，至少是共產黨同路人，怪不得蘇聯的普多夫金和西班牙的詩人帕索斯都喜歡他。他說：「我們挺身和我們所鄙夷的社會作戰，我們所使用的武器不是槍械大砲，而是憤懣。憤懣是革命的有力武器，這種武器能夠揭發社會上諸如人與人之間的互相剝削、殖民帝國主義，以及宗教迫害等種種罪惡──總之，它能讓一個腐化敗壞的社會瓦解。」這個憤懣，就是他左翼思想最清楚的中心論述，也是他後來影響許多拉丁電影的核心。

而達利，在他善於公關的妻子卡拉操控下，越來越像個表演藝術家：兩撇向上翹得荒謬的仁丹鬍，得體的西裝，紳士的拐杖，在紐約的藝術圈中如魚得水，大發藝術財，又到好萊塢，與馬克斯兄弟稱兄道弟，為希區考克的《意亂情迷》（Spellbound）設計夢境，和迪士尼合作動畫（雖然後來沒有成功），他是絕對的布爾喬亞階級。布紐爾藐視他對名利的貪婪，與政府右翼掛鉤，為名人畫肖像，把自己庸俗化。

布紐爾對布爾喬亞是絕對對立的，他曾說：「對我來說，布爾喬亞的道德是不道德的，我們應起而反抗。宗教、愛國主義、家庭、文化等所謂社會重鎮，全是不正當的社會制度，就是它們創造了布爾喬亞道德。」

凱旋回國：《薇瑞狄安娜》再度醜聞與榮耀纏身

墨西哥的多產豐收使他常出入坎城電影節，像《奇異的激情》(Él, 1953)，《花園裡的死者》(La mort en ce jardin, 1956)，《阿其巴多的犯罪生活》(The Criminal Life of Archibaldo dela Cruz, 1955)，《納薩琳》(Nazarín, 1959)，都延續他超現實的精神。他並不賣弄鏡頭的繁複美學，只持續不向虛偽的道德建制妥協，也深向挖掘慾望、潛意識和人類未知的底層心理。人性的弱點，社會的畸形，都在他緩慢保守的鏡頭下，一方面辛辣諷刺，一方面又帶有古怪的幽默感，成為自成一派的特色。在影展中遇到西班牙當代的年輕導演如紹拉等人，這些新導演很崇敬他，以為他代表了西班牙某些特質，是銜接著一九三○年代的西班牙電影傳統，他們希望他回國拍西班牙電影來帶起西班牙式的文藝復興。

於是布紐爾回西班牙，是離開二十九年後第一次在西班牙拍片，他拍出了讓大家瞠目結舌的《薇瑞狄安娜》(Viridiana, 1961)。

這一次，布紐爾又讓大家不知所措。

電影以一個要做修女的女子為主，她的姨父長年提供經費讓她在修道院生活，某日寫信要求她去看他。薇瑞狄安娜來到姨父的莊園，姨父因為她像已逝的妻子而迷戀她。他向她求愛被拒，她於是回修道院，但是在半路上，警察攔下她，姨父已經上吊自殺。她回到遺留給她和姨父私生子的莊園。懷著宗教的熱忱，她到鎮上邀請一大堆乞丐到家裡居住，要改造他們，給他們信仰。然而，她和表哥出去辦事，乞丐們登堂入室，大吃大喝，破壞傢俱，他們回來，不但表哥被打昏，薇瑞狄安娜也差點被強暴。薇瑞

狄安娜經過此事件後心裡徹底改變，她放下頭髮，接受表哥對她的覬覦，象徵性地和他以及女傭三人打起撲克牌來。

照例，布紐爾手法不乏殘酷，裡面常常出現癩蛤蟆、鴿子、小狗、老鼠、貓這些動物鏡頭，提醒我們生活的環境和自然法則。慾望、戀物癖（腳）、戀屍癖（對死人的執迷）、貧窮、暴力、麻瘋、人性的墮落、宗教的嘲諷（一群乞丐擺出達文西《最後的晚餐》模樣）、教堂的偽善、帶刀的十字架，荊棘的耶穌式頭冠，象徵性器官和死亡的跳繩，亂倫、強暴、偷竊，配上韓德爾的彌賽亞曲，這部電影總結了布紐爾對人性文明宗教慾望的犀利論述，使它在坎城電影節獲得金棕櫚大獎。西班牙的電影局長 Mu-no-Fontan 還高高興興親自去領獎。不料三天後，梵蒂岡的官方報紙《羅馬觀察報》（L'Osservatore Roma-no）公開抨擊此片為「褻瀆」宗教違反教義。索拉斯的電影公司解散，局長被開除，電影當然又被禁了。

所幸女主角品娜爾（Silvia Pinal）在西班牙和梵蒂岡都禁了此片後，偷偷帶出一個拷貝到墨西哥，才讓此片得以問世。至於西班牙，是直到一九七七年弗朗哥去世兩年後電影才得以公映。布紐爾因此片再和祖國拉開了距離。

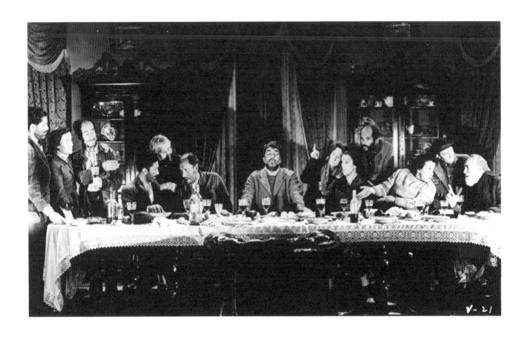

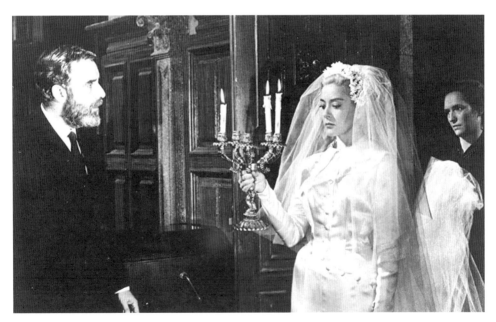

《薇瑞狄安娜》充滿布紐爾對人性文明宗教慾望的犀利論述。（*Viridiana*, 1961）

再度離散：《泯滅天使》、《青樓怨婦》、《中產階級拘謹的魅力》

布紐爾回到法國、墨西哥拍戲。他繼續用嘲諷挖苦的手法，戳破布爾喬亞階級的偽善和虛無，批判基督教義的沉淪和腐敗。這段時間，他的佳作不斷，橫掃各大影展，自由地發揮他對藝術的理念。像《泯滅天使》（Exterminating Angel, 1962），《女僕日記》（Diary of a Chambermaid, 1964），《沙漠的賽門》（Simon of Desert, 1965），《青樓怨婦》（Belle de Jour, 1967），《銀河》（The Milky Way, 1969），《特莉絲坦娜》（Tristana, 1970），《中產階級拘謹的魅力》（The Discreet Charm of the Bourgeoisie, 1972），《自由的幻影》（Phantom of Liberty, 1974）及最後的《朦朧的慾望》（That Obscure Object of Desire, 1977）。

這段時間也是布紐爾作品最為人熟知以及受歡迎的時代。他盡情發揮超現實的想像力，所有敘事都根植於一些狂野的想像。比如《泯滅天使》中，一群衣香鬢影的紳士淑女在一棟豪宅裡晚宴，忽然他們誰也走不出去了，大家困在宅裡數日，文明的外衣逐漸被扯下，衣著骯髒，神經緊張，飢餓口渴如難民般，他們有的仍在偷情，有的惡毒地批評別人，虛偽和慾望支配著他們。無來由地，有手在四處爬行，有羊群和熊在屋裡走動，有人上廁所有鳥飛過，各種匪夷所思的畫面。屋內的人走不出去，屋子成了大牢獄，屋外的人也看熱鬧，並不進屋解救，屋裡荒唐的對話，文明的脆弱，慾望與虛矯的對比，主人與傭人的階級對比，最後，不僅豪宅中的人走不出去，好不容易出來後進入教堂的又被困了……

同樣的階級諷刺，在《女僕日記》中也得見，階級的不同對比，女主人對物質的慾望，老先生對女鞋的戀物癖，強暴姦殺的醜陋獸性，不同的論述都閱讀出此片對邪惡法西斯的批判，以及布爾喬亞階段要求服從的專制；《中產階級拘謹的魅力》仍是紳士淑女用餐，文明禮儀矯飾虛偽行禮如儀，物質和虛偽束縛著人的行為，空洞無聊的上流社會。這次更像一個超大的夢境，故事開始很久一陣子後，旁邊的布

幕拉開，原來他們是一群在觀眾面前的舞台場景中，這種戲劇與人生混淆不分的橋段，後來在伍迪‧艾倫的《開羅紫玫瑰》(*Purple Rose of Cairo*) 中也如法炮製；在《自由的幻影》中，則更純粹的超現實，也是布紐爾本人最愛的作品。其無厘頭的敘事，眾多的人物，混亂的劇情，還有暴力、亂倫、同性戀、幾乎是《安達魯之犬》的拉長版。攻擊宗教和體制（比如對著教堂和凱旋門的照片說噁心），戳破中產階級道德的角度放大，人們坐在馬桶上談論屎尿對資源的浪費，或者警察老師家長報案尋找小女孩，但小女孩就在他們面前，大人卻都視而不見。

《青樓怨婦》也很精彩。一個巴黎貌美年輕的醫生太太，經常在下午去青樓賣淫。她的花名叫「白日美人」（就是本片的原法文名），意思是一種花期特短，下午才開一會兒的花，也暗示了她的工作時間，女子雖經各種性變態和亂七八糟的嫖客，卻樂在其中，甚至改進了自己與丈夫的性生活。她的行為終於惹禍，一個嫖客出於嫉妒，將她的丈夫槍傷，讓他癱瘓在輪椅上回家。不過看似奄奄一息的丈夫，一會兒又笑笑地起身，彷彿無事一般，屋外也出現他倆在片初乘坐的馬車。電影初始就有段馬車行，曾出現丈夫下車將她拖入林中綁在樹上鞭打，充滿了性虐／被虐的色彩，但是接下來又斷裂式地切到臥室，彷彿前段僅是女主角的幻想。這些看似邏輯混亂的敘事，卻又說明了夫妻關係的曖昧，到底孰真孰假？令人覺得撲朔迷離，無從詮釋。

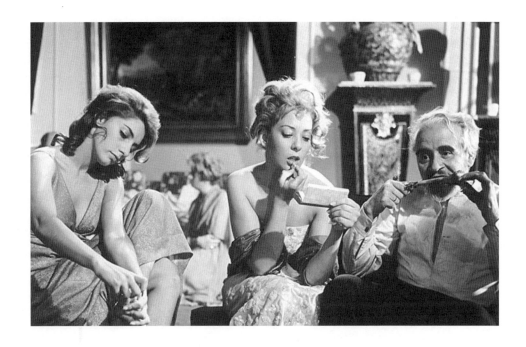

《泯滅天使》劇照。（*Exterminating Angel*, 1962）

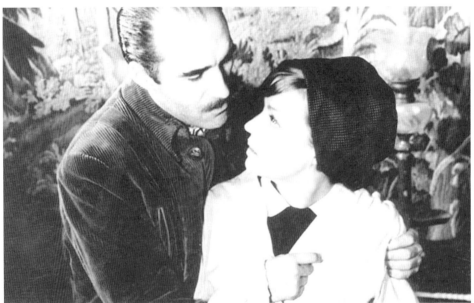

《女僕日記》中不同的論述都閱讀出此片對邪惡法西斯的批判，以及布爾喬亞階段要求服從的專制。（*Diary of a Chambermaid, 1964*）

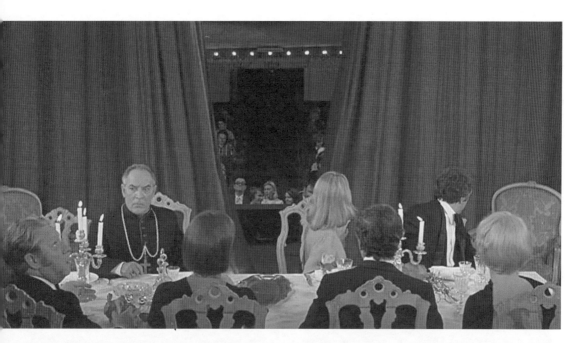

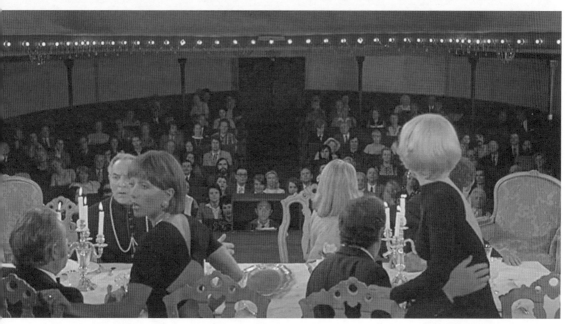

《中產階級拘謹的魅力》戲劇和人生混淆不分。
(*The Discreet Charm of the Bourgeoisie*, 1972)

布紐爾長期用嘲諷挖苦的手法戳破布爾喬亞階級的偽善和虛無，《青樓怨婦》就是生活無虞醫生娘賣淫的性幻想。（*Belle de Jour*, 1967）

布紐爾的終極意識本質：《朦朧的慾望》

對男性來說，女人是抽象的。

——布紐爾

一九七八年布紐爾再以《朦朧的慾望》（*That Obscure Object of Desire*）提名奧斯卡最佳外語片，這也是他最後一部電影作品。這部電影改編自十九世紀法國的小說《女人與傻瓜》，原作是皮耶‧路易。當時的法國，仍在《蕩婦卡門》小說刻板印象的籠罩下，對西班牙的一事一物充滿幻想。皮耶‧路易把卡門換成了康莎，寫成不太出色的小說。

《朦朧的慾望》和《薇瑞狄安娜》以及《特莉絲坦娜》一脈相承，都是處理老年男人對年輕女子的慾念問題，從而檢驗挑戰道德、潛意識、夢境、禁忌乃至宗教的各種面向。女主角康莎在小說描寫中是一個年輕、大膽的女孩，性格酷似蘇麗‧安在《一樹梨花壓海棠》（*Lolita*）的角色。她仍是處女，但是行為幾近蕩婦。她不斷向故事的主角，也就是上了年紀的馬提奧顯示她的童貞。裸露自己的身體引誘他，卻不肯跟他上床。即令上了床，又穿了複雜難解的緊身內衣，讓馬提奧徒呼負負。

故事就在這種複雜的心境中發展；康莎複雜的心境，纏結在挑逗及被虐之間。她在觀光客前面表演裸舞，又故意在馬提奧面前，把自己送給年輕英俊的男人（年輕英俊皆是馬提奧所缺乏的）。事後又告訴馬提奧，她的一切行為皆是假的，只為了折磨馬提奧；馬提奧的複雜心境，纏繞在慾念以及尊嚴之間。

他想到康莎，眼見康莎與人胡作非為，忍不住打她。打完之後，想到自己身為西班牙紳士，竟會做出鞭笞女人、有損尊嚴的行為，又十分痛苦。

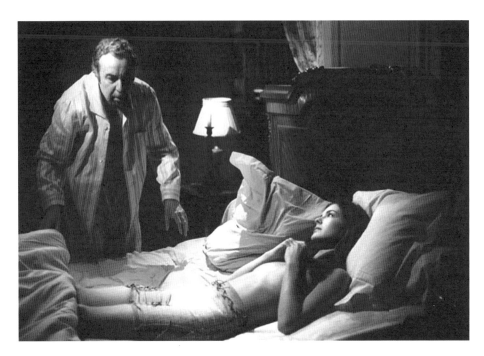

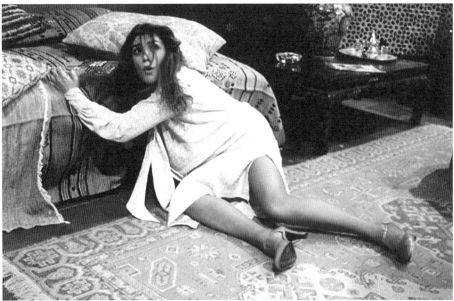

現實與幻象孰真孰假？布紐爾的《朦朧的慾望》改編十九世紀小說，挑戰道德潛意識和禁忌。（*That Obscure Object of Desire*, 1977）

一九五九年，法國導演羅傑‧華汀（Roger Vadim）先把這個故事搬上銀幕。十九世紀的康莎，換成了廿世紀的碧姬‧芭杜（Brigitte Bardot），整個故事就都現代化起來，也摻入了色情的成分。故事到了七十年代的路易斯‧布紐爾手中，碧姬‧芭杜變成了以《巴黎最後的探戈》聞名的瑪麗亞‧許奈德，而上了年紀的馬提奧，化成了布紐爾的愛將法南度‧雷，他也因為《霹靂神探》而聞名世界，一九六一年的《薇瑞狄安娜》及一九七〇年的《特莉絲坦娜》都由法南度主演，加上此部，三個電影處理的也都是同樣的主題：上了年紀的男人，夾纏在對年輕女人的慾念中。在《薇瑞狄安娜》裡，要做修女的年輕侄女拒絕了年老姨父的追求，他只好自殺，卻也改變了修女的命運。在《特莉絲坦娜》裡，年輕女孩接受了老男人，兩人卻從此過著不幸福的生活，她永遠在恨他，他對她卻永遠有不休止的慾望。在《朦朧的慾望》裡，布紐爾稍微做了小改變：她既未拒絕他，也沒有接受他，他們永遠處在痛苦的關係裡。

本來許奈德的性感，是足足演康莎有餘。但是片子開拍不久，布紐爾走馬換將，完全以超現實的手法，用了兩個人來演康莎，一個是卡洛‧波桂（Carole Bouquet），法國籍，美艷、安靜，有一種淡淡的譏諷及冷酷的氣質；另一個是安琪拉‧摩琳娜（Angela Molina），西班牙籍，稍黑稍胖，也稍呆板些。

布紐爾玩這個把戲，主要有兩個暗示：一方面讓觀眾警覺到主角沒有發現的地方（法南度‧雷似乎沒有發現康莎有什麼不同）；另一方面也暗示：一方面讓觀眾警覺到主角沒有發現的地方，就沒什麼不同了。追根究柢男人只對一樣東西有興趣，只要她穿一樣的衣服，答相同的話，出現在該出現的地方，女人對男人來說是抽象的，只要她穿一樣的衣服，就是女人「慾望的黑色物體」，至於她身體的其他部分，她的臉，她的聲音，甚至她的生活，都是不重要的。所以，即使兩個康莎是這麼不同，卻不代表康莎性格有兩面，布紐爾仍然進行他一貫超寫實的諷刺。

布紐爾的超現實手法，延續了他的超現實想像，一方面使觀眾十分愉悅，一方面又對宗教，中產階級，人性弱點，以及社會畸型，做了古怪、有趣的諷刺。他並不特別在鏡頭的繁雜變化上賣弄，反而在

他緩慢、保守的鏡頭下，達到了超現實的飛躍想像。

也同以往一樣，布紐爾仍在這部電影裡放了許多象徵隱喻：片中有一景，老人（此片裡改名為馬休）向康莎的母親討論買康莎，康莎的母親問他是否有意娶康莎？這個時候，隔壁忽然傳來鏗然一聲，不一會兒，一個僕人走進來，提著一個捕鼠機，裡面剛剛捕著一隻鼠，僕人嘴裡還喃喃地說，這隻晚上不會再亂跑了。馬休與捕鼠人的對比關係在這裡十分明顯，明顯到象徵似乎太露白。康莎宛如馬休的獵物，而老鼠困在捕鼠機中，也與馬休對婚姻的觀念相近。在《薇瑞狄安娜》中，也有貓直接跳到老鼠身上的鏡頭，與此露白的象徵手法如出一轍。至於馬休的行為，更是難歸於任何表面的解釋中。

布紐爾另一特點是對任何事的「解釋」提出疑問。《朦朧的慾望》故事始於馬休在火車上，他旁邊圍坐一群旅人，大家都來聽馬休解釋：「為什麼剛才要向一位女士（康莎）潑牛乳？」馬休於是開始講他與康莎的故事。當然，故事的許多細節，馬休是不會透露的，只有觀眾藉布紐爾的攝影機才能了解，這裡面，再度包含了許多佛洛依德的觀念。於是觀眾見到的康莎，非為金錢或權勢來挑逗馬休，她的行為是植根於更深層的潛意識。布紐爾熱愛用昆蟲、動物做隱喻，這裡又是一例。

和《青樓怨婦》一樣，這部電影起於回憶或杜撰，什麼是真的，什麼是假的？過去，現在，未來混淆不明。是夢？是故事製造過程？布紐爾在自傳裡說，想像和夢經常不自覺侵入我們記憶的盒子而混淆在一起，我們會常常把現實和幻象混淆在一起，錯把現實當成幻象，把幻象當成現實，事實上，此兩者乃是我們生存世界裡必不可缺的兩個部，同樣是屬於我們個人情感的一個部分（見劉森堯譯《路易斯·布紐爾自傳》頁14）。布紐爾的創作方式已經觸及敘事本體的抽象思維，也使得他的作品呈現現代主義的自我反射況味。布紐爾的所有電影，就都完結在似是而非的迷惑裡。但是，在他對性、宗教、社會制度展開攻擊時，人性的弱點是被他剖析得淋漓盡致的。他認為，「在一個團體中，自由只是一種幻影，我們必須

配合他人的想法和行動。所以我認為超現實主義是一種革命的、詩的，以及道德的運動。」

終其一生，布紐爾顛沛奔波於墨西哥、法國、美國、西班牙，五十年間幾乎沒有祖國。但他堅持實驗先鋒性，無政府的自由，不甩道德包袱，使他成為電影史上最具原創性也最顛覆的導演。希區考克給布紐爾最高點評價，說布紐爾是全世界最好的導演。世界評論界總結他是「在無政府狀態下最實驗的導演」。其實他最重要的作品多在法國和墨西哥完成，可是大家卻認為他是「最西班牙的導演」。超現實主義運動也許只存在電影史上短短數年，當時也許驚世駭俗或被認為傷風敗俗，終因為曲高和寡，和過於直白攻擊宗教和中產階級道德觀，以及隱晦抽象的寓言和馬克思主義的政治觀，而漸漸失去群眾。然而經過布紐爾一生的堅持，如今，超現實手法已經進入電影的普通詞彙，他那些對心理學的探討，對男性主導文化中的女性角色描繪，對宗教生活的荒謬詮釋，還有幻想與現實的模糊曖昧處理，使他沒有圈限在超現實主義的定義裡，而他的眾多作品在許多世界最傑出電影評選中，和高達的作品排名高高在上，佔的數量最多，顯見布紐爾的影響已在世界播下種子，而像阿莫多瓦的年輕導演更以接受他的文化遺產為榮。無論對墨西哥電影史或是拉丁美洲後輩，他的影響大到難以衡量。

阿莫多瓦：馬德里新浪潮

阿莫多瓦絕對是二十世紀末崛起的最著名「電影作者」。西班牙獨裁領袖弗朗哥去世後，西班牙社會變得百無禁忌。首都馬德里掀起一波社會和文化的文藝復興（La Movida Madrileña），創作如雨後春筍，百花齊放。而電影的領航者就是阿莫多瓦。這位來自西班牙的小鎮青年，出身自不折不扣的影痴，他擷取自身及周邊許多題材（同性戀身分、天主教的壓抑、對情色的興趣、家庭與道德觀念的變化），百無禁忌地向所有規範、倫理，乃至傳統和流行文化挑戰，繽紛張狂的色彩，引自電影傳統的致敬與懷舊，駭人聽聞的角色塑造，雌雄莫辨的性別分野，還有原創超強的想像力，使他的作品獨樹一格，既西班牙又現代化，既悲傷也具娛樂性，既俚俗也藝術。他的出現改變了世界影史，對拉丁電影的世界地位更有無以倫比的影響。

我們可以從幾個關鍵線索來探討阿莫多瓦的電影：

拉丁文化與社會

西班牙在弗朗哥政權下是壓抑、彎鬱悶、無精打采的。但是弗朗哥在七十年代中期去世後，西班牙社會與文化都獲得大解放。馬德里新浪潮應聲而起，藝術家們強調快樂主義，事事寬容，沒有任何限制，

阿莫多瓦是世界二十世紀末崛起的最重要「作者」，他的百無禁忌向規範、倫理、傳統挑戰，性別禁忌的突破，超強的想像力，不僅對拉丁電影，也對世界電影文化有爆炸性的影響。

爆發式地追求狂野自由，勇於拋棄正統。就是在這種氣氛中，阿莫多瓦開始拍大量短片。

阿莫多瓦來自小鎮拉曼查（La Mancha）。記得以唐吉訶德故事為主的電影《夢幻騎士》，英文片名就是 Man of La Mancha。小鎮是個風颳個不停的地方，也說明了為什麼塞萬提斯要設立風車的場景。唐吉訶德人稱「來自拉曼查的人」，他一直以為風車是巨人，他要向巨人挑戰。

阿莫多瓦十七歲就跑到馬德里，本來想唸電影專業，無奈電影學院關門。於是他到電話公司工作，閒時買超八和十六釐米攝影機，一邊拍短片，一邊也寫影評，寫短篇小說，也出版色情畫刊。他用的筆

名都是女性。他也組搖滾合唱團（Almodóvar & McNamara），精力旺盛地碰觸各種流行文化。這人真是個天生的創作者，對什麼都有興趣。

一九八〇年，他拍了第一部劇情長片《烈女們》（Pepi, Luci, Bom and Other Girls on the Heap），裡面已見他作品的基本雛形，閨蜜友情，性解放的家庭主婦，搖滾樂，嗑藥文化，錯亂放縱的性關係，建制與權威的墮落與腐敗，復仇的快感，還有近乎無厘頭式的瘋狂角色與行為。

這部電影成本小，美學也粗糙偏實驗性，卻符合馬德里新浪潮的狂放氣質。

阿莫多瓦說：「我覺得我非常地西班牙，我的電影也是，它們可以說是非主流的。西班牙已經改變很多，我的電影只是反映這個改變罷了。我們現在更自由，沒有制度來約束人們的行動。」（見一九九一年我負責出版的金馬獎專刊《電影檔案：派特羅·阿莫多瓦》頁7）

從《烈女們》始，阿莫多瓦一九八〇年代精彩而多產，經過《激情迷宮》（Labyrinth of Passion, 1982）、《修女夜難熬》（Dark Habits, 1983）、《慾望的法則》（Law of Desire, 1987）、《我造了什麼孽？》（What Have I Done to Deserve This?, 1984）、《鬥牛士》（Matador, 1986）一直到《瀕臨崩潰邊緣的女人》（Women on the Verge of a Nervous Breakdown, 1988），終於提名奧斯卡而舉世聞名，世界藝術電影圈瘋狂地追捧這個集瘋狂、叛逆、娛樂、藝術於一身的大師，探討他的拉丁特色，包括他解放的性觀念；對鬥牛，佛朗明哥舞蹈，西班牙傳統民歌的刻畫；對家鄉小鎮懷舊的哀歌；還有拉丁世界特有的魔幻寫實筆觸，似真似幻的情景與內心世界；他對母親特有的情感；對天主教會組織以及教育的顛覆，對宗教的褻瀆；對傳統道德規範的嗤之以鼻，以及對「脫離常軌」性行為的寬容甚至歡喜禮讚。他代表的是一個新世代的西班牙，也是一個跨國文化的新性別意識。他啓發了太多後來的年輕創作者，也突破太多觀眾的心理防線。

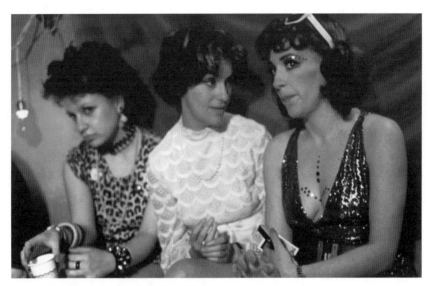

《烈女們》是阿莫多瓦的第一部劇情長片。
（*Pepi, Luci, Bom and Other Girls on the Heap*, 1980）

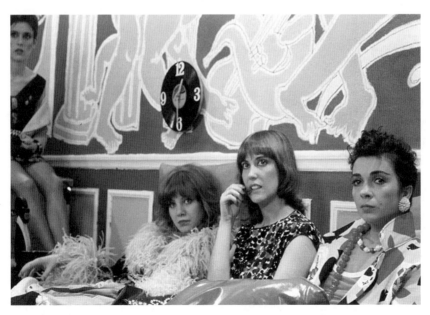

《激情迷宮》（*Labyrinth of Passion*, 1982）

顛覆宗教的道德表象：《修女夜難熬》、《壞教慾》

對虔誠的教徒而言，阿莫多瓦的電影實在太冒犯信仰了。《修女夜難熬》故事起自一個妓女逃避法律追捕，躲進天主教會的光怪陸離中。這裡面的修女個個奇行異逕。有的是同性戀，有的愛上神父，有的悶起頭來專寫暢銷色情小說，有的養一隻老虎當寵物，有的房裡盡貼著性感女星如拉蔻兒·薇芝（Raquel Welch）、瑪麗蓮·夢露（Marilyn Monroe）的海報。還有一個有錢的女侯爵，她的女兒去非洲被食人族吃了，她的孫子則被猴子養大。這些駭人聽聞的事，在他的電影中似乎很日常，評論咸以為這是在逐漸崩壞，混亂，不道德和追求快樂的世界中（新西班牙社會），反映人們在矛盾，腐敗中追求救贖和虛無的目標。

在電影中，他把最鄙俗的夜總會和應當高雅無瑕的天主教修女院並比在一起，其精神承襲了布紐爾和義大利的巴索里尼，膽敢揭穿修道院中虛偽甚至超現實的一面。其涉嫌褻瀆宗教和教會的程度，讓當時的坎城電影節都覺得過於冒犯公眾而不敢邀片。

但是如果把宗教的建制當作社會／機構的象徵，那麼阿莫多瓦的電影就充滿政治性與顛覆性，尤其最後一場修女們的歌舞秀表演，旨在顛覆批評一直支持西班牙教會的弗朗哥政權，把宗教社會聯結到政治社會。

這種帶著俗媚色彩（kitsch）的歌舞秀，色彩繽紛，衣著大膽，讓人驚艷（也是一貫阿莫多瓦風格），也讓好萊塢原封照抄成大眾化的《修女也瘋狂》，原本請他去美國翻拍，被阿莫多瓦拒絕。

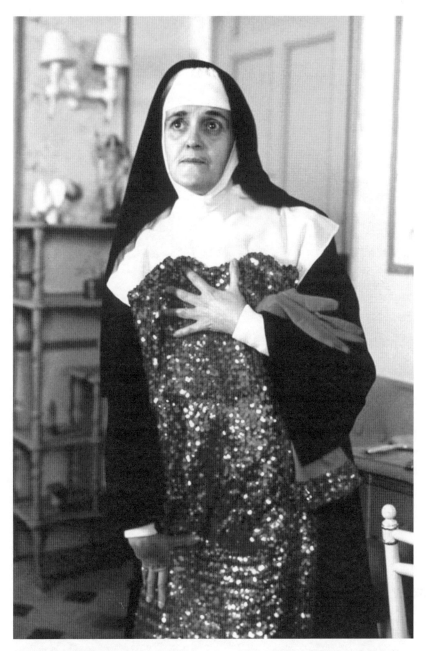

世界藝術電影圈瘋狂追捧阿莫多瓦集瘋狂、叛逆、娛樂、藝術於一身的風格，
《修女夜難熬》的修道院光怪陸離，讓坎城電影節都怕冒犯宗教而不敢邀片。
（*Dark Habits*, 1983）

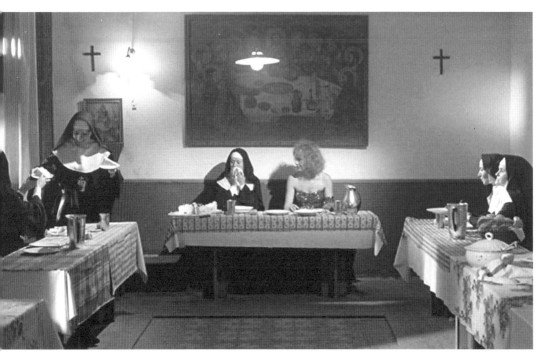

《修女夜難熬》（*Dark Habits*, 1983）

《壞教慾》（Bad Education）也對教會攻擊不諱。電影中在教會上學的學童長期被神父性侵，長大成性觀念倒錯乃至變性的女人。

《壞教慾》訴諸阿莫多瓦自身的經驗。他曾不只一次回憶在天主學校裡，目睹他暗戀對象被神父長期性侵的經過。這個事件影響了他一生的三觀。《壞教慾》延續阿莫多瓦經常的主題，返鄉，回歸，回憶，復仇。然而他也把回憶變得複雜化。一個導演碰到小時摯友來訪，多年未見，朋友現在是演員，他給了導演一個劇本，內容是小時候被神父性侵的經過，而導演當年是被性侵同學的暗戀對象。

然而，導演後來發現，同學已死，來訪者其實是同學的弟弟。之後，神父也出現，他已還俗結婚生子，但仍止不住迷戀那個當年的小男孩。他也有一個過去回憶的版本。

多重的敘事，不同的版本，過去與現在穿插，被世俗所不允許的戀情卻刻刻骨銘心，吸毒變裝的同學，變童，同性戀，教會裡用威權霸凌學童的神職人員。這些顛覆性的描述，剝開血淋淋的過往，又真實又超尺度，複雜的情慾更令人眼花繚亂。

《壞教慾》（*Bad Education*, 2004）

女性之母親與閨蜜：
《我造了什麼孽？》、《我的母親》、《玩美女人》和《沉默茱麗葉》

阿莫多瓦的作品中女性佔有顯著的地位，不僅他自己常認同女主角女性的身分，而且母親的角色往往成為重要的家庭與情感主題。

阿莫多瓦之女性觀和對母親角色的同情，是從早期《我造了什麼孽？》（What Have I Done to Deserve This?, 1984）一片已經開始，這部受義大利新寫實主義和法國高達影響的作品，描述了低下階層傳統家庭的崩壞，像是丈夫的大男人自私暴力，還有大人們的戀童症和嫖妓，孩子們公然賣淫與販毒，這些種種都是過去數十年在獨裁政府統治下被隱藏和壓下的。母親，是他許多作品的重心，她們操勞、掙家用，也許自己得出賣身體，也安排孩子賣身，她們甚至犯下謀殺罪，但是她們的艱苦超乎了道德批評，也成了西班牙多年政治高壓，精神空虛，生活痛苦艱難的隱喻。電影結尾那個主婦在公車站送走販毒的大兒子和婆婆回老家，寂寥悲苦地往家裡走，那個長鏡頭負載了母親的空虛與失去重心的生活，過往吵得要命的家現在只剩她一人了！她回到家中，空蕩蕩地站在陽台上，對面是和她家一樣的，一格一格分離鳥籠般的多棟廉價公寓，讓人擔心她是不是要跳樓。此時她被牙醫包養的幼子出現在空曠的廣場竟抬頭朝她打招呼，心碎的母親突然又找到了精神的寄託，家庭的溫暖。阿莫多瓦的母親，那麼令人同情，他的寫實手法，記錄了一個普通主婦的錯綜心境。

不只母親，女性中的姊妹，閨蜜友情也扮演劇情重要角色。女性的艱忍，毅力，挺過傷痛的能力，以及女人間彼此的扶持與幫助，都成為阿莫多瓦作品中令人難忘的主題。《我造了什麼孽？》中女主角和隔壁妓女女互相幫助，也照顧鄰居被母親虐待的小女孩。《我的母親》中，女主角去救助舞台劇女演員，即

使女演員多少也曾害到自己（兒子向女演員索簽名不到，大雨滂沱中被車撞死），《玩美女人》中三代母女和鄰居女人們的合作無間，都令人感動。

在阿莫多瓦電影中的女性，從早期的卡門·毛拉（Carmen Maura）、瑪麗薩·帕瑞德絲（Marisa Paredes）、維多利亞·阿布瑞爾（Victoria Abril）、潘妮洛普·克魯茲（Penélope Cruz）、艾瑪·蘇亞雷茲（Emma Suárez Bodelón）、西西里亞·羅絲（Cecilia Roth）都是女神級人物。幾個諧星和配角，如長相怪異卻演什麼像什麼的蘿西·德·帕瑪（Rossy de Palma），氣質高雅帶著淡淡憂鬱的胡麗葉塔·賽拉諾（Julieta Serrano），悲愴真誠的布蘭卡·波蒂尤（Blanca Portillo），還有滑稽喜感的朱絲·藍普芙（Chus Lampreave）、蘿拉·杜納絲（Lola Dueñas）都是出色也動人的綠葉班底。這些演員充分演繹阿莫多瓦的女性世界，構築成性格突出的拉丁女性形象。

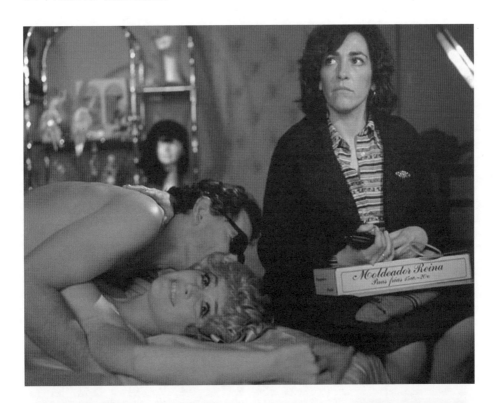

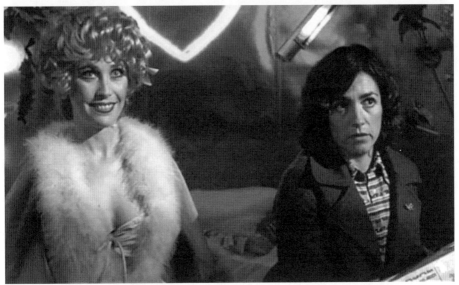

《我造了什麼孽？》中的母親艱苦超乎道德批評，此處她坐在妓女鄰居家等她賣淫。
（*What Have I Done to Deserve This?*, 1984）

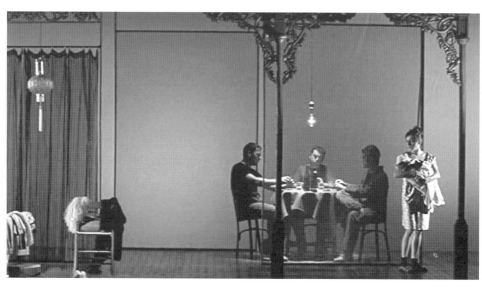

《我的母親》（*All About My Mother, 1999*）

《我的母親》（*All About My Mother, 1999*）是其傑作之一。電影中的女主角在喪子之後，赴遠處尋找兒子的父親，找到他時他已經變性成為街頭的流鶯。

一個修女懷孕，讓她懷孕的仍是那個女主角兒子的父親，她照顧修女，讓她修復和母親的關係，修女難產去世，孩子倒是生了下來，由她撫養。全片展現出阿莫多瓦對性別的寬容（母親和另一個變性者也成為好友），在荒謬到不可置信的邊緣社會中，浮出令人動容的深情與人性光輝。阿莫多瓦平視邊緣人的目光，沒有歧視，沒有道德指責，是一種真正的民主與寬容。這一點與《我造了什麼孽？》如出一轍。

與母親和女性相對的，就是父親與男性。阿莫多瓦電影中父親是恆常的缺席（死亡、失蹤、不存在），像《我的母親》中，那個不負責任的、任性揮霍生命、變性又賣淫吸毒的孩子的父親，或是修女失智的老爸爸。

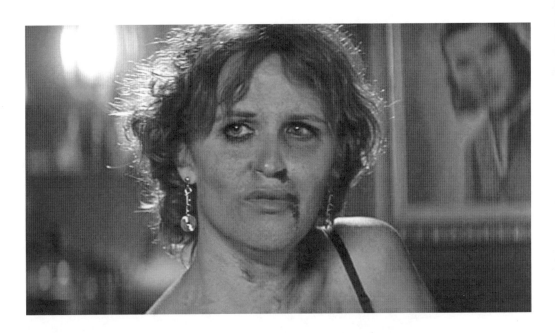

《我的母親》是阿莫多瓦的傑作，對性別的寬容，對戲劇的迷戀，女性間的情誼，
母愛的深刻令人動容，都是他的標誌性主題。（*All About My Mother, 1999*）

《玩美女人》（Volver, 2006）中，單親女子帶著女兒求生，同居的男人想染指女兒，竟被這個女兒用刀殺死。女子和女兒，頂下隔壁空的餐廳，將屍體放在冰箱中，在幾個鄰居女子的協助下開起餐館來。之後，我們才知道她一輩子不原諒的母親沒有死去，母親其實一把火燒死了她的丈夫和情婦，偽裝自己是那具焦屍。而女主角不原諒母親，是因為這個不知克制的父親長期性侵她，她的女兒就是父親性侵而產下的亂倫結果。

如此令人駭然，荒謬，恐怖，謀殺、亂倫、背叛、謊言的故事，但阿莫多瓦不改其志，仍用他一貫的黑色喜劇式手法（包括有些地方像懸疑鬼片），其荒誕、誇大、歡天喜地的腔調，把故事說得溫暖而動人。最後那些恐怖的因素都退為其次，電影讓人記得的都是母女的情感（包括那個被母親燒死的鄰居的女兒，她一輩子掛念失蹤的母親，生活在憂鬱和悲苦中）、女性的義氣支持，姊妹間的默契與手足之情，竟成了一部讚頌情感之作，充滿了旺盛的生命力和女性視角，其創作的功力不比一般。

三對母女都深情款款，其中兩個母親都面臨丈夫／男友性侵女兒的威脅，男性與女性是兩個截然對立的世界：母親、鄰居、妹妹，甚至家鄉的女人們就都在類似清明節的節慶裡，奮力擦拭每一座家墳。姨媽婦），都互相扶持。電影一開始，家鄉的女人們七嘴八舌婦女們，以及後來居住小鎮的鄰居（有妓女，有主的葬禮上，女人們穿著黑色喪服，交頭接耳傳播有鬼魂的謠言。另一旁男人們也聚在另一角落，與女人們絕不融合。男人被刻畫地很少，都嚴肅穿著黑衣服不多說話，有幾句台詞的男友卻在電影開始不久因想染指女兒而被殺了。男性的霸凌、自私、佔有欲、惡意與殘酷，幾乎在每部片中都有。容後再談。

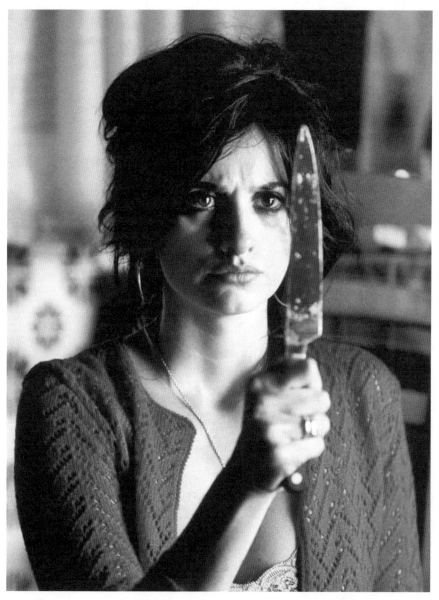

《玩美女人》中，單親女子帶著女兒求生，同居的男人想染指女兒，
竟被這個女兒用刀殺死。（*Volver*, 2006）

阿莫多瓦把女人的世界和他的鄉愁，對母親的懷念，多次以不同形式拍進自傳性的電影中，在《痛苦與榮耀》（Pain and Glory, 2019）裡也有類似的描述。此外《悄悄告訴她》、《壞教慾》、《沉默茱麗葉》（Julieta, 2016）也都有歸鄉的情節，足見母親、返鄉、回憶、歉疚感，總體是這個十歲多就離鄉到馬德里的導演一生的執念。

返鄉也代表回歸，許多時候更是主角的救贖，《我的母親》、《沉默茱麗葉》、《痛苦與榮耀》、《完美女人》都有這層意義。阿莫多瓦說：「我的作品是對故鄉的深情追憶」。返鄉代表了親情和回憶的救贖，在都會和職場上受到傷害，回家休養生息後都可以再出發。家鄉是慾望與心理情結的起點和終點，是地理的，但更是心理的意義。本片，原名就叫《返鄉》，應該是準確的意旨。

風與火變成這個故事重要的母題。家鄉的大風，造成往家鄉路上出現多座風力發電塔的景觀，悠悠地旋轉，帶著點詩意。小鎮寂寥街道上往往只有呼呼的風聲，還有被風吹著大團滾過的廢棄物，人跡罕見。風彷彿與家鄉有分不開的關係，因為風大，母親放火能迅速就將熟睡的丈夫與情婦燒死；而且一開場家鄉婦女洗墓時，個個女子被風吹得不堪負荷。

至於火，與殺人的血，還有熱情都與紅色相關。阿莫多瓦應該是影史上最會用也最愛用紅色的導演，紅色的象徵性也部部不同。整個《玩美女人》電影其實十分工整，兩件亂倫，兩樁謀殺，多重母女關係，多重女性朋友的義氣相助，加上風火這些原型元素，將悲劇與驚悚的故事變形成詼諧幽默，又富有生命力的故事，尤其阿莫多瓦的兩代繆思（潘妮洛普·克魯茲和卡門·毛拉）展現的活力（克魯茲每天忙進忙出，頂餐廳，辦外燴，穿著紅條紋上衣和窄裙，露著豐腴母性的低胸，揚起歌喉大唱佛朗明哥傳統西班牙歌），濃濃罪疚感轉換成寬恕和原諒，令人驚訝其堅忍與動力。

《玩美女人》中，小潘潘豐腴的胸部、高昂的歌聲、堅忍不拔的生命力與母性，當之阿莫多瓦的首席女神而無愧！（*Volver*, 2006）

阿莫多瓦的電影也不都是悲喜交雜。二〇一六年的《沉默茱麗葉》（*Julieta*）改自加拿大諾貝爾文學獎得主艾莉絲·孟若（Alice Munro）的三個短篇小說，說的是一個憂愁的中年婦女，終於找到相知的另一半，卻突然推翻兩人移居國外的決定，留在馬德里。電影追溯她的過往，回溯她如何失去了丈夫，女兒在她的傷痛中長大，後來得知父親去世的過程，決定不原諒母親的傷痛而一夕出走失蹤。電影全部就是一個母親的傷痛，她的回憶，她的罪惡感和她對女兒的不放棄。

片尾阿莫多瓦並沒有告訴我們她在找到女兒後能否重享天倫之樂，不過電影自始至終的憂愁與罪惡感，總算在最後有一絲令人期待的曙光。

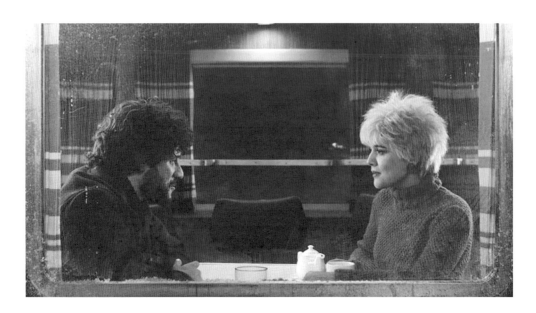

多層次對比的母女關係，女性的互相扶持，男性的缺席，《玩美女人》與《我的母親》、
《沉默茱麗葉》以及《我造了什麼孽？》不斷向母親與女性致敬！
上、下圖分別為《沉默茱麗葉》（*Julieta*, 2016）、《玩美女人》（*Volver*, 2006）劇照。

性與慾望：
《慾望的法則》、《綁住我，捆住我》、《顫抖的慾望》、《破碎的擁抱》、
《痛苦與榮耀》、《鬥牛士》、《切膚慾謀》、《飛常性奮！》

出生於馬德里新浪潮，尤其 LGBT 地下文化的阿莫多瓦，在作品中幾乎沒有禁忌，也不認為有任何神聖的東西。他不信任何宗教，而且在《修女夜難熬》和《壞教慾》中對宗教幾乎褻瀆，鏡頭下性侵、戀童症的神父、有怪異（性）行為的修女（比如偷偷寫色情小說，或是與神父有私情），簡直使衛道人士和信仰虔誠的教友無法接受。

對他而言，性是大自然賦予免費的好東西，當然應當大力慶祝揄揚。沒有任何性對他而言是不正常，脫離常軌或變態的。所以在他作品裡，LGBT 活躍異常。同性戀、變性人、變裝癖、戀童症、強暴、性上癮都不用面對道德指責。

他最早的電影《烈女們》中女主角被強暴後一直在琢磨如何復仇。她的朋友，一個普通的良家婦女，只有丈夫對她施暴才有性滿足；《我造了什麼孽？》裡面有賣淫嗑藥的少年，有賣淫的妓女鄰居，有清潔女工撞到男性運動完沖澡時被要求順便服務一炮，還有戀童症的牙醫；《慾望的法則》裡，導演有變性的姊姊，有同性戀的弟弟，有亂倫的父親（事實上姊姊變性就是為了與父親亂倫雙宿雙飛，可是這個父親還又劈腿別的女人把她拋棄），還有被導演轉性為同性戀的跟蹤狂痴戀男生。《鬥牛士》有戀屍癖的退休鬥牛士，和痴迷於性愛中執行謀殺任務的殺手，還有各種手淫、強暴、口交的隱喻。《玩美女人》中又是幾樁父親亂倫性侵女兒的故事，《我的母親》女主角和前男友生下一子，成年後兒子車禍身亡，女主角想去找前男友，在一個變性妓女的幫助下，找到男友時，他也已變性成了她，也在操淫業。《愛慾情狂》

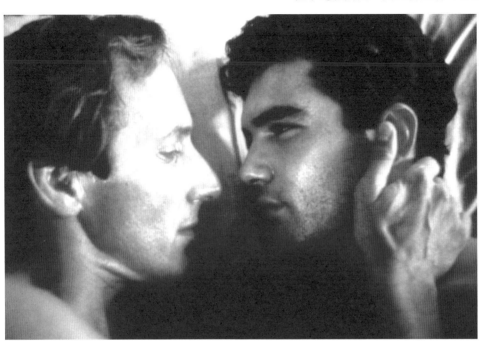

《慾望的法則》導演將影迷轉為同性戀，影迷也成為痴戀他的跟蹤狂，造成最後的悲劇。
（*Law of Desire*, 1987）。

答感、悔恨和母愛佈滿了銀幕。估計阿莫多瓦有一樣，都不再有張狂放肆的性愛，反而憂傷、罪情人。這部電影和《沉默茱麗葉》、《玩美女人》始回溯自己的童年、家鄉、母親和刻骨銘心的舊個年屆中年的導演，身體出了諸多狀況，同時開

《痛苦與榮耀》是阿莫多瓦夫子自道，說一人無法做道德評價。

後來卻愛上她，其間顯現之瘋狂與精神病態，令他變性，換人皮成為一個女人，原本是要復仇，把導致女兒自殺的性侵色魔綁架囚禁，並逐漸將謀》（*The Skin I Live in*, 2011）敘述一個外科醫生如果這些都還不夠驚世駭俗，那麼《切膚慾

念念不忘的情人……才由身體的感受想起來這位仁兄是當年一夜情後情結，愛上綁架的影迷，兩人在性愛中，女演員1989）女演員被影迷綁架，後來發生斯德哥爾摩《綁住我，捆住我》（*Tie Me Up! Tie Me Down!*,盡力抵抗，她的丈夫還在一旁用攝影機記錄；（*Kika*, 1993）中女主角對精神性癮者的強暴並未

了年紀之後，不喜歡揪著建制、道德做對抗，反而對死亡更加執迷。這一點他和布紐爾非常相像，他說：

「性和死亡是一件事，是人生的一部分。」

《飛常性奮！》（*I'm so Excited!*, 2013）是他近年比較回到馬德里新浪潮那般創作無所禁忌狀態，內容大膽，帶著強烈坎普（campy）媚俗（kitsch）風味的作品。一架飛機上的光怪陸離角色，包括三個宛如同性戀夜店情慾高漲舞男的空少，運毒的新婚夫婦，和與六百個男士上過床的過氣女星，心懷鬼胎的企業家，想脫離處女狀況的女子，都因為飛機有故障，機師不斷在空中盤旋，致使機艙內乘客在面對死亡危機前放肆地嗑毒、性交，做一些瘋狂的事。

阿莫多瓦也把飛機上的瘋狂鬧劇做成政治諷刺：所有作怪胡搞的乘客都在商務艙，而經濟艙的乘客早早被下了迷魂藥，喝了就睡覺，對機長室與商務艙的危機渾然不知。這幾乎就是阿莫多瓦對階級政治的諷刺，小老百姓被要得糊里糊塗，根本不明白社會現實。

即便如此，阿莫多瓦後期的性哲學和叛逆的思維仍比起早期收斂甚多。他曾感嘆：「西班牙現在很不一樣」。他仍在懷念一九七〇年代後期那種初從弗朗哥時代解放的放縱與無拘無束。現在他連宗教都不敢過於冒犯，因為政府已經立下許多規矩和法律。

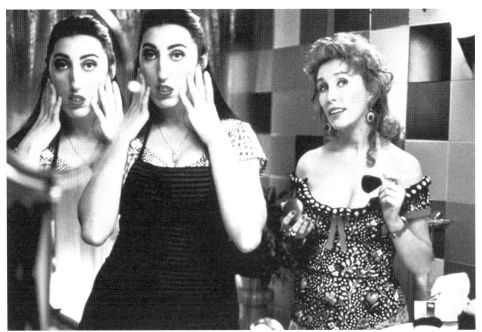

《愛慾情狂》中的女配角們，都是阿莫多瓦電影中突出的拉丁女性形象。（Kika, 1993）

阿莫多瓦能把綁架犯拍成痴情戀愛的喜劇，毫無道德指責，這是《綁住我，捆住我》。（*Tie Me Up! Tie Me Down!*, 1989）

《飛常性奮！》內容大膽搞笑，空中乘客及機員面對死亡放肆嗑藥、性交，帶有坎普與媚俗的趣味。（*I'm so Excited!*, 2013）

美學與現代主義：
《鬥牛士》、《顫抖的慾望》、《愛慾情狂》、《破碎的擁抱》

要談阿莫多瓦電影的美學，可能先要定義此人的身分與出發點。首先，他是個公開出櫃的同性戀者，又是馬德里新浪潮時代積極的LGBT族群，同時還參與地下前衛電影與搖滾樂團，他骨子裡充滿叛逆非主流的因子。不服任何規範和創作框框。

再來，他認定的電影傳統非常多，作為影痴出身，他看盡所有影史的大師或主流大眾電影。他心中沒有藝術和商業電影的分野，從歐洲的藝術導演，到西班牙自己的布紐爾，他都打心底熱愛。美國好萊塢電影他更視為同路人，不論是那些歐洲移民，還是土生土長的美國導演，都對他的電影語言／美學／思想影響至深。他也公開表明，希區考克是對他影響最大的導演。

出身小鎮的阿莫多瓦，到快成年時才到大城市想學電影，電影學校卻關門了，他只好去打工，業餘拍短片搞合唱團。這些經驗，使阿莫多瓦身上有鄉鎮／城市的對比，他一方面沉浸在城市浮華的氛圍，看盡城市的邪惡腐敗一面：物質化、聲色淫業、吸毒暴力、官場敗壞，另一方面又止不住對家鄉的懷舊，尤其是對母親的依戀。他的作品通常會側重女性世界（雖然也有例外，如《痛苦與榮耀》、《顫抖的慾望》），女性堅忍，能吃苦，又互相扶持。相對的，男性往往在女性世界缺席或失蹤，不是不負責任的混球，就是喜新厭舊，甚至放縱慾望暴力的渣男。

可能因為各種弱勢立場與身分（同性戀、鄉下人、低學歷、邊緣人），阿莫多瓦對階級、倫理乃至道德、宗教制律嗤之以鼻。他早期的作品對宗教（修女、神父）多少著墨（或嘲弄），對求生存和在環境中努力適應，往往賦予高度肯定，即或是兒童賣淫販毒，主婦賣身或犯下謀殺罪，他都不大驚小怪，不用

主流的道德觀任做批判。

作為一個文青，他在成長的時候大量吸收劇場、文學、舞蹈、繪畫，甚至流行文化（電視、廣告、流行歌曲）的資訊，對他創作的繁雜指涉很有作用。他曾說過：「吸收（文化文藝）成為我片中角色的經驗，並非被動的致敬。」所以他的創作中經常出現田納西‧威廉斯、楚門‧卡波提（Truman Capote）的創作，舞蹈大師匹娜‧鮑許（Pina Bausch）的舞作，各種西班牙佛朗明哥／探戈舞曲民歌，還有電視廣告、看板、流行歌曲等等。

影像的複製性與生產過程，是阿莫多瓦後現代主義的豐富層次。作品中不斷地疊加影像再生產和複製的過程，從為影片配音，到各種照相、拍電影、影像的複製（海報、廣告設計、電影放映、圖像設計和素描、繪畫、電話、錄音機等等），戲中戲舞台劇層出不窮，現實可以重複、更改，畫面又用各種分割並列、對比，展現創作者的自我反映真實的省悟，和對「真實」被製造的創作過程。舉《壞教慾》為例，電影中的導演拿到劇本後陷入回憶中，許多用「戲中戲」表現，與他的記憶重疊或有出入？而主角其實是同學的弟弟，他們在現實中又有一段情，直到還俗的神父出現，他敘述的回憶又與記憶／劇本／現實／相悖，這種錯綜復雜的虛實，令電影陷入一種迷幻的意識中。

阿莫多瓦也有意識地突出電影（尤其是美術）人工化的部分，比如主人翁打電話，他的背景圖案，往往與主角的衣著和形狀關連，圓形、方形、背景突兀圖案與主角服裝有相似或相反的處理，有時和諧，有時故意在色調與設計上矛盾扎眼，有時更分割畫面做成有趣的角色對比／敵對關係，這種大膽美學不畏誇張的坎普形式，自覺地對創作製造影像的反省，使作品脫離簡單的通俗人情趣味，是坎普美學。

《顫抖的慾望》（*Live Flesh*, 1997）

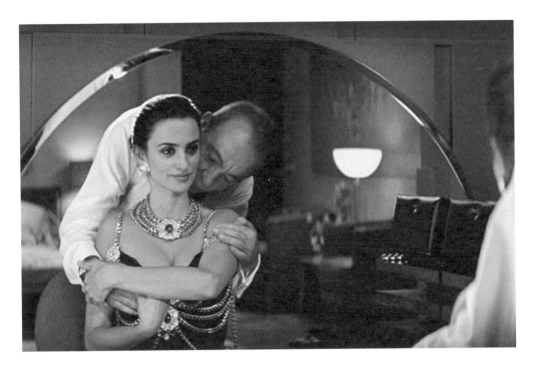

《破碎的擁抱》對影像的複製與意義的生產過程，有後現代式的豐富層次，背景與服裝，人工化與現實，充滿坎普趣味。（*Broken Embraces*, 2009）

《沉默茱麗葉》是阿莫多瓦第二十部電影，裡面處理的是母女間的疏離與罪惡感。其中明顯地看到希區考克《迷魂記》、《後窗》與《驚魂記》的影子，他也在訪問中公開說，顏色最大靈感來自希區考克的電影。其美術與物質的世界，尤其紅色的運用，也特別像塞克家庭通俗劇的窒息感。阿莫多瓦對於老好萊塢經典電影的愛好，使他的美術和顏色使用，乾淨純色的幾何塊狀，許多時候我懷疑他想製造有如一九五〇年代的特藝七彩之膠片彩色效果，也帶著如蒙迪里安尼的現代畫派趣味。如紅色、綠色、鮮黃是阿莫多瓦經常如現代主義畫派般，大力堆砌在畫面上，有時是牆上的塊狀，有時是掌中的紅色黃色藥丸，有時是主角的衣著，都顯眼而充滿象徵主義。紅色尤其會在每片出現，代表是熱情、激情、危險、暴力，無論是一堆番茄，還是女主角的衣著、紅唇、紅蔻丹，都觸目心驚。在他二〇二〇年最新的短片《人類的聲音》（Human Voice）裡，色彩美學更經營出主角絕望、嫉妒、恐慌、暴力的內在活動，大紅的晚禮服和毛衣睡衣，秋香綠的床單，藍色的西裝，橘色的沙發，黃色的櫃子，草綠色的牆壁，光視覺的愉悅就讓人對畫面念念不忘。

總的來說。阿莫多瓦作品來自無雜並列的美學傳統，比如早期的《我造了什麼孽？》以一個低收入家庭主婦的困境為題材，其創作主軸襲自義大利新寫實主義，生活點點滴滴的細節，不誇張的涓涓細述。但是裡面也受到法國新浪潮，尤其高達的現代主義影響（尤其是談主婦賣淫的《我所知道她的二三事》），敘事常中間被打斷，沒有傳統電影的無縫銜接，而且已經理伏若干驚奇／暴力因素（比如改自羅德·達爾寫的《羊腿謀殺案》（Lamb to the Slaughter）謀殺凶器被煮成料理的情節）。

阿莫多瓦電影的互文性（intextuality）幾乎是他的標籤之一。其中希區考克式的情節、布局，以及偷窺意識，甚至似曾相識的畫面和剪接法，塞克（Douglas Sirk）與法斯賓德（Rainer Werner Fassbinder）的家庭通俗劇的道德禁忌，與物質築構畫面構圖的窒息感與行動限制，安迪·沃荷（Andy Warhol）

的後現代美術色彩與概念應用，約翰‧華特斯（John Waters）坎普的娛樂，不正經和冒犯式的創作本質，都在電影中隨時浮現出來。

歐洲藝術電影與美國通俗劇／喜劇在他作品中並行不悖，筆觸穿梭於類型和無雜的現代／後現代主義之間，坎普／媚俗與高雅／品味交互穿插，巴洛克張揚的色彩，深刻複雜的心理學，天真不受約束的性愛哲學，充滿幽默、嘲諷、仿諷的黑色喜劇，誇張扎眼的角色造型與個性，種種匯集成具有世紀末風味的原創性，浪漫、知性兼而有之，多產而不重複，成為異軍突起的影史奇觀。

致敬電影／劇場／文學：
《我的母親》、《沉默茱麗葉》、《玩美女人》、《瀕臨崩潰邊緣的女人》

作為影痴和文藝青年，阿莫多瓦毫不客氣把他多年熱愛的作品點點滴滴放在創作中。他喜歡的好萊塢古典電影導演有劉別謙（Ernst Lubitsch）、希區考克（Alfred Hitchcock）、喬治‧庫克（George Cukor）、道格拉斯‧塞克‧奧森‧威爾斯（Orson Welles）、霍華‧霍克斯（Howard Hawks）、比利‧懷德（Billy Wilder）。但是他也喜歡前衛的特殊趣味的地下電影，諸如約翰‧華特斯、安迪‧沃荷、布紐爾、約翰‧卡薩維蒂斯（John Cassavetes），還有藝術大師法斯賓德、英格瑪‧柏格曼（Ingmar Bergman）、佛利茲‧朗（Fritz Lang）、費里尼（Federico Fellini）、莫瑙（F. W. Murnau）、梅維爾（Jean-Pierre Melville）等人的作品，法國新浪潮，義大利新寫實，他都順手捻來，毫不違和地把相似的角色、片段、氣氛、運鏡乃至剪接放在自己的電影中。

阿莫多瓦的美術以及跨劇場、文學、舞蹈、繪畫和流行文化的指涉，使他的視覺與色彩經營獨一無二。此處是《我的母親》，向《彗星美人》劇場，和卡薩維蒂斯致敬。
（*All About My Mother, 1999*）

不只電影，還有劇場、文學，都是他喜歡使用的參考文本。作家中他又偏愛同性戀作家，諸如田納西‧威廉斯、卡波提，還有南美作家羅卡（Federico García Lorca）。

以《我的母親》為例，電影開場母親帶兒子去看田納西‧威廉斯的《慾望街車》舞台劇，兒子為了要一個女演員的簽名，竟被計程車撞死。這場戲從色彩，到情節，都與卡薩維蒂斯的《首映夜》（*Opening Night*, 1977）十分相似。電影中又仿蓓蒂‧戴維斯（Bette Davis）的名作《彗星美人》（*All about Eve*, 1950）作為英文片名（*All about My Mother*）。女主角後來去當女演員助理，在原來女助理（也是女演員的情人）落跑之後，竟上台替角（這也是《彗星美人》的情節了），大家才知道當年她也演過相同角色，也是當年演此戲時，與同演的男演員戀愛懷孕。《慾望街車》舞台劇在此片中扮演多個改變他們命運的關鍵，整部電影都向戲劇、舞

台、女性、女演員，想做母親的人，以及女性情誼，女性堅忍特質致敬，片尾更清楚列出向三個銀幕女

神：戴維斯、吉娜‧羅蘭（Gena Rowlands），和羅美‧雪妮黛（Romy Schneider）及天下女人致敬。

在別的作品，他也表明對美國老一代尤物梅‧蕙絲（Mae West）、艾娃‧嘉娜（Ava Gardner）、伊

莉莎白‧泰勒以及瑪麗蓮‧夢露等人致敬。

在《顫抖的慾望》（Live Flesh, 1997）中，男孩衝進富家女家中，他正在看電視播的布紐爾電影《阿其

巴多德拉克魯茲的犯罪生涯》，裡面的跟蹤窺伺戲又像《迷魂計》；《修女夜難熬》故事，頗似霍華‧霍

克斯導的《待字閨中》（Ball of Fire, 1941）的情節：一個夜總會舞女為逃避警方，躲入一群在修字典的老

學究住的大宅中，她不羈的行為，顛覆了學術界的老朽虛偽。這個橋段和《修女》中歌女躲入修道院中，

拆穿宗教信仰的變態與腐朽有異曲同工之效。片中又旁徵博引地有布紐爾的《薇瑞狄安娜》、塞克、布列

松作品，還有英國 Hammer 片廠恐怖片典型的鮮艷色彩，和令人不安的巴洛克氛圍。

《精神崩潰邊緣的女人》主角就是電影配音員，電影開始，她就在為《強尼吉他》（Johnny Guitar，

又名《荒漠怪客》）配音。

《鬥牛士》片中兩個殺手在性愛中殺死對方，但早在之前《太陽浴血記》（Duel in the Sun, 1946）片

段即已經洩露了這訊息。《壞教慾》裡主角去看兩場電影〔《泰瑞莎‧哈金》（Thérèse Raquin）和《雙重賠

償》（Double Indemnity）〕，主角說：「彷彿所有電影都是有關我們的故事」，而電影片段也預示了他們

的命運。

《切膚慾謀》當然和法蘭敘的《沒有臉的眼睛》有太多相似處：精神錯亂的科學家、換皮換臉的瘋

狂、復仇的慾望，雖然導演說拍完才發現兩片的雷同……而他對塞克的崇拜使他在最新的《人類的聲音》

中，當女主角檢驗桌上的書，桌上還明顯地放著塞克的兩個經典光碟，《苦雨戀春風》（Written on the

Wind, 1956) 和《深鎖春光一院愁》(All That Heaven Allows, 1955)。

　　其實交叉整理來看，阿莫多瓦像是沉浸在電影史中的創作者，他的作品有希區考克的懸疑，比利·懷德的歡樂，法蘭克·塔許林 (Frank Tashlin) 的天真和無政府式的混亂，布紐爾的不屑建制與對宗教道德嗤之以鼻，安迪·沃荷的後現代感，法斯賓德和塞克的壓抑與悲憫，巴索里尼的挑釁與犀利。他借重電影經典或庸俗的段落，但原創編織他自己、馬德里、邊緣人、同性戀、西班牙的故事。他的作品張揚放肆，有時被罵成壞品味和不負責任，但多半時間都展現出一種寬容和深情。他有本領把恐怖的悲劇的故事，轉換成樂觀又幽默的氣氛，把離經叛道、驚世駭俗的行為和打扮，變得理所當然稀鬆平常，將一般視為鄙俗猥瑣的私密作為，變成有深情有勇氣的個人選擇，他領導著世紀末和新世紀電影美學和價值觀，是電影世界近數十年來的一大天才。

《切膚慾謀》致敬法國新浪潮的《沒有臉的眼睛》，恐怖中加上錯亂的性關係與精神重創，效果令人震懾。（*The Skin I Live in*, 2011）

阿莫多瓦有本領把恐懼、悲劇變成幽默喜劇，把離經叛道和驚世駭俗變成稀鬆平常，理所當然。他敢面對鄙俗猥瑣，裡面自帶無悔深情。（*I'm so Excited!*, 2013）

《瀕臨崩潰邊緣的女人》裡面的怪咖角色令人爆笑，是阿莫多瓦紅遍世界的作品。
（*Women on the Verge of a Nervous Breakdown*, 1988）

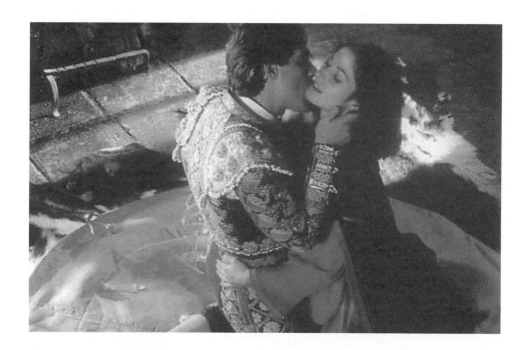

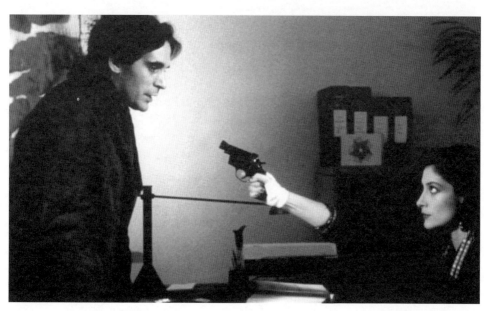

《鬥牛士》這類電影常令觀眾不知所措，阿莫多瓦常被人罵為壞品味又不負責任，但又展現
寬容與深情。（*Matador, 1986*）

古巴

歷史與電影

古巴的位置扼住了巴拿馬運河和美國東岸的海陸要道，號稱「墨西哥灣的咽喉」，因此有戰略位置的優勢，加上它土地肥沃（原名「可班納 Coabana」，是原住民泰諾語的「肥沃好地方」之意），物產豐饒，當然容易成為列強覬覦的對象。

從一四九二年哥倫布航海發現它，回到西班牙興奮地向女皇伊莎貝拉以及斐迪南國王報告，西班牙之後花了五十年征服它成為殖民地。十六世紀西歐白人帶來了麻疹天花，原住民對疫病毫無抵抗能力，病亡人口近90％（不過他們也將梅毒等性病反向帶到歐洲）。原住民人數大減後，西班牙需要種植區的勞力，乃自非洲引進大量奴隸約二百萬人。二十世紀也曾從福建廣東引進十二萬華工。這就是古巴當今人種的結構遠因：主體是白人，還有大量混血人種，以及黑人、華人與少數原住民。

數百年的革命史

十九、二十世紀世界各地都發生反殖民的獨立戰爭，古巴受到北美解放黑奴的影響，也爆發獨立戰爭。其東部白人貴族卡洛斯‧曼紐艾爾‧德‧塞斯佩德斯（Carlos Manuel de Céspedes）首先在一八六八年解放手下奴隸，帶領戰士往西邊武裝起義，希望解放殖民地。這場戰爭打了多年，死了十萬

人，塞斯佩德斯也陣亡，廢奴沒有成功，史稱「十年戰爭」。

一八九五年另一個起義開始，領導人是革命詩人荷西‧馬蒂（José Martí），這位勇敢的詩人原流亡美國，充滿理想號召民眾起義，他自己也壯烈地犧牲，但他的詩作流傳甚廣，代表了古巴民族追求自由的悲歌〔包括大家耳熟能詳的《關達拉美拉》（Guantanamera）〕。

塞斯佩德斯和馬蒂都是白人，只是對西班牙殖民帝國不滿，想要獨立。西班牙為鎮壓獨立，派出他們最凶狠的軍隊，將許多鄉村夷為平地，並集集中營，殘酷地槍斃戰俘。

美國總統麥金利在壓力下派緬因艦去古巴，名義為保護美國在古巴之利益。不料該艦竟然在哈瓦那港口外停泊時發生爆炸案，當時正是半夜，水手均在睡夢中，死亡多達兩百六十八人。其爆炸原因眾說紛紜，美國指責為西班牙所為，西班牙說美國人自己炸船製造藉口介入古巴戰爭，也有說法是古巴人炸船希望引進美國介入古巴事務。總之，美西戰爭開始，總指揮羅斯福率「奔騎兵」兩萬八千人進攻古巴，西班牙戰敗，一千人被俘。美國在古巴堂而皇之升起美國旗，古巴雖然不是殖民地，但自此成為美國附屬國般的次殖民地。美扶植獨裁者埃斯特拉達‧帕爾馬（Tomás Estrada Palma）在大選中當選總統，並在古巴建國憲法中加入普拉特修正案（Platt Amendment），永久租借關達那摩（Guantanamo Bay）為其海軍基地。

獨立後，再度淪為美國次殖民地

荷西・馬蒂為古巴革命壯烈犧牲，他的詩作代表古巴民族追求自由的悲歌。

軍人赫拉多・馬查多在一戰結束後當選古巴總統。

古巴雖然獨立了，西班牙出局了，可是古巴成了美國的次殖民地。

當時古巴所有農業集中在甘蔗的種植，為了提供美國所需要的蔗糖。美國聯合水果公司在這裡予取予奪。古巴雖然躲過了第一次世界大戰，但內政、商業卻完全為美所控。

但一戰結束後，蔗糖出現競爭，古巴的蔗糖滯銷，失業問題嚴重。軍人赫拉多・馬查多（Gerardo Machado）趁機而起當選總統。他在統治期間，重視基礎建設，修建了公路、水電和多種建築，旅遊業興起，使觀光、賭博、賣淫成為美國禁酒時代美國人的境外天堂。

但是一九二九年華爾街的股災和經濟大恐慌，使美國財務吃緊，美國銀行向古巴索債，古巴政府開除公職人員引起政局動盪。罷工四起，學生抗議。馬查多的軍隊在鎮壓過程中，殺死抗議的哈瓦那大學

生，引起全國憤怒。美國大使勸馬查多下台，政變再起，原住民之「人民之子」富爾亨西奧‧巴蒂斯塔（Fulgencio Batista）率眾攻打美國建立之國家旅館，馬查多戰敗流亡，逃至邁阿密。

巴蒂斯塔一手培養了許多傀儡總統，剛開始得到知識分子和作家的支持，如前所述，他們都重視基礎建設，也大規模做土地改革，賦予女性參政權，投資教育，保護弱勢。但因憲法阻止他連任，之後連續的幾任總統不得人心，貪腐盛行。一九五二年，美國改變以往敵對態度，支持巴蒂斯塔再次經過軍事政變上台，這次巴蒂斯塔一反過去反美立場，與美國人勾結，徹底成為軍事獨裁，他解放議會，制定反勞工法，禁止政黨活動和集會罷工。

更可怕的，是他聯合美國黑手黨大佬麥爾‧藍斯基（Meyer Lansky）和另一個坐牢也能遙控黑社會的大佬「幸運路其安諾」（Charles "Lucky" Luciano）來接管賭場和娛樂事業。這些黑幫分子囂張無法無天，賄絡官員，政治酬庸，古巴成了毒梟、皮條客、資本家天堂，貧富差距極端拉大，六十萬人失業，民眾的憤怒沸騰。

卡斯楚革命成功

民眾中有位律師卡斯楚，經常為窮人辯護。雖然他娶的是內政部長的千金，但是他對巴蒂斯塔政權不抱任何希望，認為只有革命才能救國。他一九四七年加入武裝組織，先在多明尼加政變中學習機關槍游擊戰，又參與哥倫比亞的革命。一九五三年阿爾及利亞、玻利維亞都發生政變，卡斯楚也發動古巴政變。七月二十日起義，失敗，他和弟弟勞爾分別被判十五年和十三年刑期。但兩人兩年後大赦被釋放，

巴蒂斯塔是原住民「人民之子」，政變推翻親美的馬查多，自己執政卻貪腐盛行，下台後美國挺他再上台，之後如馬查多一樣倒向美國，成為軍事獨裁，並聯手美國黑社會，無法無天，致古巴社會貧富拉大。

逃至墨西哥，成立「七二六行動」組織，並與蘇聯的KGB（蘇聯國家安全委員會）特務組織聯絡。這段時間，他結識了阿根廷的切·格瓦拉。他自己跑去美國南方向古巴流亡分子募錢。

一九五六年，卡斯楚兄弟和格瓦拉用募得的錢買下「格拉瑪號」遊艇，裡面擠進五十二位游擊隊員，號稱「大鬍子游擊隊」進攻古巴。海路並不順利，他們一路暈船嘔吐，所以延遲到達古巴，乃至接應部隊已撤，政府軍趁勢殲滅他們數十人，剩下的人潛入深山（馬埃斯特拉山）。據此，他們反而逐漸吸收廣大人數，格瓦拉從隨團軍醫身分拾起槍桿加入游擊戰，在蘇聯支持下，他們善作宣傳，利用廣播，製造「革命一路領先」形象，卡斯楚也被塑造成古巴的羅賓漢，即使挫敗也說成勝利。他們手段嚴厲，抓到敗兵立馬槍決，如此殘忍，使得巴蒂斯塔軍隊聞風色變，其實軍方人數遠超過叛軍，卻在卡斯楚氣勢如虹下

潰不成軍。美國開始禁運武器給古巴政府，一九五九年巴蒂斯塔眼看江山不保，攜三億美金逃到葡萄牙，卡斯楚革命成功。

革命政府成立之初，美國承認其政權。但卡斯楚隨即悉數沒收美國企業公司資產（美國當時擁有古巴百分之四十的蔗田，百分之百養殖牛業，百分之九十礦業，還有百分之八十的公共事業，二十萬頃土地，共約值兩百五十億美金），改善中下階層貧民生活。美總統艾森豪因而公開譴責他。一九六〇年，美國停買古巴蔗糖，施行貿易封鎖，不賣石油和民生物資給古巴。一九六一年，兩國斷交。

其實政變之後本來古美並未交惡，卡斯楚還赴美演講，只是艾森豪拒絕見他。他搬入哈林區小旅館，申他不是共產黨，但古巴倒向蘇聯倒像是被美國逼的。

在此與蘇聯之赫魯雪夫相會。後更與蘇聯簽約，宣布古巴成為社會主義國家。在此之前，卡斯楚一再重向美求援，美再派陸戰隊名正言順進攻古巴。CIA信誓旦旦：只要一開戰有兩千五百人會參戰，全古巴有25%會同情這批流亡戰士。哪曉得一千五百個古巴流亡分子都是此打不了仗的前醫生、律師，八架偽裝成古巴飛機的美國轟炸機又被古巴打下五架，簡直敗得一塌糊塗，一千一百八十九人被俘，一百一十四人戰死，這就是著名的「豬玀灣事件」。

他們做突擊隊，計畫由古巴吉隆灘登陸，入侵豬玀灣。這個行動由副總統尼克森策劃，想先佔領機場，美國對卡斯楚的反美孰可忍孰不可忍，由中情局幾個幹員合招募一千五百個古巴流亡分子，訓練

一九六二年，新登基的甘迺迪總統為這不是他策劃的敗仗震怒。隨即發現蘇聯在古巴布置飛彈基地，有三十六個核彈頭。由於美國自己在土耳其也有飛彈基地，雙方劍拔弩張，第三次世界大戰一觸即發，卡斯楚向赫魯雪夫喊話，要蘇聯出盡彈藥庫，不惜世界毀滅。

美蘇立即進入談判，雙方承諾互撤飛彈基地，美國用六千兩百萬披索換回戰俘。

卡斯楚原本希望大戰一場，沒想到美蘇背著他談判，氣得罵赫魯雪夫為「娘炮」。他不要戰費賠償，要求置換成醫療藥品及民生物資如嬰兒食物。

這一邊甘迺迪開除了中情局的局長與副局長，與此單位交惡，導致許多人相信日後刺殺甘迺迪的行動與中情局有關。

與美斷交，靠向極左

一九六四年起，美國運作許多拉美國家陸續與古巴斷交。古巴作為西半球第一個社會主義國家在冷戰期間吃盡苦頭。

蘇聯扛起挺古巴的責任，接收古巴蔗糖的市場，除了每年給予五十億美元的金援，還給予十億元的軍備經費，承建油管提供古巴被禁運後買不到石油的窘境。使得古巴不至於在美國的封鎖下沒有生路。

古巴經歷一連串改革，對外輸出其革命經驗（包括阿爾及利亞、安哥拉、衣索比亞、幾內亞比索、納米比亞、莫三比克），和古巴一向優秀的醫療人才。對內做土地改革，掃盲提高識字率。

但格瓦拉極左的路線，嚇走了古巴的民族資本家，一九六一年到一九六二年間約有二十萬人逃離古巴。格瓦拉要求徹底消除個人主義，主張大家「成為革命機器上幸福的齒輪」，要求道德絕對的純潔——不准留長髮穿緊身褲，掌管司法處理戰犯的過程也殘酷嗜血。

美國中情局與卡斯楚誓不兩立，根據研究，中情局曾策劃對他六百三十八次的暗殺，嘗試劫機五十次以上，一九七六年更炸毀一架客機，死了七十三人，其中五十七位是古巴人。

格瓦拉一九六五年去阿爾及利亞演講，內容涉及攻擊蘇聯的言論。他對卡斯楚與蘇聯交好的關係不滿意，直言蘇聯早已遠離革命，對第三世界的幫助不夠，更批評卡斯楚不該訪問蘇聯。回國後，他給卡斯楚留下一封信，說明「你必須擔負領導古巴的責任，我可以做你不能做的工作，分別的時間到了。」就這樣他離開古巴。先去剛果協助革命，但因為雙方觀念差距太大，加上非洲人對白人並不信任，幾乎鎩羽而歸。他接著再去坦桑尼亞、捷克、玻利維亞，希望解放全南美洲。

格瓦拉的玻利維亞革命並不成功，他與玻共領袖蒙赫（Mario Monje Molin）為誰擁有政治軍事指揮權這事談崩，使他的民族解放游擊隊得不到玻共軍的援助，徹底成為孤軍，他們語言不通，山區宛如迷宮，對外通聯斷絕，最後只剩十七個人在叢林流竄，而且這些殘兵澳散叛逃，沒有戰鬥力。一九六七年玻利維亞向美國中情局求助，發動一千八百人到叢林中抓到了格瓦拉，隨即就地槍斃，草草埋掉。一代革命英雄至此蒼涼殞命，卡斯楚知道後，下令全國悼念三日。

硬頸對抗十一位美國總統

古巴繼續硬頸求生，經濟未能大起飛。這期間美國在古巴農田裡散布病菌和有毒物質，攻擊古巴的飛機船隻和大使館，打擊古巴的海外企業。其中，巴蒂斯塔政府中的兩位在美國中情局受訓的特工，博希（Orlando Bosch Avila）和波薩達（Luis Posada Carriles）扮演重要間諜角色，一九七六年的飛機炸彈事件，就是他們所為，一九九七年他們又在酒店放置炸彈。

一九八〇年，古巴再爆海上出走潮，卡斯楚開放，誰愛走都可以，他甚至魚目混珠送了許多囚犯、

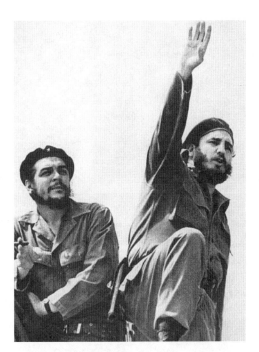

卡斯楚不畏美國強權，被塑造成古巴羅賓漢，是拉美革命的共主，喊出抗暴、抗美、抗帝國主義的口號。畫面中右方舉手者為卡斯楚，他旁邊的則是阿根廷的格瓦拉。兩人的戰鬥情誼，成為拉丁政治中的革命典範。

殘障和精神病人到海上。有十萬人被美國西礁島（Key West）接收，後來美國發現古巴的陰謀，將其中兩千五百人送至關塔那摩監獄，一關十來年才遣送回古巴。

一九九〇年蘇聯解體，古巴遭受巨大打擊。金援沒了，石油沒了，美國又制裁和古巴貿易的國家和企業，讓古巴生存困難。好在古巴與委內瑞拉交換物資。委內瑞拉總統查維茲是卡斯楚大粉絲，他每年給古巴十五億石油，交換三萬醫療人員。古巴的醫療在拉丁世界頗為著名，他們也曾協助蘇聯車諾比受感染一萬八千名兒童免費在古巴治療，又救助海地大地震的兩百萬人次傷者。

到了二十一世紀，歐盟恢復與古巴之全面關係和雙邊合作，二〇一三年，在教宗方濟各的斡旋下，

古巴與美國關係解凍正常化，花了一年談判，二○一四年破冰換俘，二○一五年雙方互建大使館，美國將古巴從「支援恐怖主義」國家名單中刪除，二○一六年卡斯楚去世，他的弟弟勞爾接掌第一書記。二○一六年美國歐巴馬總統訪問古巴，長達半世紀的古美對立（五十四年）終於結束。但是在二○一九年川普總統任內，藉口古巴支持委內瑞拉總統馬杜羅（Maduro）而停止古巴航空公司的美國營運，二○二一年更將古巴列為「支援恐怖主義」國家，指控古巴用聲波攻擊美國的外交人員，並限制和警告美國人到古巴旅遊。雙方互撤使館，關係再度冰凍。

古美之間的恩怨情仇源遠流長，自一九○二年古巴獨立，到二○一八年勞爾卸下領導大位共一百二十年，前六十年親美，後六十年反美，卡斯楚活到了九十歲，掌權四十七年，他和勞爾兄弟倆對抗了十一位美國總統都沒有屈服，但估計要全面修復六十年的敵視有一定難度。

中南美洲革命精神燈塔

你不能不佩服，即使美國領導西方國家長期封鎖古巴，古巴也沒有倒下。它是拉美飢餓率最低的國家，人民有良好的醫療服務，平均年齡高達七十八·三歲，它的掃盲也相當成功，識字率高達百分之九十九·九，是全球之冠。

古巴的革命經驗是中南美洲的精神燈塔。二十世紀末拉丁美洲左翼抬頭，二○○六年十一國大選，80%左翼候選人獲勝（包括委內瑞拉、玻利維亞、阿爾及利亞、巴西、尼加拉瓜、智利）他們都反對華盛頓之自由經濟政策，批判美國用國際貨幣基金組織（IMF）世界銀行和美洲開發銀行來干預拉美的經濟，

加劇了貧富的差距產生若干社會問題。

這種認識起自古巴和卡斯楚、格瓦拉這些對美國／殖民帝國的覺醒。別忘了一九六七年格瓦拉的「告三大洲（拉非亞）同胞書」中引述古巴革命領袖／詩人馬蒂的詩句：「投薪爐中，光明可待」（Es la hora de los hornos y no se ha de ver más que la luz）。拉丁美洲、非洲、亞洲，長期被剝削，聯合起來用行動抵抗，終有光明之日。而卡斯楚的「無祖國毋寧死」口號更響徹古巴數十年，成為拉丁美洲的抗暴、抗美、抗帝國主義的宏大精神力量。

古巴電影新浪潮

一九五九年，卡斯楚推翻巴蒂斯塔政權，成立革命政府，當時即表示「電影及電視為最重要的藝術表達形式」。卡斯楚上台三個月後，探取第一個文化行動，即建立「古巴電影藝術與工業學院」（Cuban Institute of Cinematographic Art and Industry，簡稱ICAIC）。

「ICAIC」成為推動古巴電影的搖籃，其中托瑪斯‧奎提艾拉茲‧阿利亞（Tomás Gutiérrez Alea），以及胡立歐‧賈西亞‧艾斯賓諾沙（Julio García Espinosa）兩人功不可沒，是積極在ICAIC推動電影新觀念的領航人。阿利亞和艾斯賓諾沙均在義大利新寫實主義時代負笈羅馬電影學校，先後擔任ICAIC的院長，二十多年中，計推動ICAIC出品一百多部長片（包括紀錄片與劇情片）、九百多部短片（包括教育科技資訊電影、動畫等），一千三百多部每週的新聞片，培養相當多的電影人才。阿利亞的《革命的故事》（Stories of Revolution, 1960）是古巴新建國出的第一批電影，採新寫實主義風格拍攝反抗政權之武裝

鬥爭。之後他的《一個官僚之死》（Death of a Bureaucrat, 1966）大膽地批判嘲諷官僚作風。

在卡斯楚有計畫的領導下，古巴特別注重電影媒體，方能蜚聲國際。一九六九年，其國會指出，電視廣播等是「製造集體意識之重要強力工具」，並突出電影爲「本世紀完美的藝術」。ICAIC因此負擔了很大的電影責任，阿利亞與艾斯賓諾沙等任院長期間，都較爲注重紀錄片，並以馬克思／列寧思想爲意識形態指標，要求創作行爲應依附在對物質現實的反省上。這個創作方向完全改變了古巴電影，過去在革命前二十年，古巴市場完全是偵探片、熱帶歌舞片、通俗劇這類型電影的天下。ICAIC的努力使古巴電影晉入嚴肅的殿堂，並且脫離美國、墨西哥電影業的附庸，建立本土的風格及民族的尊嚴。

導演索拉斯（Humberto Solás）即是從ICAIC的傳統培育出來的，在一篇訪問中他確切指出，ICAIC當時面臨的問題是，如何對抗菁英形式觀（藝術電影），以及消費文化觀（亦即來自歐洲、北美小布爾喬亞意識的主導和影響的商業電影），找出可替代的民族形式觀。他拍的史詩《露西亞》（Lucia）用新的電影語言和概念，展示古巴幾階段的革命史，是第三世界電影的典範。

索拉斯與阿利亞的努力當然也是被西方世界排斥的。一九七三年，阿利亞的代表作《低度開發的回憶》（1968）被選入紐約影展，卻遭到政治干擾，影展第二天，財政部沒收了該片拷貝，引起很大的風波，並導致發行公司破產，然而該片卻被該年《紐約時報》選爲十大影片。此片以含蓄的手法針對小資產階級對政權和革命持質疑態度，思想上採疏離地將虛構與現實交錯。全片呼籲知識分子要有責任感。電影的背景在豬玀灣事件和導彈危機之間，主角是革命後立場不定的知識分子，對新的古巴格格不入，文化品味和性愛觀念都與周遭不同，他厭煩資產階級的同類，又對無知的革命大眾恐慌。電影夾雜著前朝的新聞和檔案，以紀錄片風格攝影，成爲政權轉換間的社會紀實，也是革命後第一部在美大規模發行的影片。

美國影評人協會爲之頒發「最佳電影」獎，但美國政府不認此獎，也拒發阿利亞入境領獎的簽證。美國幾

阿利亞是古巴電影之父，他建電影學院ICAIC，帶動電影的創作。

艾斯賓諾沙積極在ICAIC推動電影新觀念，他奉行馬克斯／列寧意識形態，要求電影創作要反省現實，脫離美國商業電影影響，建立古巴本土民族尊嚴。
此圖為ICAIC成立五十週年的標誌。

第三世界電影的創作方法很多，但大體都公開地標示其政治性，並強調其民族文化、階級、藝術形

作品的成就，事實上，這些電影就是在向西方大國的政治、經濟、文化吞併現象做強烈的抗議。

十年來，一直嘗試孤立古巴的政治及文化關係，就像它近來雖支持阿里‧馬茲瑞（Ali Mazrui）拍攝《非洲人》（The Africans），卻受不了個中呈現的西方人形象，堅持將自己除名一般。這些行動卻掩不了這些

式的特色。根據電影理論家克萊‧泰勒（Clyde Taylor）表示，除了印度、香港、北非等地，願意發展大規模的商業體系，致力於製造商業娛樂以外，其餘第三世界地區的電影均致力向好萊塢工業挑戰，產生進步、對抗性的電影。他說：「第三世界的覺醒電影，是對象徵性的奴役挑戰，因為他們不願抹滅人性，成為強勢文化及經濟下的行屍走肉，也不願看輕、抹黑、抹清自然成長的文化。」《露西亞》、《低度開發的回憶》、《彎刀起義》（The First Charge of Machete, 1969）和《豬玀灣》（Bay of Pigs, 1972）都是混雜劇情與紀錄片段，也都有強烈的震撼效果，是古巴電影美學一大特色。

艾斯賓諾沙總結他們對電影的看法，認為「技術和藝術的完美是偽議題……要學商業大片的製作價值是浪費資源，反而用電影的迫切感，粗礪感會使觀眾更直接介入」。這就如大文學家艾可（Umberto Eco）所指的開放式文學作品，不願有硬性的意義，反而要讀者自己添加詮釋。

古巴這種混合了法國真實電影（Cinema Verite）以及北美直接電影（Direct Cinema）風格的政治性紀錄劇情片，也影響了全拉美。對巴西、墨西哥、阿根廷影響尤其顯著，其概念簡言之是「製作要獨立，政治上採激進革命性，語言則帶實驗性。」

一九九四年，阿利亞再度得到世界注意，他以《草莓和巧克力》（Strawberry and Chocolate）一片質疑古巴共產黨對同性戀的態度，成為第一部獲奧斯卡最佳外語片提名的古巴電影，次年他再拍黑色喜劇《出殯也瘋狂》（Guantanamera），一九九六年去世。

第三電影典範：
《露西亞》（Lucía, 1968）

一九六八年，古巴導演索拉斯拍了劇情長片處女作《露西亞》，震驚世界影壇，當時他才二十六歲。

《露西亞》強烈的影像，橫跨古巴獨立史的駭人題材，以及個中所提出的電影新理念，立即與社會、世界的律動合為一體。這時正是一個革新的世代，全世界的學生運動正蓬勃地展開，墨西哥及整個拉丁美洲的文化開始呈現不同於西方文化的嶄新面貌，尤其是各地的電影：巴西湧起以葛勞伯・羅恰（Glauber Rocha）為首的「新電影運動」（Cinema Novo），智利、玻利維亞亦有鏗鏘有力的作品產生，而古巴的索拉斯與巴西的羅恰共同秉持對西方（尤其是歐洲）藝術形式的厭惡，他們認為西方的藝術已不能看了，內容盡是墮落、荒蕪、廢棄的意識，他們要致力「認識自己的聲音，尋找自己的影像」。

索拉斯充分代表了第三世界子民在政治、經濟雙重壓迫下所生的早熟醒覺與捍衛土地的民族性。他十四歲便加入革命黨，反抗巴蒂斯塔的獨裁，十七歲那年，卡斯楚終於推翻巴蒂斯塔政權，索拉斯開始辦《古巴電影》（Cine Cubano）雜誌，兩年後，他與海克特・維堤亞（Hector Veitia）合拍多部紀錄片，擔任製片及監製的就是荷蘭紀錄片之父伊文思（Joris Ivens，曾多次至中國大陸指導紀錄片拍攝工作）。

由索拉斯的長串背景來看，我們不難了解為什麼他的電影一方面具有強烈的政治、意識形態自覺，另一方面又對視覺力量有充分掌御能力，《露西亞》的成就，不只是電影內容的革新，更昭示了一種新的電影語言，新的電影概念，成為第三世界的電影典範之一。

三個階段的革命史詩

《露西亞》全片計分三個段落進行，也分別代表古巴爭取自由及解放的三個階段。第一個階段著重在十九世紀末的西班牙統治時代，老百姓要爭取的是民族的解放與獨立。露西亞屬於西班牙殖民地。露西亞小姐是上流社會中的中年名媛，在偶然的機會認識了男子拉斐爾。拉斐爾慫恿露西亞與他私奔，其實是想騙她透露哥哥菲立普的革命黨藏匿地點。露西亞滿懷浪漫地帶他去革命黨所在的咖啡園，後面卻尾隨了大批西班牙政府軍，對革命黨展開慘烈的殲滅行動，雙方死傷慘重，露西亞的哥哥也陣亡。露西亞在憤怒持刀砍殺間諜拉斐爾。這段的露西亞顯然代表覺醒中的民族意識，在家破人亡中，認

清浪漫思想的虛幻，以及殖民帝國欺瞞狡詐的本質。

第二段的露西亞設在一九三三年，古巴的民族已經獨立，但政治墮落為個人獨裁。露西亞小姐是中產家庭的女學生，愛上了反獨裁的行動派分子阿爾多。兩人不顧家庭反對結合，露西亞進入香菸工廠當

獨裁的時代，老百姓要爭取的是政治與民主的自由；第三個階段是一九六○年代，現在要爭取的是婦女的最後平等。這三個段落道盡了古巴奮鬥於革命的滄桑，也均是透過三個名字都叫露西亞女子的覺醒，來象徵每一個階段人民所受到的壓抑。女性當然是數千年來人類歷史上都被壓制貶抑的對象，尤其是殖民時期（天主教文化）與拉丁大男人主義的古巴，三個露西亞的奮鬥，由最沉重的民族革命，到反墮落獨裁的民主革命，再到婦女爭取自己解放的性別革命，雖然基調由雄沉的悲劇，一直轉為輕鬆的悲喜劇，卻是索拉斯對三種革命的觀察──到了婦女全面解放，古巴的革命才算完成。

索拉斯對三段劇情的安排，也在此前提下與國家社會現實息息相關，甚至可將露西亞閱讀為「古巴一直被欺凌的子民」的隱喻。第一段的露西亞設在一八九五年，古巴隸屬於西班牙殖民地。

女工，並參與反獨裁抗議遊行。獨裁政府不久被推翻，但阿爾多失望地發現，新的政權一樣腐敗，昔日戰友也喪失了原本的革命精神，成為新的權貴。阿爾多以唐吉訶德的意志再度出擊，終於殉身，留下懷了孕的露西亞。此段露西亞象徵的是古巴對民主政治的反省力量：露西亞由典型的布爾喬亞家庭跳出來，選擇了反獨裁的革命黨，在前仆後繼之後，懷著革命黨的孩子，延續了這種爭民主的精神力量。

第三段的露西亞設在一九六〇年代。此時卡斯楚已奪得政權，並致力於農村改革與教育。露西亞是個健碩活潑快樂的農村姑娘，卻嫁了個大男人主義的丈夫托瑪士。托瑪士醋勁極大，唯恐別的男子佔妻子便宜，竟將露西亞鎖在家中，不許她出外工作。此時政府派來農村掃盲的大學生被指定來教露西亞認字讀書，他鼓勵露西亞脫離這種奴役囚籠。露西亞夾在愛與自由的矛盾中，結尾與丈夫爭執於田埂上。這裡索拉斯留下了一個問號，露西亞到底回到丈夫身邊沒有是個疑問，但是她代表了古巴婦女的地位、角色覺醒，也是第一、二段繼民族、民主階段的革命完成之後，就個人自由出發的最後一個革命。

《露西亞》這種民族—民主—個人自由三部曲，恰是古巴的革命史詩。用女性來象徵古巴人民的認知與意識，以三段來檢討一九五九年前後古巴反殖民、反獨裁、反專制的歷史。索拉斯在《跳接》（Jump Cut）的訪問中說：「女性在傳統上就是所有社會對立的頭號受害者。女性的角色永遠赤裸裸地揭露那個時代的矛盾……我說過許多次了，《露西亞》不是有關女性的電影，而是有關社會的電影，我選擇女性，只因女性較為脆弱（vulnerable）是任何矛盾與改變受影響最大的人。」

索拉斯這種關切國家、社會的用心，其實可見於許多第三世界國家的電影工作者。他們的特色是，正視政治與社會環境，優先考慮自己是「政治的個體」的角色。甚至，他們以反對、抨擊好萊塢電影心態為職，勇於「疏離」觀眾，直接要求觀眾思考、選擇。這種關切當然來自環境的惡劣，大部分拉丁世界的國家，都是帝國殖民主義與資本主義經濟傾銷、剝削的直接受害者，民

族存亡之秋，電影工作者自然產生強烈的自覺，也視電影為社會教化媒體，非服膺好萊塢的娛樂，或歐陸的個人藝術而已。用阿根廷的理論家索拉納斯和赫丁諾的話說，就是「第三電影」，由是，不只是拉丁電影，很多第三世界電影往往在意識形態及主題上，找到它們對本土的認同，即使技巧及表現方法各有不同，甚至常有疏離美學夾雜其間，但是並不欠缺情緒感染力。

紀錄片的風格

大部分第三電影因強調現實的環境與忠實的紀錄，所以常常帶有強烈的紀錄片風格，或寫實的自然主義技法。在《露西亞》中，索拉斯運用了相當多紀錄片的美學，造成擬真的歷史環境，諸如全片運用手搖攝影機拍攝，一方面捕捉「前電影事件」（profilmic event）剎那真實性，另一方面又以強烈的震盪感與急速的鏡頭運動，製造強大的情緒。此外，在「1895」一段中，瘋了的修女斐南汀娜在街上哀號，或在倒敘中被強暴，索拉斯都採取高反差、粗粒子的做法，予觀眾強烈的真實印象。「1932」一段，露西亞與女工們一同上街遊行抗議，被鎮暴軍毆打鎮壓，也是一樣的手持攝影機、高反差、粗粒子處理。

索拉斯運用的另一個相似於紀錄片處理，是開放的空間做法及前景的干擾。開放的空間運用是指那些使畫面看來未經設計、未經控制或預演的因素，好像人物經常有部分出了畫框之外，或是看來「臨時」或「倉促」的構圖。前景的干擾，則指那些任意在鏡頭前面走過的臨時演員，或經常被這些前景不經意遮蔽的主角。好像「1895」中教堂前面的紳士淑女及馬車，或「1932」的遊行，「196—」的跳舞場等，都因此顯得真實。至於「1895」的前景處理甚至增加了反諷意味：紳士淑女撐著小洋傘的優雅社會，卻有

一隊隊士兵在前景走過，這種對比諷刺了上流社會不聞世事與缺乏省覺，一般人對戰爭毫不關心，對古巴未來的命運也毫無所覺。

索拉斯也常運用不知名人物的特寫，來增加電影的客觀性。這種做法出發點應是反明星、反個人情緒的。在布爾喬亞的電影中，主角總是最重要的特寫對象，索拉斯卻打破這種規律，強調旁觀者／大眾與主角同重。類似的處理，在愛森斯坦、普多夫金的作品中亦有出現。索拉斯除了用特寫來增加現實感以外，也可轉為評論或隱喻功能。如「1895」中斐南汀娜瘋狂時，索拉斯切至不知名小女孩的臉部表情，傳達對女子受殖民壓迫的同情。同樣的鏡頭，也插在「1932」的工廠女工中，或「196—」中古巴女人看到東歐外國女子跳舞的表情。電影末尾，一個小女孩注視著露西亞與丈夫在田埂上爭吵的鬧劇，忽然她綻開了愉快的笑容，古巴下一代的女孩比她的祖母、媽媽幸福多了，索拉斯似乎預料，古巴的真正獨立與開放，將會是在這批小孩身上。

《露西亞》全片中，最像紀錄片的應屬「1895」裡的咖啡園大戰了。西班牙政府軍、白人革命軍，以及黑人土著騎兵隊，互相驍勇廝殺。手搖攝影機、長鏡頭、快速橫搖、高反差粗粒子效果、突兀的角度、干擾的前景，都發揮了紀錄片作用，像極了深陷戰爭中的實戰感（這一點經過一九六四年的蘇聯電影《我是古巴》在一九九○年代出土，加上紀錄片的訪問後，世人才清楚地看到此片，乃至彼時眾多古巴電影人如何受到蘇聯導演卡拉托佐夫美學的影響，比如此片分成三段敘述古巴的歷史，紀錄片的寫實手法，詩化的抒情風格，還有不放鬆對美國、帝國主義的攻擊，對革命的堅持，幾乎與《我是古巴》如出一轍）。

夾雜著原住民和革命軍的戰士裸體戰姿，索拉斯直接取自歷史事實：過往獨立戰爭時，原住民的曼比西斯族就以裸戰著名，那種驍勇不懼的姿態，使西班牙軍魂飛魄散。

此外，索拉斯在語言上也力求真實，「1895」一段的上流社會使用的是純正西班牙語，至「1932」時，

該西班牙語已與以往口音略有不同，至「196—」時，古巴特有的腔調及特殊字彙已使該語言與西班牙母語迥渭分明。從古巴的尋求民族認同一點來看，索拉斯是利用語言的變化來強調其本土性，並在聽覺上製造歷史眞實感。

視覺形式的高度自覺

《露西亞》驚人之處，是它一方面流露強烈的眞實風格，另一方面在形式上有高度自覺，使其形式透露出豐富的喻意，完全發揮電影語言的功效。

「1895」片段是三段中最風格化者，正統的西班牙建築設立了殖民地的基調，倒敘、幻想、現實合流，卻運用不同的古典美學手法，並配合古典鋼琴伴奏，營造出殖民區下的政治、宗教、性多重壓抑，以及爾後驚心動魄的反殖民革命。論者認爲是維斯康堤風格，「1932」是陳述中產階級下的墮落與沉淪，索拉斯也刻意勾繪中產社會的疏離與寂寞。論者將之比爲好萊塢的伊力·卡山風格。「196—」則採自然主義的風格敘述，重點已不在都市人物，而移往開發中的農村，展示古巴的自然鄉野。全段洋溢的輕鬆基調，既不同於首段的悲愴，也不同於第二段的沉鬱，倒與民歌式的「關達拉美拉」曲調正相吻合。論者將之比爲法國新浪潮風格。

三段情節，運用了三種美學形式，索拉斯對電影語言的敏感，與他曾辦《古巴電影》研習理論不無關係。

《露西亞》美學技巧上有幾樣是爲影評津津樂道的，其一便是俯角的運用。俯角鏡頭製造的囚禁壓迫

感覺，成為電影各種壓抑情結的最好視覺母題。諸如「1895」中，露西亞與閨中好友一齊跪著祈禱，鏡頭將她們放在左下角，高高地望下去，右上角尚有耶穌受難的十字像。這個鏡頭言簡意賅地敘述露西亞及女友在宗教下的性壓抑，也為她愛上騙子拉斐爾做伏筆。乃至後來，露西亞聽到拉斐爾已婚而悲慟不已時，鏡頭高高將她困在廢墟中，四處奔竄而逃不出拉斐爾的掌握。同樣的，「1932」亦有不少傑出的俯角鏡頭，如阿爾多身亡後，露西亞獨坐在房間一隅，啃蝕她個人的孤絕與疏離。「196─」更是明白，露西亞被關在屋內，鏡頭也以俯角將她囚禁在建築內，使她不能加入農友行列。

索拉斯更善用鏡像。一般來說，鏡像代表疏離，及某種虛假的社會價值。索拉斯既以女性象徵古巴的歷史壓抑，便常以鏡像表示這些女性疏離真我，追求另一假象以順應社會對她們外表虛像吸引力的要求。

鏡像由是在《露西亞》中成為對資本社會的批判，因為在那樣的系統中，一切均要求外表虛像而非現實。「1895」裡，露西亞初見拉斐爾便開始疏離自我，一切以鏡像為中心，自己的真我常被壓擠在畫框邊緣，甚至被拉斐爾擠出框外，這些意象為她的被騙設下伏筆。「1932」中，露西亞的母親完全沉溺於中產價值，在獲知丈夫不貞後，第一件事便是到鏡前觀察自己是否魅力猶存。接著她又抓著露西亞到鏡前梳頭，欲將她也塑造成自己的疏離模式，露西亞在此表現了叛逆及自立性，她以憤怒、退縮及厭惡來對抗這個模式。露西亞的下一個抗議是在工廠裡，她和同事在廁所鏡子上，以口紅大書抗議政權的字眼，這種直接摧毀虛像的行為，即是推翻獨裁的原動力。「196─」一段中，鏡像成了認知及覺醒的工具，露西亞在鏡前打扮，卻迅速了解自己行為之疏離與不妥。她的丈夫則毫無覺醒，在鏡前甘之如飴，索拉斯巧妙以道具遮住其鏡像來表示托瑪士的無法有認知和覺醒。

索拉斯精彩的視覺處理尚有許多，諸如用人物位置與大小來批判男性為中心的社會，用道具及布置來象徵陽具崇拜的文化，用不平衡的構圖來說明新殖民文化之不穩定與人們心理的不安，或用廣角鏡頭

形容人物的扭曲關係，用標準鏡頭來指陳下一代的健康開朗。

事實上，索拉斯對形式的高度敏感，使他在許多技巧上的選擇是與其主題一致的——亦即要求其政治經濟脫離強勢國家的控制，電影語言也背離布爾喬亞的古典美學（諸如不完全以主角為鏡頭焦點重心，不時穿插大眾臉孔特寫，注意古巴歷史焦點及真實性重視，非以連戲、戲劇衝突為主的美學觀念等）。第三世界電影許多以強調寫實自然為要，像索拉斯這種具完整結構及高度敏感的形式，應是第三世界電影脫離西方電影美學，自樹一格的成功範例。

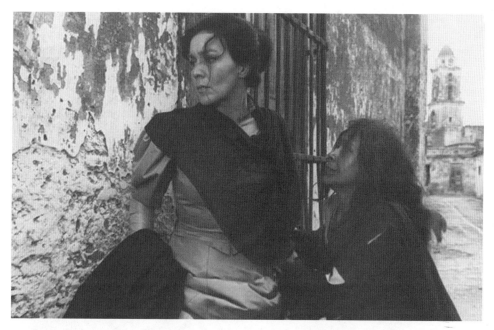

《露西亞》分為「1895」、「1932」、「196一」三段，分別記述殖民地、都市、農村三種古巴的變貌。（*Lucía*, 1968）

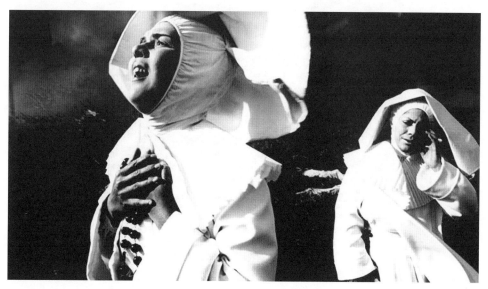

《露西亞》劇照。（*Lucía*, 1968）

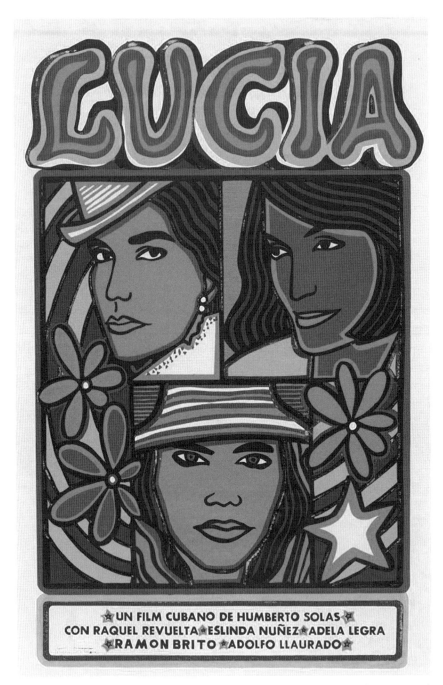

《露西亞》海報。（*Lucía*, 1968）

革命過後的知識分子徬徨：
《低度開發的回憶》（*Memories of Underdevelopment, 1968*）

古巴電影之父之一的阿利亞在一九六八年拍攝的此片，他的第五部電影，也是新拉丁電影里程盃的傑作。

改編自小說家戴斯諾艾斯（Edmundo Desnoes）的同名小說，敘述古巴革命之後的一個知識分子，在街頭無所目的地漫遊，沉浸在回憶、幻想和各種腦中影像中。電影採取主角喃喃的旁白方式，既有義大利式新寫實主義的街頭現實，又帶有法國新浪潮的左岸知識分子文學腔，有紀錄片的片段與血淋淋的圖片，也有輕鬆不負責任的知識分子自嘲。一旦觀眾弄清楚其邏輯，此片的趣味性、藝術性，和思想性竟並行不悖。

電影的背景在一九六二年豬玀灣事件和導彈危機之間，彼時古巴革命成功僅兩三年，舊社會的氣息仍在（仍有資產階級和知識分子的歐化生活方式），但新社會的步履已漸漸佔據在不同的角落（街上的女兵、卡斯楚的櫥窗頭像、還有到隊的軍士和坦克車）。主角是個風度翩翩西裝革履的三十八歲前中年，他在一九六一年送走了父母和妻子（當時富庶的階級多流亡到美國邁阿密），但他選擇留下來，看看革命後的古巴。

他是典型資產階級的知識分子，一腦門的哲學存在主義式思維。他對舊社會有許多抱怨，但是他也並不投入卡斯楚式的革命狂熱生活。他成日在超高樓上拿著望遠鏡觀察哈瓦拉，間歇在打字機上叮叮噹

嗒地記下思維。他鄙視逃離古巴的資產分子，但是他無目的遊盪又鄙視街上的各色人物（「我和他們不

一樣……我一直想過得像歐洲人。」）

論者以為他很像舊俄文學喜歡說的「多餘人」（superfluous man），這是屠格涅夫創造的名詞，專講

俄國大革命前的貴族，那些西化有知識、有改革理想，但是終日無所事事、缺乏行動力、只會紙上談兵

的貴族一掛。在托爾斯泰、杜斯妥也夫斯基、契訶夫作品中都看得到他們的影子。

於是我們的主角雖然不斷地討論拉丁美洲的飢餓（「每分鐘有四個兒童餓死，十年死了二十萬兒

童……古巴人最不能忍受的是飢餓，從西班牙人來了後，就經歷了各種飢餓。」），討論豬玀灣事件和正

在經歷的古巴飛彈危機，又去參加文學界舉辦的「文學與低度開發研討會」（原作者戴斯諾艾斯也赫然在

台上侃侃而談）。阿利亞拿出第三世界電影的挑戰精神，輔以大量圖片、紀錄新聞片，和各種停格特寫，

不斷打斷進行中的現實，以一種疏離的插入間隔方式，造成現代主義的辯證力量。當然，旁白的聲音與

畫面對位對比，更讓這個知識分子的敘事介於虛與實，回憶與現實間。

知識分子另一嗜好或執念就是女色）。他回憶小時候與好友每週一次的逛窯子，高中時的情人（金髮

碧眼顯然是德國或美國後裔，有個德國名字：漢娜，後來搬去邁阿密），他那個「巨大只長葉不長果，怪

物般的妻子」，街上路過的各種女人，還有每週末打掃的女傭（幻想與她親熱，看她下水浸禮半透明襯衫

的軀體），還有他後來街上釣來的十七歲未成年少女，惡劣拋棄引得她全家父母和哥哥一同來討公道，告

上法庭，卻讓他勝訴的一段情。

電影採取自嘲方式揭穿主角的偽善、自戀還有階級意識。他看不起少女未受教育（如低度開發），「無

法累積經驗，解釋她面對的物質世界」），從這裡主角的性愛生活與古巴未開發狀態有了連結。他帶她（和

以前帶太太）去美術館和海明威故居的文青行為幾乎令人發噱，女人們對藝術與文學覺得索然無味（女友

《低度開發的回憶》劇照。（*Memories of Underdevelopment, 1968*）

看海明威故居抱怨全是動物——海明威狩獵成果標本和書本），引起他的嫌惡，乃至惡意將她拋棄在現場，從此避而不見。

電影形式充滿原創性，可能因為受到卡拉托佐夫的《我是古巴》影響，電影採取標題式分章節，如「伊蓮娜」段落是他在街上看到美少女，先讚她的膝蓋美，再用老婆的舊衣服當禮物，勾引顯然階級較低，羨慕物質生活的小女孩上床。「派布羅」段落則拍他的好友，一個計畫逃亡海外，在乎實利賺錢的商人。派布羅罵飛彈危機是「美俄間的事」，「社會主義革命又怎麼樣？以前我們有世界第一的製糖工業，現在呢？」，主角看不起派布羅，卻也知道自己和他的相似處：「他是所有我不想做的人，又粗魯又自以為是的混球……他就是我。」

主角自嘲知識分子的立場不定的反省姿態，從他大段談海明威可證，他認同海明威的逃避現實，認同他的自戀，認同他對周遭世界逐漸失去認同感的異化疏離與自閉。以此立場，他回顧一整個古巴革命前後時代，撕毀中產階級對革命的掙扎矛盾面貌，痛批知

識分子的沒有同理心與行動力（比如他罵畢卡索「在巴黎當百萬富翁的共產主義者多輕鬆啊！」），但是他也不可能擁抱革命者的層次。他責怪卡斯楚的強硬，是「昂貴的自尊」，他消極地認為，不管站在美蘇冷戰的哪一邊，最終各種階級都會毀滅於核子戰爭。

電影除了前衛和非常文學性的思想層次外，也歸功於剪接師羅德瑞格茲（Nelson Rodriguez）。此君也負責剪接名作《露西亞》，其複雜多元的組織能力，是剪接史上教材級的典範。

這部電影首度在義大利貝沙洛電影節問世。但是因為美國與古巴的特殊冷戰關係，此片雖被《紐約時報》選為當年十大佳片（一九六八），但是到了一九七二年才被美國現代美術館選入其年度「新導演新電影」單元，結果一下子震驚了文藝界，可是美國聯邦調查局立刻將此片沒收禁映。一直到一九七三年才勉強在小的藝術影院上片，卻也是古巴革命以來，第一部在美國公開發行上映的電影。不過即使所有大牌評論者和知識分子為他呼籲，美國政府仍然不核准邀請阿利亞隨片入境的簽證。

政府的干涉不能阻止此片的名譽，如今《低度開發的回憶》已被世人認定是拉丁世界的傑作之一。

巴
西

歷史與電影

巴西是拉丁美洲最大的國家，也是南半球最大的國家，人口有一億八千六百萬，面積居世界第五（次於俄羅斯、加拿大、美國、中國），曾為葡萄牙殖民三百年，境內有世界最大的亞馬遜河。西北有熱帶雨林，人口白人佔半數以上，餘者為棕色人、黑人、黃種人和印地安人。礦藏、森林、溪水資源都豐富，使葡萄牙人靠巴西的咖啡、甘蔗等農產品與金銀礦產大發橫財。

十九世紀拿破崙入侵葡萄牙，葡國女王瑪麗亞一世乃遷都巴西，建立聯合王國，其後曾有仁君佩德羅二世將巴西現代化，成為拉美第一強國。一八八九年巴西帝國被推翻，成立合眾國。一九三〇年代瓦加斯（Getúlio Dornelles Vargas）發動政變成為統治者，鎮壓左翼（共產黨）右翼（納粹），解放婦女及學校現代化，但至一九四五年被美國支持的杜特拉推下台，這位好總統發展工業，關注勞工，支持民粹主義和社會改革，被稱為「窮人之父」，然而一九五四年再度發生政變，他被迫用手槍自殺，自此巴西內亂不斷。一九六〇年代軍政府專權，長時間軍人獨裁，鎮壓左翼，貧富差距拉大，物價飛漲，統治了巴西二十一年。其間一九六八年出《國家安全法》大肆捕捉政治犯，這些人出獄後，有人從政（如民運出身的總統羅塞夫 Dilma Rousseff），也有人走向黑社會，持續造成大都會（尤其里約）的治安困擾，長達四十年。到一九八〇年代巴西經濟已達困境，政府債台高築，至一九八五年才結束。這段時間，古柯鹼的毒品氾濫，幫派財富大增，毒梟進口先進武器，金援貧民窟，綁住貧民窟為後盾。

巴西生產總值在拉丁美洲居冠，但貧窮問題自有史以來就非常嚴重。貧民窟以及相應的犯罪、童工

都氾濫可悲，財富分配不均，經濟問題一直困擾政府與人民。

通貨膨脹，跨國公司予取予奪，飢餓、失業問題繁多。一九八五年內維斯（Tancredo de Almeida Neves）民選總統贏得大選卻病故，經濟再惡化。以後巴西基本問題矛盾叢生，直到二○○二年左翼的魯拉（Luiz Inacio Lula da Silva）當選，盡量以溫和改革，提高工資，貼補房業，使通膨減緩，國債降低20%，成為與中印俄並稱的金礦大國（BRIC）。其繼任者羅塞夫後因物價下跌，政策失準，腐敗內鬨，被彈劾下台。

巴西電影早期：唱唱噠和森巴女王

巴西在十九世紀末已經有電影放映，一九○八到一九一二年是巴西第一個黃金時代，每年可生產一百部短片，但美國片進口後榮景便不在，整個默片時代，巴西在本土只拍新聞和紀錄片，但有劇情片多為義大利或西班牙移民所拍。此時最有名的電影是《界限》（Limite, 1931），導演佩索托（Mário Peixoto）才十八歲，作品充滿實驗性，深受愛森斯坦和普多夫金讚賞。

殖民地時代發展出的本土電影產業，初初都以模仿好萊塢電影為主。尤其在歌舞盛行的拉丁國家內，帶點滑稽喜劇的歌舞片大受歡迎。在一九五○年代以前，巴西拍了一些後台歌舞片，或嘉年華的歌唱電影，也用了很多喜劇劇場的因素。此時巴西總統下令執行國家現代化政策，給電影的任務是培育有共鳴的文化象徵。於是在一九三○到一九四○年代中，巴西發展出一種「唱唱噠」（chanchada）的歌舞類型

米蘭達號稱「森巴女王」，服裝華麗，頭上頂著各種熱帶水果，是「唱唱噠」的類型產物，也是美國「睦鄰外交」鞏固拉美防禦共產主義的冷戰旗子。

片，唱唱噠原本是巴拉圭和西班牙的俚語，形容垃圾的。當時坊間的歌廳秀已經在學好萊塢歌舞喜劇的模式，「唱唱噠」結合了已有的歌廳秀，加上巴西嘉年華的森巴舞，後來還有倫巴舞，成為風靡一時的巴西本土電影。他們等於為嘉年華狂歡節提供歌曲，也帶動唱片業的發展。

這種類型出了一個巴西大明星：卡門·米蘭達（Carmen Miranda）。她出生在葡萄牙，幼年就移民巴西，原本在巴西廣播電台唱歌，一九三三年登上巴西銀幕，一九三九年拍攝《大地香蕉》（Banana da Terra），頭上頂著鮮花水果，被譽為「森巴女王」。她總是服裝華麗，舞姿妙曼，原本擔任帽子設計師，能設計出把豐盛的農產品頂在頭上當帽子的形象。又新奇又活潑，唱唱跳跳，烘托出一種歡樂繁華的情境，如此把巴西原本特有的結合了非洲和巴西本土節奏的歌舞，表演得風生水起，符合巴西對外宣傳的形象。

米蘭達隨即就被美國百老匯請去表演，被稱

為「巴西尤物」（Brazil Bombshell）。她歡樂的個性，森巴、水果、陽光、笑容，把南美豐饒的風情，化在熱情洋溢的歌舞中，給予大家巴西／南美熱帶天堂的無限遐想。

一九四○年，米蘭達拍了第一部好萊塢電影《阿根廷風情》（Down Argentine Way），可進一步把拉丁異國情調透過好萊塢帶到了全世界，她也是全美最受歡迎的前三甲人物，被邀去白宮演唱，一九四五年更榮膺全美片酬最高藝人頭銜，也是繳稅最多的人，聲譽達到巔峰。

米蘭達的成功其實有強烈的外交意涵。她被賦予巴西美國外交關係友好的重要角色。當時的羅斯福總統推動「睦鄰政策」（Good Neighbor Policy），意圖鞏固與拉美的關係，也表達逐漸退出過往以軍事保護美籍農業礦業企業家利益的做法。米蘭達正好是個棋子，擔任了友善大使和洲際文化溝通的角色。

不過米蘭達在巴西人心目中未必完全正面。許多巴西人認為她醜化了巴西形象，被當時年輕人厭惡，知識分子也批評她過於仰賴「壞品味的黑人森巴舞」，把南美女人醜化為「巴西蠢妞」。有一次她回國出席第一夫人舉辦的慈善演唱會唱《南美風格》一歌時，活活被觀眾轟下台，第二天報紙還揶揄她過於美國化。氣得她十四年不回巴西。

不只巴西，其他拉丁美洲的許多人也不買她的帳。她被批評忽視拉美多元文化，把巴西當作代表全部中南美洲，而且經過美國人干預，失去了拉美文化的真實意義。比如阿根廷人對她的《阿根廷風情》一片很有意見，覺得裡面沒有阿根廷的主題，布景也是墨西哥／古巴／巴西的大雜燴，之後此片還被阿根廷禁演，因為它「偏頗描述布宜諾斯艾利斯的生活」。同樣的，《哈瓦那週末》（Weekend in Havana, 1941）一片也被惡評，古巴人覺得巴西女人怎麼可以演古巴女人？責備她永遠以巴西文化詮釋全中南美洲的文化，未免太以偏概全。

隨著二戰結束，米蘭達也厭倦了「巴西尤物」的形象，她的星光漸暗。一九五五年她參加美國電視節

米蘭達把拉丁情調帶到好萊塢，拍了《阿根廷風情》，在一九四五年是全美片酬最高的藝人。但是阿根廷人不認可她。
(*Down Argentine Way*, 1940)

目錄製時心臟病突發去世，死後倒倍極哀榮。根據她的遺願，遺體送回里約熱內盧安葬，巴西政府為她舉行國葬，約六萬個人參與了她的葬禮，五十萬人送葬到墳場。她也許如人所批，將巴西的傳統商業化，但是她的確向全世界宣揚了巴西歌舞文化，提高了拉丁文化的曝光度，絕對是巴西最有名的人物。

她也被視為巴西一九六○年代崛起的「熱帶主義」（Tropicália/Tropicalismo）文化運動的先驅。這個運動延續了短短的數年，到一九六八年戛然而止。該運動把先鋒藝術運動與流行文化結合，除了早期傳統的非洲/巴西混合傳統之外，又添加當代美式嬉皮的搖滾文化，此外它更是政治立場的表達。彼時巴西右翼軍事獨裁和左翼反對勢力在對峙中。熱帶主義的創作者對右翼愛國主義的保守，和左翼小資反帝國主義的無能都一視同仁地多所批評。

這個運動雖然為時很短，但對於巴西國內國外藝術家有深遠的影響。其藝人會因為表演的政

治內容被捕，出獄後到國外流亡。

巴西新浪潮

「唱唱噠」大多出自建在里約的「大西洋片廠」（Atlántida），後來聖保羅也在政府授意下建立仿好萊塢大片廠的「維拉·克魯茲片廠」（Vera Cruz），其野心在於反唱唱噠，每年出產十部超級大片，邀請國外的導演來製作能與國外水準抗衡的作品，也希望能在巴西市場有所斬獲，將巴西電影工業化。問題是它們忽略了巴西觀眾的水平（巴西此時有過半的人口失業，也有非常大比例的文盲），克魯茲片廠拍的世故歐化的電影與俚俗電影沒得競爭，加上它們與美國哥倫比亞公司合作發行，利潤全被美國人拿走，終於走上絕路。大片廠拍完十八部片，在一九五四年吹起熄燈號。好萊塢繼續對巴西壟斷，使巴西成為好萊塢第二大市場。

這期間最著名的導演是卡瓦康提（Alberto Cavalcanti），他拍的《海之歌》（Song of the Sea, 1953）和《強盜》（The Bandit, 1953）是受美國西部片影響的俠盜型電影，打破一切票房紀錄，在坎城贏得兩個大獎，在二十二個國家發行，被視為用好萊塢解放了巴西，廣受年輕導演崇拜。他後來的作品都以寫實主義為主，打破了先前帶點情色甚至暴力的逃避主義，預見即將到來的新浪潮。

一九六○年代初，巴西一代影人受到義大利新寫實主義與法國新浪潮的影響，深以過去廉價喜劇，模仿好萊塢的唱唱噠歌舞片為恥，覺得其可笑虛幻，最重要是被外國人主導拍攝，「壞品味，粗鄙的商業主義，是一種文化賣淫，專給文盲和窮人看的」，大導演狄葉格斯如此批評。他們主張電影應根植於巴西

的民族文化，揭露社會矛盾。所以有這類思想應該受到一九五五年亞非萬隆會議「抵制美蘇殖民主義」的影響，希望作品關注內在矛盾，提醒民眾可以覺醒。

於是一群導演，包括五〇年代後期一批新導演約三十多位冒現出來，宛如百花齊放，其中最具代表性的有狄葉格斯、魯依·奎拉、P·德安德拉德，以及N·P·多斯·山多士。他們各自起來，以自由、熱情、創新、激進、前衛的態度，拍出一批對階級、種族探討的作品，他們主張獨立製片，低成本不被昂貴的技術修飾綁架，融合作者色彩和紀錄片的風格，直指巴西的政治實質。其運動領袖葛勞伯·羅恰說拍片要義即是「一架攝影機在手，一個概念在腦中」，於是「巴西新浪潮」誕生。新導演用本土的傳統為主，輔以西歐現代主義的技巧，奇特地創造了暴力與抒情的結合。

一九六五年羅恰用「飢餓宣言」形容巴西新浪潮的意義。他說電影的形式應該反映其題材：「在拉丁美洲，飢餓不僅是危險的症狀，更是社會的本質……我們的原創性即在：飢餓是感覺到的，但我們沒搞清楚它怎麼造成……（我們）可悲醜陋的電影，呼喊，絕望的電影裡說明理智是不會得勝的，但最終大眾才會理解自己的悲哀所在。」在他眼中，「暴力反抗是飢餓的正常行為……」

這個運動基本是反殖民主義的，認為唯有透過文化活動，飢餓才可以被理解，唯有經過暴力，殖民者才會警覺到被殖民者之存在，理解他們剝削的文化所擁有的力量。羅恰的說法為新浪潮定調：電影可以是解放的力量。他不僅是新浪潮的喉舌，也是運動的領導人，他那時只有二十多歲。十六歲就參加電影社團，學過二年法律，後來跑到里約學拍電影，跟在山多士身旁學習。

羅恰在一九六四、一九六八年兩次政變中，因為參與遊行示威被捕入獄，之後流亡於西班牙、智利和葡萄牙。在放逐前他完成四部著名的電影，第一部《風向轉了》（Barravento, 1962）拍的是巴西最窮地區漁村的困苦生活，風格類似義大利寫實維斯康提的《大地震動》，用本土的音樂、神話、傳說、宗教

融合成帶著非洲色彩的典型巴西文化美學。第二部電影《黑神白鬼》（Black God, White Devil, 1964）敘述

一九四〇年巴西貧瘠黑土區的真實事件。說的是一對佃農夫婦因為長期受宗教領袖和地主欠薪而反抗槍殺地主，之後逃走變成不法之徒，用暴力繼續抵抗剝削與偽宗教。羅恰的暴力美學使電影張力強，其中又混雜了詩意與本土歌謠，加上富衝擊力的視覺，賦予巴西被壓迫者的希望與絕望一種文化歷史感。

他的第三部電影《焦灼大地》（Entranced Earth, 1967）把目光轉回都市，跟隨一個詩人轉變身分為激進的政治記者，也記錄下巴西政變的社會狀態。史家稱此片為「用超寫實風格質疑藝術家的政治角色」，電影中也用了愛森斯坦式的蒙太奇，既貶抑左翼的自我中心，也看不上左翼的混亂與無能。

他的第四部電影《殺手安東尼奧》（Antonio das Mortes, 1969）延續《黑神白鬼》，只是改成彩色拍攝，主角穿著圍巾、披風、皮帽，是個待價而沽的殺手。先被僱又殺僱主，因為「我現在才知道誰是真正的敵人」。他變成了真正的革命領袖，此片的現代主義包裝暴力美學，富巴西地方色彩，令學者評論界一致推崇，獲得坎城最佳導演大獎。《黑神白鬼》顯然受到達·坤哈（Euclides da Cunha）的《黑土叛亂》（Os Sertões, 1902）小說影響。以不利人居，乾旱遍地的東北部黑土區為背景，混合了神話、傳說、文學和巴西本土音樂，長鏡頭加上手持攝影機，還不時有「跳接」的現代感。電影中暴力迭現，有酷刑、強暴、閹割、斷肢，令人震撼。全片用歌謠方式表達，重點是「地球不屬於神或鬼，它屬於人民的。」

當然也有的作品是受巴西歷史影響，比如狄葉格斯的《宗巴王》即襲自十七世紀奴隸抗暴，抵禦葡萄牙人之過程。羅恰在流亡期間在剛果拍片，用作品探索巴西源自非洲信仰的寓言，《七個頭雄獅》（The Lion Has Seven Heads, 1971）、《毒瘤》（Cancer, 1972）和《光芒》（Claro, 1975）。他於一九七八年才回到巴西。一九八〇年，他回到巴西拍了最後一部電影《大地的年紀》（The Age of the Earth）用前衛的方式放片，亦即觀眾能將十六卷底片以任意的次序觀看，創作一個天主教、革命、民間詩歌、各種政治現實、

和原始文化混在一起的烏托邦，被義大利的安東尼奧尼大力推崇為「學習現代電影製作的教科書」。次年他英年早逝，享年僅四十二歲。

有人總結羅恰的創作，是因為奴隸制度，使得天主教義與非洲宗教混為一爐致生神祕主義，裡面有對壓迫而展現的頑抗精神，有普通大眾對數百年來造成現況的抗拒不滿，他用一連串的影像將神祕主義、傳統、民俗儀式組成超現實的敘事，富含豐富的象徵主義和強悍的叛逆精神。他自己對新浪潮如是說：「巴西新浪潮是巴西的烏托邦，不管它是醜陋、不正常、骯髒、混亂、曖昧，它也是美麗、光輝、革命的」。不過他因為放逐，遠離了他的故鄉，在新的土地上的創作與以前斷了根，力量大大減弱。

新浪潮另一位大導演魯依·奎拉也做了新浪潮與別的電影運動之比較：「法國新浪潮還在執迷於愛情的時候，我們巴西人就在拍政治電影了。」歐洲人在思考人和神的關係，現代社會人與人間的關係，巴西人卻在擔心生存與飢餓。

他們的形式自由，鏡頭美學寫實，帶有紀錄片的粗礪，他們強調創新，激進，又融合傳統。作品給人感覺熱情又張揚。

羅恰的電影之一

《風向轉了》
Barravento, 1962

電影內容拍的是巴西最窮地區漁村的
困苦生活，風格類似義大利寫實維斯
康提的《大地震動》，用本土的音
樂、神話、傳說、宗教融合成帶著非
洲色彩的典型巴西文化美學。

羅恰的電影之二

《黑白神鬼》
Black God, White Devil, 1964

敘述一九四〇年巴西貧瘠黑土區的真
實事件。說的是一對佃農夫婦因為長
期受宗教領袖和地主欠薪而反抗槍殺
地主，之後逃走變成不法之徒，用暴
力繼續抵抗剝削與偽宗教。

羅恰的電影之三

《焦灼大地》
Entranced Earth, 1967

用激進政治記者目光，記錄巴西的社會狀態。

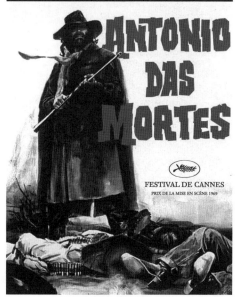

羅恰的電影之四

《殺手安東尼奧》
Antonio das Mortes, 1969

延續《黑神白鬼》，只是改成彩色拍攝，主角穿著圍巾、披風、皮帽，是個待價而沽的殺手。先被僱又殺僱主，因為「我現在才知道誰是真正的敵人」。

羅恰的電影之五

《七個頭雄獅》
The Lion Has Seven Heads, 1971

把目光轉回都市，跟隨一個詩人轉變
身分為激進的政治記者，也記錄下巴
西政變的社會狀態。

羅恰的電影之六

《大地的年紀》
The Age of the Earth, 1980

用前衛的方式放片，亦即觀眾能將
十六卷底片以任意的次序觀看，創作
一個天主教、革命、民間詩歌、各
種政治現實、和原始文化混在一起的
烏托邦，被義大利的安東尼奧尼大力
推崇為「學習現代電影製作的教科
書」。

其實，新浪潮理念比較是在事後追述時才定義出來，也就是說，運動已發生一陣子後，才被學者和評論界回顧整理為之定義。整體來看，新浪潮啟蒙於義大利新寫實主義和法國新浪潮，但是因為政治政變不斷發生，新浪潮反而更認同以全拉美作為第三世界反對歐洲新移民主義的思想。其實拍片期間，很多導演風格各異，也不見得有統一理念，真正的共同目標卻是政治的，因為他們多年共尊強烈的馬克思主義左翼色彩。在政治上，他們也支持兩位領導人，即一九五六到一九六一年的總統庫比契克（Juscelino Kubitschek），和一九六一到一九六四年的總統古拉特（João Goulart），呼應他倆極力追求巴西資本主義工業化進步改革的企圖。

他們也受文學影響甚鉅。比如多斯・山多士被羅恰稱為新浪潮之父，是巴西電影的「良心」，他主張取材自文學小說，以獨立、低成本方式拍片。他學義大利寫實，在實景用非職業演員拍片，風格直接，簡單也非戲劇化。他的名作《里約四十度》（Rio, 40 Degrees, 1955）用半紀錄方式拍貧窮的非裔巴西人對比政治在足球／海濱狂歡節的生活狀態。另一部《貧瘠大地》（Barren Lives, 1963），改編自一九三八年由奧立維拉（Graciliano Ramos de Oliveira）寫的小說。此片號稱是巴西的《怒火之花》，山多士用黑白對比反差大的手法，加上手持攝影機，充分反映了巴西東北部的貧瘠與乾旱，其故事以一個貧窮無以為繼四處漂流的農家為主，隨著主角艱難的飄泊生存狀態，農人最後飢餓到連自己養的寵物鸚鵡都能吃掉了，而禿鷹仍在樹上虎視眈眈。其中的暴力，腐敗，無力感是不平等主題所導致。

《里約四十度》和《貧瘠大地》所拍的巴西貧困地區也是後來新浪潮最受用的背景地，如《黑神白鬼》也一樣以巴西東北的農民掙扎為主題，引述重要歷史大屠殺事件，在地主壓迫下，農民夫婦從佃農流浪到變成強盜，全片充滿了政治的象徵和隱喻。

《槍枝》（The Guns, 1964）由魯依・奎拉拍攝，內容是飢餓的村民和政客派來守糧的士兵間的矛盾與

暴力衝突，本質在反軍事強權。奎拉的鏡頭移動快速，充滿動感，激進而叛逆態度比多斯·山多士積極多了。

三個作品都與更早的狄葉格斯作品《貧民區的五個故事》（Slum Times Five, 1962）相似，這部電影被視爲新浪潮第一部電影，不同導演五個短片，談日常生活困難，他們的美學都堅持用創新手法如手持攝影、伸縮鏡頭、單鏡頭，夾雜幻想與現實，卻有強烈政治批判性，最後飢餓、貧窮、暴力、腐敗都是同一結論。

一九六二年，導演杜亞爾特（Anselmo Duarte）拍了《諾言》（O Pagador de Promessas），講述一個人爲其病驢痊癒而長途跋涉去教堂還願，獲坎城金棕櫚首獎。

此處應提一下維拉·克魯茲大片廠破產與新浪潮崛起的關係。前面說過，這個片廠始自一九四九年聖保羅市地方政府想提倡拍大片，與好萊塢電影爭奪巴西市場。到一九五〇年中，巴西電影頹勢已露，少數唱唱噠噠類型仍在掙扎，但製片業普遍以爲巴西國產片不可能與外國片競爭，於是小成本高品質電影反而趁機應運而生，成爲市場上唯一可生存的本土電影。

當然，前述美國羅斯福總統爲求巴西在冷戰時與美軍事結盟，推出「睦鄰政策」，徹底支持巴西電影出口，美國用刻板印象和同質性的方法，將巴西形象定焦爲熱帶椰林天堂，而新浪潮的崛起就是要對抗好萊塢式的侮蔑以及好萊塢的製片模式。

巴西新浪潮分爲三階段，多半與重大政治變化有關。第一階段在庫比契克總統以及古拉特總統時期，一九六〇年起至政變他們被罷黜（1960-1964）。巴西電影史專家 Randal Johnson 和 Robert Stam 將第一階段的創作者定爲反商業電影者，他們認爲拍片應該高舉政治性，反新殖民主義。

此時國家裂解兩極化，左翼持非常國家主義觀點，想解決巴西社會深度問題之所在，而右翼越來越

《貧瘠大地》（*Barren Lives, 1963*）

不信任左翼政治家，寧用軍事政變來恢復秩序。古巴一九五九年的革命成功也使巴西左右兩極化的問題更加尖銳，保守的政治家和權貴對左翼政策出現極度的恐慌。

在這種情形下中產階級的藝術家和知識分子更加希望透過藝術來改革巴西社會，手段有點樂觀天真，也相信政府可以為窮苦大眾改善生活。這是一種追求平等社會的理想主義，可以為社會和經濟抓良藥治療。所以用電影深掘，表現國家困境，是新浪潮諸公認為解決飢餓、暴力、宗教疏離、經濟被剝奪等社會問題的第一步。

創作者用作者藝術的方式干預土地政策，追溯不平等的殖民土地傳統，也直指其為當今貧富不均的由來。其實不只巴西，全拉丁美洲均是如此。墨西哥與古巴已經開始改革土地政策。新浪潮第一階段電影會以鄉下農村的農人為主題也是理所當然。《貧瘠大地》、《槍枝》、《貧民區的五個故事》均屬此階段。

古拉特總統被推翻時（一九六四），造成左

羅恰《焦灼大地》顯現知識分子對左右翼政治都失望，裡面有深深的憂傷。
（*Entranced Earth*, 1967）

翼人士的幻滅，他們忽然理解自己未免對政局和政策太過樂觀。杜亞爾特得大獎後拍了《救贖之路》（*Vereda da Salvação*, 1965），內容是對宗教的質疑，講一個自以為是耶穌的男子的故事，因為內容激進也冒犯宗教，導演被當成共產黨而抓進監獄。

第二階段的新浪潮開始（1964-1968），一九六七到一九六八年通貨膨脹使罷工抗議活動增加，二次政變使強硬派掌權。創作者將目光轉回城市，也在政治和美學上批評前一時期的民粹主義。他們分析自己的失敗和困惑。羅恰之《焦灼大地》就顯現了這種政治絕望。羅恰用寓言的方式說年輕的記者想了解虛構的國家，但左右翼政治家都讓他失望，結果也不可能有好結局。電影中有一種深深的憂傷，和探討藝術家在當代巴西社會的角色，好在軍事政府尚未訂立對付異議分子的檢查法，此片勉強通過。此外，狄葉格斯的《大城》（*The Big City*, 1966）也呼應羅恰的批評主題。

這個階段創作者不再像前一階段創作者不顧商業市場。新浪潮乏觀眾問津，發行費也因市場危險而遠高過商業片。所以新創作者被迫改變形式與美學，來求得生存。喜劇、暢銷小說都是新求生方法。雖然本質仍不失菁英主義，但姿態已經放低。

一九六八年，軍政府通過機構法五號（Institutional Act No.5）開始箝制發表自由，左翼也發動城市游擊戰，社會成了恐怖分子與軍政府爭奪的戰場。這是第三階段（一九六八到一九七二年）。任何激進的政治行動都被視爲國安問題，這種政治氛圍導致大量知識分子和藝術家出走。羅恰此時拍《殺手安東尼奧》，不同於《黑神白鬼》，強盜成了積極正面的力量，革命發端於民俗，自稱是「游擊隊電影」。他之後在一九七一年離開巴西，自我放逐到西班牙、智利、法國，最後在葡萄牙立足，一直到去世前才回到巴西。

熱帶主義

檢查如此嚴厲，電影人於是採用寓言、喜劇、歷史劇的方式，來躲避政治檢查。此時興起所謂的「熱帶主義」，其起源巴西文藝運動，受前衛詩歌中之「圖像詩」影響甚巨，後來發展成融合巴西音樂、非洲節奏樂與搖滾樂的文藝運動。在電影領域中，指電影中結合音樂與戲劇，來強調民間文化的活力與智慧。

這是一種本土主義，目的在對抗舶來品文化，最早見於一九二〇年代的現代主義推動者，尤其是作家德·安德拉德（Joaquim Oswald de Andrade）。一九二八年他提出「食人族宣言」：「葡萄牙人發現巴西時，巴西已經是快樂的民族……打倒進口罐頭意識！」什麼是罐頭意識？他指的是一九二〇年代來自歐洲美

國的文化藝術。巴西當時進口大量法英德美的電影，連國家片廠也在模仿歐美的片廠制度和明星制度，巴西電影陷入文化認同的矛盾，到底應該鸚鵡學舌般向歐美電影靠攏，隨著歐美對巴西椰樹異國風情的刻板形象起舞？還是應該堅持巴西本土風範？他們鼓吹一種庸俗艷麗ktisch的風格，與新浪潮初期的微現主義美學大相徑庭。但因此也讓很多人憤怒，震驚於其「巴西性」不再純粹，其中兩部電影最具代表性，一是多斯‧山多士的《我的法國佬多美味》（How Tasty Was My Little Frenchman, 1971），和德‧安德拉德的奇幻喜劇《叢林怪獸》（Macunaíma, 1969）。

《叢林怪獸》的主角生下來是成人般的黑人（請注意其魔幻是一種寓言），被噴泉水噴到變成了白人。這種超現實寓言式諷刺十九世紀末二十世紀初的政府，想把巴西改造成白人社會。電影結尾，主角被壞人丟在池裡，準備把他做成巴西名菜黑豆子燉肉吃了。此片段來自一九二六年的同名小說，用諷刺的方法添加歌舞喜劇和唱唱噠，俗麗、狂歡節似的場面調度，亮麗的色彩，荒謬俚語的對白，充滿了滑稽的想像力，結果叫好叫座。

《我的法國佬多美味》則說十六世紀一個法國兵被里約的土著俘擄，他與土著裡的女子結婚，融入土著的生活，但末尾照樣被他們（包括他的妻子）吃掉了。兩部電影都用寓言對比歐洲文明與熱帶的本土主義，探討國家的本質與認同，對殖民地的本質，歐式民主的挫敗，歐式的優越感多所批評，也對革命和種族主義多所質疑，是活生生食人族主義的體現。評論界說，「原住民應該隱喻式地吃掉他們的外國敵人，展現力量不被控制。」這種將外來文化產品同化的作風很快在巴西各地流行起來，新浪潮電影人多半持左翼馬克思思想，用暴力為手段，來批判資本主義和帝國主義。

這個階段當然比上一階段更虛無，甚至有點反電影，他們稱自己是反歐洲後移民主義的電影運動，對通俗文化致敬，也嘲諷「飢餓美學」針對新浪潮那種純是「新富（newly rich）電影」、「垃圾電影」，

粹的歐洲現代主義，他們志在打破本土與外來電影傳統。

巴西新浪潮在本國並不特別受歡迎，其嚴格的現實主義與華而不實的實驗技巧，被批評為太書蠹不合觀眾口味，熱帶主義的喜趣與媚俗當然比起來更受歡迎。但是研究巴西電影史、藝術史，不可能避開新浪潮這一章，世界的知識分子和評論界對之讚揚有加，因為它為外人了解巴西打開了一扇門，其痕跡也在傳統第三世界國家的電影中出現，像塞內加爾、伊朗、土耳其、埃及、印度。諸如義大利龐帝卡佛所拍之《阿爾及利亞戰役》（The Battle of Algiers, 1966），和古巴阿利亞的作品，都被視為受到巴西新浪潮的啓發。這個運動起於抵抗進口片和外國進口的電影美學，最後卻變成外銷的強悍藝術。

一九六○年代，政府開始扶植電影產業，建了國家電影機構（INC），並給予電影界輔導金。

一九六九年政府又建 Embrafilms 公司推銷電影的海外市場，並且強制執行電影戲院配額制（自一九六九年規定每家戲院每年放六十三部國片，到一九八○年代每年需要放一百四十部國片。）

不過此時巴西的好導演如羅恰、狄葉格斯、奎拉都已上了黑名單或選擇流亡。他們的作品被垃圾美學派無情地嘲諷。奎拉與狄葉格斯流亡時仍持續拍政治批判電影，羅恰則開發激進好鬥，宣稱第三世界革命電影，既反好萊塢，也反歐洲作者論傳統，他呼應「第三電影」宣言，拒絕新寫實主義和法國新浪潮的現代主義。

為了提供片源，巴西開始拍情色的「唱唱噠」，後來演變成近乎成人A片。一九八一年約70%巴西片是A片。到一九八八年，三十部最賣座電影中有二十部都是A片。

德‧安德拉德的《叢林怪獸》是寓言式的奇幻喜劇,是「熱帶主義」。(*Macunaima*, 1969)

由政府推動的文藝復興

這段時間最出名的電影是巴班柯拍貧民窟街童的《街童日記》，還有年輕新銳巴瑞托的破紀錄喜劇《唐娜福洛和她的兩個丈夫》(Dona Flor and Her Two Husbands, 1976)。此外日本裔的山崎靜拍的《異鄉淚》(Gaijin, 1980)，還有祖母級生過九個子女再去美國學電影的阿瑪蕾 (Suzana Amaral) 的《星光時刻》(The Hour of the Star, 1985)，秉持新浪潮精神，混和了自然寫實主義和幻想，描繪一個農村婦女在都市的悲哀生活，都受到歡迎。

一九八九年大選，科洛爾 (Fernando Affonso Collor de Mello) 取代左翼魯拉當選總統，成為右翼首位民選總統。任內停止文化保護政策，害得巴西電影遭受重大打擊。一九九○年政府裁撤文化部，關掉 Embra 電影公司，電影業一夕崩垮，一年僅生產二十五部電影，到一九九二年只剩六部。那一年，科洛爾被控腐敗被彈劾下台前辭職。

一九九八年新文化部出現，擬撥兩千五百萬美金支持巴西電影，巴瑞托的《九月四天》(Four Days in September, 1997) 被提名奧斯卡最佳外語片，而《中央車站》(Central Station, 1998) 則奪下柏林金熊獎。

華特・沙里斯是拉丁美洲最活躍的電影人之一。他在一九九五年拍攝《別處的生活》(Foreign Land, 1995)，內容是女囚犯和老雕塑家因為互相寫信成為筆友。沙里斯震驚於進入二十一世紀前夕，還有人用紙質通信，如果信沒收到怎麼辦？這就是《中央車站》(1998) 創作靈感的源起。

中央車站指的是里約熱內盧的車站，裡面有位老太太平日幫文盲做代書，但是寫好的書信從不幫人投寄。有一天一個女人將小男孩遺在她處，她先將之賣給人口販子，後來不忍心把他搶回後陪他萬里尋親。他倆一路往巴西貧瘠的東北部出發，路上遇到朝聖者、牧師、算命先生、樂手和街頭小販。沙里斯

夾雜著真實的紀錄片，發揮他熱愛的道路電影本領，經營老女人和小男孩之間的情感，真摯感人，獲金熊獎使他名揚天下。

之後他經常幫別人監製電影，如梅瑞爾斯（Fernando Meirelles）的《無法無天》（2002）、查比羅（Pablo Tapero）的《土生土長》（Nacido y criado, 2006）、《母獅的牢籠》（Lion's Den, 2008）。由於他對公路電影的興趣，他後來又拍了《革命前夕的摩托車日記》（2004），並由大導演科波拉監製他拍《浪蕩世代》（On the Road, 2012）該片根據垮掉世代的領導者傑克‧凱魯亞克（Jack Kerouac）的名著改編。

《中央車站》的道路電影記錄了巴西的現實，也強調人文氣質，獲柏林電影節金熊獎。
(*Central Station*, 1998)

再見巴西（*Bye, Bye, Brazil*, 1980）
巴西電影的文藝復興

我們該向不再存在的巴西說再見。

謹以此片獻給二十一世紀的巴西人。

——卡洛斯・狄葉格斯

我初訪三峽舊街時感觸很深。短短窄窄的一條街上，新與舊、東方與西方和平自然地並列著。一邊是灰蝕斑駁，有兩三百年歷史的小鎮建築，一邊卻也自顧自地有了貓王的海報，美國花美男搖滾歌星 Peter Frampton 的唱片封面，以及電視洗衣機這些看起來與周遭環境十分矛盾的現代化文明產品。像三峽這種小鎮，世界應尚有許多。在這些小鎮乃至國家裡，時間的步伐是重疊的。一腳好像還在前幾世紀裡拖拖拉拉，另一腳卻絲毫不容情地跨進了二十世紀。《再見巴西》這部電影之所以可貴，即因其本質是在探討這種國家文化腳步不一的現象。探討的手法既不是慷慨激昂的辯證，也沒有自哀自憐的濫情，所以一出就受到世界影評的讚賞。

這部去年在坎城及紐約影展出盡風頭的巴西電影，藉著一個雜耍劇團的巡迴旅途，反映出巴西這個國家的轉換及現代化的過程。反映的工具是一部裝飾得七彩俗麗的劇團卡車，車上的藝人從最落後的巴西東北小鎮出發，順著橫貫亞馬遜公路表演，穿過村鎮平野叢林，最後到達五光十色的大城巴西里亞。

新浪潮出身的老牌導演卡洛斯‧狄葉格斯（Carlos Diegues）透過這些藝人的「拉丁式奧德賽旅程」，不但重新勾繪了一個巴西鳥瞰圖，也為巴西電影立下了新的里程碑。

劇團主持人是自封為「魔術王千里眼」的吉普賽人。吉普賽人善耍各種伎倆，行為粗鄙，個性拓弛不羈。他的最好搭檔是專跳肉感艷舞、裝扮俚俗的女子莎樂美。這兩人帶著號稱「大力王」的啞巴司機，四處流浪演出，招攬蠱惑民智未開的村民。吉普賽不入流的魔術障眼法，莎樂美格調不高的南美艷舞，常使得單純接近愚昧，又缺乏娛樂的小鎮村民看得目眩神馳。整個劇團代表的就是巴西原始自由的拉丁文化。

電影開始於小鎮熙攘的市場。鎮北緩緩開進的劇團卡車，用擴音機以喧賓奪主的姿態，打破了小鎮的秩序。吉普賽當晚表演即向居民宣稱：「巴西也像世界其他文明國家一樣會下雪。」然後表演的帳幕裡撒下滿天白飄飄的椰子粉。在平‧克勞斯貝的《白色聖誕》歌聲中，電影觀眾偕同鎮民都感染到劇團的魅力。吉普賽的宣言也極富文化涵意：巴西也像其他文明國家有雪（文明），只是他們的雪是自製的椰子雪。《再見巴西》這種帶著拉丁魔幻寫實式的描繪，既是文化的自省，也是狄葉格斯在挖掘自己民族文化的根。

小鎮的手風琴藝人奇哥也在劇團中看到了他嚮往的生活。他不願困在家鄉一隅，帶著懷孕妻子，他苦苦哀求，硬擠到劇團那種海闊天空的流浪生涯中。吉普賽、莎樂美及奇哥均是懷抱浪漫思想的藝人，他們的白雪幻象是短暫的，因為文明就是劇團存在的敵人。

劇團唯有在奇哥家鄉那種小鎮才有吸引力，因為小鎮尚未接受物質文明洗禮，與劇團的本質是圓融相合的。但是吉普賽豪氣千雲地要將目的地定為巴西里亞。對他們而言，巴西里亞就是「黃金國」，代表富有逸樂。這段從貧瘠地到黃金國，從原始質樸的南邊到物質文明的北邊路中，他們卻受到越來越多的

文明壓力。在一個小鎮裡，他們首次遭人冷落。小鎮的廣場上，全鎮居民看歌仔戲般聚在一架小電視前，全神貫注於都市來的狄斯可表演，沒有人要理會吉普賽。這只是一個開端，吉普賽劇團自此與「魚骨頭」（屋頂的電視天線）成了死對頭。他們不知道，越接近巴西里亞，魚骨頭越多，生存空間越少，現代科技和都會文化會將他們擠壓到沒有競爭能力，乃至到了大都會巴西里亞，就是他們夢想的破滅，舊式雜耍綜藝終究是要被夜總會霓虹燈及電視等取代的。導演以苦澀、喜劇摻雜的旅行日誌來觀察一個行業的沒落。由舊雜耍劇團的逐漸被淘汰，反映出新舊文化的交替，以及開發國家中普遍被西方物質文明淹沒的困擾。

但是在困擾中，狄葉格斯還是樂觀的，這點可由角色塑造看出。吉普賽及莎樂美看似粗俗，又有奇異的性愛觀點，性格卻善良成熟。西方文明的道德和觀念，不足以評判拉丁的行為與風俗。但是傳統劇團終究贏不了電視，吉普賽又賭輸了卡車後，莎樂美泰然地做流鶯養活大家。劇團末了終於拆夥，迷戀莎樂美的奇哥成了現代文明（夜總會、電視）的一員，吉普賽與莎樂美卻固執地要繼續從事雜耍，開著一部更炫目粗俗的卡車，繼續向那片無垠無際的巴西大地開去。狄葉格斯基本上對巴西文化深具信心，狄斯可文化有它存在的地盤，但是舊文化也不會被抹煞，所以，他不要像一個嘮叨落伍的知識分子去「緬懷逝去的文化」，因為新的巴西文化是多樣性的，新舊並存的。

狄葉格斯雖然以笑謔的眼光觀察西方物質在巴西造成的怪現象（狄斯可音樂、霓虹燈），卻沒有排斥這些現象。反而，他以自然的態度接納這些現象，奇哥投入了都市生活，連與現代化似乎背道而馳的吉普賽和莎樂美，最後也為自己點綴了無數閃亮的小霓虹燈。追根究柢，狄葉格斯是以一種藝術家的悲憫胸懷觀察事物。《再見巴西》的主角，表面上似玩世不恭，背地裡卻對劇團及表演生涯有如火如荼的熱愛。他們並不因時代不適而咀嚼哀怨自己的痛苦，反而以一種入世的了然去超脫現實的困境，尤其是吉普賽

及莎樂美，兩人不但有一份成熟的默契，而且服膺天性，浪漫奔放地追求他們喜愛的生活。

由於狄葉格斯並不特別賣弄技巧，《再見巴西》全片藝術性及娛樂性交融圓渾，不見斧鑿痕跡。這位六〇年代「巴西新浪潮」培養出的巨匠，以他影評的敏銳、記者的觀察，以及詩人的摯情，將《再見巴西》拍成這樣一部令人欣喜的電影。其渾然天成的影像表達及誠摯幽默的探討問題，應可視為巴西一九七〇年代電影文藝復興的代表作。舊金山一位女影評說，看完《再見巴西》走在街上，「整個人輕飄飄地一直想舞起來」。這不僅是該片本身電影映像的趣味豐富，也不僅是畫面展現了巴西多樣性景觀的迷人，恐怕更是電影後面傳達出的人文訊息及對巴西文化的信心。

巴西電影始自一九三〇年代，在一九五〇年代以前，拍了一些後台歌舞片，或嘉年華的歌唱電影，也用了很多喜劇劇場的因素。從一九五〇年代以後，受到美國，尤其義大利新寫實主義影響，講究紀錄片式的風格。五〇年代後期一批新導演冒現出來，宛如百花齊放，狄葉格斯、魯依‧奎拉、羅恰，他們的電影已經從單調的寫實風格誇張到現代主義，顯然受到法國電影的影響，能結合對政治的批判，和本土的民俗和境遇主題，找尋民族認同的聲音，在美學和理論上都有精進，這就是「新電影運動」（Cinema Novo）。

這一群人並沒有領袖，但個個充滿活力和野心，作品和文學相互輝映。

但是政局不穩定的環境，一九六四年巴西發生軍事政變，之後審查的政治壓力加大，政府鎮壓異己，新導演全上了黑名單，有的身陷囹圄，有的倉皇流亡。新電影受到打擊，一直到一九六〇年代末才紛紛回國，但面臨的是妥協和自我審查，沒有再恢復當年那股衝撞的新銳志氣。

《再見巴西》並不排斥西方物質在巴西造成的怪現象，反而以自然的態度接納了它。
(*Bye, Bye, Brazil*, 1980)

拉丁少年暴力：
《無法無天》(*City of God*, 2002)

費南多・梅瑞爾斯（Fernando Meirelles）與卡提亞・蘭德（Kátia Lund）合導的犯罪電影是部評論界交相讚揚的黑幫片。以里約熱內盧的貧民窟為背景，由在貧民窟成長的作家P・林斯的半自傳小說改編，共有三段故事，分別發生在一九六〇、一九七〇、一九八〇年代，片中充斥著貧窮、販毒、幫派火拼、槍戰、搶劫、背叛、強姦、復仇等各種暴力犯罪。可怕的是，犯罪的人多是少年與青年，而且多是由真正的貧民窟小孩出演，泰半都是即興表演，效果逼真得驚人，暴力場面更讓人不寒而慄。

故事背景緣於一九六〇年代政府遷移貧民窟住戶至里約西部近郊，這個新社區規劃的街道皆以聖經人物及城市命名。新城就叫作「上帝之城」。一九八〇年代這裡成為里約最危險的地方，它又名「山丘」（Morro），多建於危險的山坡，缺水缺電，連郵務、垃圾車和警察都不進去，像被上帝拋棄的絕境。由於本片刻畫在此區成長少年求生面臨的困境與掙扎，他們的犯罪死亡、坐牢各種宿命，使巴西政府不得不正視社會現實問題。新左翼總統魯拉曾公開表示：「這部電影改變了我的公共安全政策。」他用了七年推動多項福利政策，改善貧困家庭，二〇〇八年開始，貧民窟有派駐經過特別訓練的綏靖和平警察隊，使犯罪情況大量改善。

片中演員全由貧民窟的孩子報名海選，四百多個報名者中有兩百位參加三個月的表演課程（導演還回憶說其中五個是毒販）。全片透過一個貧困的黑人小孩做敘述者，他在一九六〇年代夢想著成為攝影

《無法無天》的道路電影記錄了巴西的現實，也強調人文氣質，獲柏林電影節金熊獎。
(*City of God*, 2002)

師，但是他捲入了周邊的犯罪事件。另一個小孩就想當作最危險的罪犯，將殺人當作家常便飯。電影始自三個髮小在搶劫旅館，之後分道揚鑣，其中兩人成長途中付出了生命代價。

時間一轉到了一九七○年代，其中兩個少年一個仍在邊緣掙扎，徘徊於可能的墮落和無奈中；另一個則雙手沾滿血腥，殺人無數，領導著一群小嘍囉，開始販賣毒品與大麻。

再到一九八○年代，一個真成了攝影師，另一個則成了惡名昭彰的毒販，引領著一群九歲到十四歲的手下。腥風血雨的戰爭就開始了。三個年代，暴力滋生更多，全片中，警察被拍成流氓，勾結黑幫運送軍火。梅瑞爾斯承襲巴西新浪潮電影的精神。但也接續了一九八○年代最著名的貧民窟街頭電影《街童日記》的現實主義，聚焦低下階層，並且大量用旁白、倒敘、前敘、快速剪接或突然定格等複雜手法，以令人瞠目結舌、身臨其境的暴力畫面，讓人們正視這彷彿被世人遺棄的地區。電影中的孩子都是十歲或十一歲，電影完結時，導演已讓

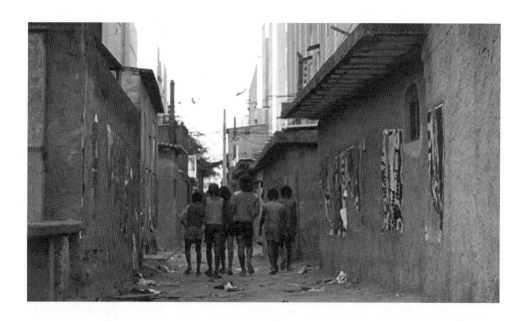

《無法無天》劇照。（*City of God*, 2002）

觀眾熟稔以及同情他們，即使他們已成了惡貫滿盈的毒梟，也都有一定歷史因素。導演顯現了少年失望、絕望、掙扎，也勾勒了他們的活力、幽默，雖然有些行為實在過於粗暴。對於梅瑞爾斯的美學手法，論者往往將之與昆汀‧塔倫蒂諾的《黑色追緝令》或史可塞西的《四海好兄弟》相比，稱其現代式的敘事，繽紛繚亂的畫面，都脫離了新寫實主義的範疇。

拍攝過程非常危險，演員在實景中都冒著生命危險，攝影組必須有警方戒護才得以拍完。之後不但影響政府出面完善福利政策，梅瑞爾斯等人也成立非營利的片廠和影視學校，讓此區的孩子們能繼續學習影視產業技能。這個學校的名字就叫「新電影」。後來有人拍紀錄片追蹤這些孩子的下落，有的進入國際影壇，有的仍在影視業工作，有的則回到毒品暴力，下場多是坐牢或死亡。就說當年《街童日記》的男主角，那個演皮索特的小孩，之後加入幫派，十九歲遭警方擊斃。

有些西方評論家以為此片是近數十年來最好的拉丁電影，它的確獲得多個電影節首獎，也在奧斯卡史前無例地獲得最佳導演、改編劇本、攝影及剪輯幾個獎項的提名，成為當代最著名的拉丁電影之一。

阿
根
廷

歷史與電影

得天獨厚的世界糧倉

南美洲得天獨厚的阿根廷，面積居世界第八大。草原肥沃，石油與礦產豐富。地貌多元，有安地斯山和高原，有深入內陸的拉普拉塔河與各種湖泊；東接大西洋，有與歐陸往來頻繁的老港口；四方與烏拉圭、巴拉圭、巴西、智利、玻利維亞接壤。它的氣候也很特別，因為與歐陸都是世界上最「狹長」的國家（總長三千五百公里），氣候也因緯度不同而差異大，北接沙漠幾乎是熱帶氣候，南接南極，冰天雪地。

總的來說，它佔盡地利優勢，曾是世界第七大經濟體，有「世界糧倉」、「世界肉庫」之稱，其牛肉與肉製品是出口大宗。

這樣一塊沃土，當然是殖民者眼中的肥肉。從一五一二年起西班牙開始殖民，大量西歐人士移居於此。後來到了十九世紀，經過數十年艱苦的戰爭，阿根廷宣布獨立。但是阿根廷一直是白人人口佔一半以上，其中以西班牙、法國、義大利和德國為大宗。移民多擠在首都布宜諾斯艾利斯，市容像歐洲城市，有南美巴黎之稱。

但是阿根廷獨立後，沒有長遠規劃，採取自由經濟，對於關稅也沒有完善政策，終於導致經濟滑坡，貧富差距拉大。激進的民粹主義趁機而起，貨幣貶值造成通貨膨脹，保護主義盛行，於是軍人發起政變，終結自由主義。

擺盪在政變與革命中

自一九三〇年代政變，到後來民粹主義又將之推翻，阿根廷自此擺盪在軍政府與激進民粹主義執政的政變與革命中。其中裴隆將軍名望最高，因為曾在義大利和德國受軍事教育，親見墨索里尼和希特勒的群眾魅力，所以也致力於群眾運動，強調國家主義，善用「無衫者」（即無產階級）群眾力量，建立了所謂的民粹「裴隆主義」，成為勞工的偶像。他增加工人工資與福利，發展民族經濟，將外資企業收歸國有。

用意雖好，卻間接導致利益集團的壯大，長期穩固地自鐵路電力、電信、能源等領取巨額收益。裴隆後來經濟政策失敗，眾叛親離，一九五五年遭推翻流亡海外，直到一九七三年才又重回阿根廷政壇。

裴隆上台下台，長期流亡國外，幾進幾出政壇。他那個演員出身、以美貌著稱的妻子艾薇塔，不但深得國內勞工與婦女擁戴，出國訪問時更在歐洲社會掀起旋風，成為裴隆的得力助手。她的盛譽引起軍方的疑懼乃至造成反彈，軍人集體堅拒她出任裴隆的副總統。艾薇塔三十三歲英年因癌症早逝，後來美國百老匯推出音樂劇主題曲《艾薇塔：別為我哭泣，阿根廷》（Evita: Don't Cry for me, Argentina）竟名聲進一步遠播全世界，成為阿根廷政壇的神話。

裴隆一九七三年回國與第三任妻子伊莎貝爾搭檔贏得大選執政，這位續弦妻子在他去世後續任總統，很快又被政變推翻而開始流亡。中南美洲政變頻繁的現象，讓人看得眼花繚亂。

一九七四到一九八三年，加爾鐵里將軍領導的軍政府以獨裁高壓對付異議分子，被稱為「骯髒戰爭」時期，期間大量人口失蹤，被刑求、綁架、暗殺，整個國家充滿肅殺之氣。中間的中產階級與知識分子苦不堪言，有的流亡，有的自暴自棄，有的大學生甚至組織游擊隊，變身為無政府主義者，用武力進行綁架、搶劫等犯罪行為。這個國家終於崩潰，從富庶自由變成赤貧專制。直到一九八四年軍政府下台，

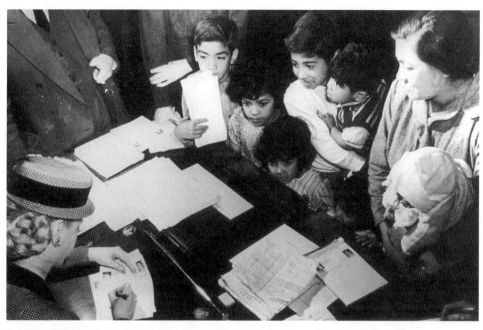

艾薇塔深得國內勞工與婦女擁戴，在歐洲社會也頗享盛譽，成為裴隆的得力助手。

阿方辛當選第一任總統，阿根廷的政治才稍微穩定。然而長期的外耗及各種經濟問題，使阿根廷社會無法穩定，最終工人四處罷工，工資上漲，運輸緩慢，肉價飛漲，牧民怠工。不管軍政府還是民粹政府為了選票，誰也不敢得罪勞工。

一個坐擁資源的國家卻因為政治紊亂，經濟長期不振，貨幣貶值，加上與英國爭奪福克蘭島戰敗，弄得國力羸弱，民不聊生。

我曾在二十一世紀初赴阿根廷電影節任評審。住在旅館中，還沒有搞清這個國家的狀況，有一天忽然聽到外面街道敲敲打打，鑼鼓喧天。喜好熱鬧的我飛也似地下樓，發現是大遊行，人潮綿延數里。隊伍裡的老百姓手裡拿著家裡的鍋碗瓢盆當樂器，一路敲打，大聲抗議政府的經濟無能。我東打聽西請教，跟著隊伍走，終於找到幾個會英語的抗議者，向他們請教遊行的性質和目的。他們都破口大罵國際貨幣基金會（IMF），認定他們是讓阿根廷全國千瘡百孔的魔鬼。十幾年過去了，民眾的憤怒和激動表情，震耳欲聾的

聲音，仍舊歷歷在耳在目。

阿根廷電影

阿根廷在一九〇巴年已經有自製電影，到一九三三年諸影片公司成立，拍了第一部有聲片《探戈》(Tango!, 1933)，奠定了以民族特色的探戈影片外銷全拉丁美洲的現象，也培育了眾多大明星。許多電影或多或少都安排了探戈舞或音樂，也反映了裴隆時代的經濟政策，是「裴隆主義」的宣傳片。這段時間電影產量增多，樣式也豐富，其中以索菲奇導演（Mario Soffici）最為著名，他是演員出身，經常自導自演，《北風》(North Wind, 1937)、《羅紹拉在十點鐘》(Rosaura at 10 O'clock, 1958)、《一百十一公里》(Kilómetro 111, 1938)、《無名英雄》(Héroes sin fama, 1940)，以及《灰色平民區》(Barrio Gris, 1954) 都以揭露社會問題聞名，成為這時期的代表性導演。

二戰期間，阿根廷政府親納粹招致美國經濟報復，停止供應底片，乃至電影業受到打擊。裴隆執政期間，控制意識形態，致影人流亡移居國外。一直到一九五〇年代中，裴隆下台，流亡者回國，電影界才恢復繁榮。多種電影社團、組織紛紛成立，也出了一批反映現實的電影。到了一九五〇年代末受到法國電影新浪潮影響，阿根廷出現新浪潮，其中尤以托雷—尼爾森（Leopoldo Torre-Nilsson）最具國際聲譽，托雷來自影壇世家，父親是導演，叔叔是攝影師，妻子是劇作家。他的作品批判政治，雖然一再受到政府審查的刁難，但一批作品如《天使之家》(The House of the Angel, 1957) 述說上流社會落魄的悲喜劇，以及《最後一幕》(La caída, 1959)、《一九〇〇年的一個美男子》(Un Guapo del 1900, 1960) 等仍享

艾薇塔是裴隆國際的宣傳利器，曾造成
歐洲的旋風，是阿根廷的正字標記。

二戰時裴隆親納粹導致美國經濟報復，
裴隆也曾在政變下台流亡。

譽國際，號稱爲阿根廷第一個國際性導演。一九七三年他的《七個瘋子》（The Seven Madman）獲得柏林電影節銀熊獎。他的妻子奎多（Beatriz Guido）是小說家，也是金牌編劇，如《落入陷阱》（The Hand in the Trap, 1961）、《夏天的皮膚》（Summer Skin, 1961）均由自己的小說改編。另外，講述右翼革命運動的《偷聽者》（The Eavesdropper, 1964）更充滿對政治的直接批判。他的電影荒謬之處如布紐爾，主觀流動性的運鏡又像奧森·威爾斯和希區考克，絕對是風格家。托雷—尼爾森的成功，直接促成了阿根廷新浪潮之誕生。

第三電影宣言

電影需要穩定的社會和觀眾，阿根廷政治、經濟起起伏伏，自然電影業也時起時落，加上政變與思想控制的電影檢查制度息息相關，創作尺度時鬆時緊，電影界業者無所適從，大量人才出走。

一九五七年，裴隆總統統御期間，限制進口電影，直接促成本土電影的勃興，電影社林立，流亡電影人士也回來，造成所謂一九六○年代第一次的新浪潮。但是這個運動沒有撐太久，很快地電影生產就淪為性喜劇和軟性春宮的天下。

在這個期間，最為歷史焦點的是「第三電影」運動。它主要是帶有強烈政治性的紀錄片運動，又稱為解放電影。其內容之暴烈，意識形態之激進，導致作品送遭禁映，不能在產業上蔚為風氣。但其姿態和想法，卻對中南美洲的電影人影響深遠。主導者費南度‧索拉納斯 (Fernando Solanas)，與在西班牙出生的奧太維‧赫丁諾 (Octavio Getino) 同屬於當年解放電影小組，他們認為電影的使命在參加人民的解放戰鬥，兩人共同撰寫了「第三電影宣言」(Towards a Third Cinema Manifesto)：反對好萊塢商業創作（第一電影），或歐洲作者式的藝術創作（第二電影），他們提出走第三條路「第三電影」的概念，強調戰鬥意識，與觀眾互動，稱為「以鏡頭為槍的文化游擊隊」。

索拉納斯是拍短片和紀錄片的，來自知識分子與藝術家的家庭。赫丁諾是長期和他合作的小說家，來自西班牙的移民家庭。兩人的思想都屬於歐化的文化左派，與政治契合，作品被稱為民族主義色彩濃厚的「新裴隆主義」電影。他們崇拜裴隆，本著以勞工為歷史進步動力的民族主義，做為新裴隆主義的思想主軸。思想架構建立以後，他們也很快成立解放電影小組 (Grupe Cineliberacion)，將理論訴諸行動。

一九六八年，索拉納斯和赫丁諾將第三電影宣言付諸實踐，合導論文式作品《燃燒的時刻》(The

Hour of the Furnace）。這部長達四小時又二十分的紀錄片，彷彿是揭發拉丁美洲新殖民主義剝削本質的宣言，也辯證地記述了阿根廷的歷史和政治，是「第三電影」的典範。

除了索拉納斯的非主流電影以外，阿根廷電影在一九七五到一九八○年間受到政府嚴厲的打擊。電影審查嚴屬，許多電影人再度走向流亡之途（還有三個導演被殺，取消審查制度，軍方也不避諱行凶）。這個情形直到一九八○年代才改善。一九八三年，阿方辛當選總統，取消官方機構輔導電影，電影民主時代終於來臨。許多作品熱衷於追憶前政府對老百姓的迫害和刑求，揭發無數箝制文藝，侵犯人民民權的罪行。其中最富盛名的是一九八五年的《官方說法》（路易斯·潘恩佐 Luis Puenzo 導演），痛陳政治迫害的悲劇，得到了奧斯卡最佳外國電影的肯定。

阿根廷新新電影

獨裁時代過去以後，電影尺度鬆動，出了一些作品，其中奧里維拉（Héctor Olivera）拍了幾部檢討「骯髒戰爭」的電影，如《可笑的小骯髒戰爭》（*Funny Little Dirty War*, 1983），以及真實事件改編的《鉛筆之夜》（*Night of the Pencils*, 1986）。

新政府取消審查制度，成立電影局，在大學建電影科系，訂定新的電影法，成立國家電影藝術影音機構，同時大力扶持短片，種種措施都朝培養新創作力量方向前進。事實證明，政府這些措施都是對的，一九九○及二○○○年以後阿根廷出現新新浪潮，受到世界矚目，其中有出自大學系者，如阿隆索（Lisandro Alonso）、查比羅（Pablo Trapero）、皮內羅（Matías Piñeiro）、史格納羅

（Bruno Stagnaro），或在短片輔導計畫中相識互相幫助而崛起的，如布爾曼（Daniel Burman）、馬泰（Lucrecia Martel）、烏拉圭裔的卡泰諾（Israel Adrian Caetano）。新阿根廷這一批創作力出現得生猛，情感豐富，理性感性兼備，結合寫實手法，出入驚悚和喜劇類型，看來帶勁，娛樂性十足。在世界影壇成為繼巴西、墨西哥新浪潮之後，最光芒萬丈的新勢力。新起的創作不論本著商業或寫實手法，都捕捉也反映了阿根廷政治、社會與經濟的現實，雖然其美學千姿萬態並不一致，更不像以往新浪潮擁護同一種（強烈政治立場）的創作思維，但仍舊以規模和創意成為一股潮流。

其中阿隆索喜歡拍大自然，作品遠離城市的背景，農場、森林、港口、雪山、沙漠，探索人與自然的關係，他的主角多是都會邊緣人（如返家發現老母尚在世的水手、或千里迢迢不放棄找尋女兒的父親），他們遠離文明，孤立疏離，代表作「孤獨人／遊子三部曲」：《自由無上限／世界盡頭，荒涼異境》（Freedom, 2001）、《再見伊甸園／逝者》（Los Muerto, 2004）、《奇幻世界》（Fantasma, 2006），還有《利物浦》（Liverpool, 2008）、《白象》（White Elephant, 2012）、《走出安樂鄉》（Jauja, 2014）成為阿根廷的獨樹一幟的創作。阿隆索喜歡用長鏡頭，極簡主義的手法，記述時間的緩慢流逝。荒涼的畫面上佈滿飄泊寂寥的筆觸，和心靈封塵的記憶與歷史，種種意境無法用文字述說，只能用電影語言才能捕捉。他也是一個完全的作者，自編自導自剪，有時還自任美術和製片。所有的作品都進入坎城電影節，二○一四年《走出安樂鄉》甚至加上魔幻寫實式的超時空夢境，獲「一種注目」單元最大獎和費比西獎，是藝術圈的寵兒。

查比羅手法集集寫實與驚悚於一身，精力與底氣適合鋪陳街頭現實。其有血有肉的生活現實，陽剛的氣氛，非職業的演員，特重外在與內心的衝擊，和對人性的剖析，被封為拉丁的「史可塞西」，名作《禿鷹》（The Vulture, 2010）、《綁架家族／大犯罪家》（The Clan, 1983）、《母獅的牢籠》（Lion's Den,

2008）、《起重機人生》（Crane World, 1999）都令西方影評人激賞。《大犯罪家》取材自轟動阿根廷的綁架案件，追溯獨裁統治結束七年後，政府成立「國家失蹤人員真相調查委員會」，如何勾畫出一個家庭連續綁架勒贖的犯罪生活。特工出身冷酷的父親，帶著國家橄欖球隊隊員的兒子，利用當時失蹤人太多，一般人噤若寒蟬的情勢，大發犯罪財。雖是犯罪暴力電影，卻也巧妙地反應白色恐怖歷史。該片由西班牙的阿莫多瓦兄弟監製。

布爾曼有「布宜諾斯艾利斯的伍迪‧艾倫」之稱，拍攝《等待彌賽亞》（Waiting for the Messiah, 2000）、《失去的擁抱》（Lost Embrace, 2004）、《家庭法則》（Family Law, 2006），內容幽默而詼諧，帶有強烈的自傳性，被譽為「一九九八世代新阿根廷電影領頭羊」，他的首部電影《辛柯區開的菊花》（A Chrysanthemum Burst in Cinco Esquinas, 1998），被選為柏林電影節「世界大觀」的開幕片，一般咸認為是開啟了阿根廷新新電影潮流。布爾曼活力充沛，產量驚人。自己導演（二十四部），也擔任監製（二十四部）、編劇（十六部，包括十集或五十集的電視劇）。由於他是波蘭裔猶太人，作品中老喜歡表現住在布宜諾斯艾利斯的波裔猶太人的緊張神經質，對被譽為阿根廷的伍迪‧艾倫他有意見，他表示尊敬艾倫，但「他的主角住在兩百萬美金的房子，冰箱裡永遠堆滿了食物……」言下之意是他的角色與艾倫的角色有階級的不同。除了作品出色外，布爾曼最大的特點在於懂得財務運營和市場效應。他與太多導演跨國合作，游移自如，二〇一八年他被西班牙跨國多媒體傳播集團 Mediapro 網羅，成為他們的內容總監，主導四洲三十六國五十八個分處的影視生產，針對美國和全世界的西班牙語市場。有趣的是，該集團在布爾曼上任前兩個月才被中國的東方弘泰投資集團併購控股。

馬泰也是聲譽鵲起的女導演，被稱為最有才氣的新導演，作品富哲思，含蓄而魔幻。馬泰早期拍了許多短片和紀錄片，對階級、性別、種族等身分認同問題十分敏銳，以批判以及嘲諷的態度顯現女性與

階級，白人與原住民印地安人間的對比，她的鏡頭帶著神祕、魔幻、迷亂的色彩，反映阿根廷經濟困境的歷史，也探討個人內心的迷惘與混亂。她以注重聲音與肢體細節著名，作品感染力強，大受評論界推崇，其《沼澤》（La Cienega, 2001）、《聖女》（The Holy Girl, 2004）、《失憶薇若妮卡》（Headless Woman, 2008）、《薩馬的漫長等待》（Zama, 2017）都在電影節出盡風頭，乃至不久後世界三大電影節都邀請她擔任評委。

皮內羅最有文學劇場修養，擅於改編莎士比亞到阿根廷背景。他的創作方法與其他阿根廷導演完全不同。他不在乎戲劇性或悲劇色彩，反而帶著一種輕鬆自在的態度，將每部電影變成一群女子喋喋不休地討論、排練、表演某部莎士比亞戲劇的生活。最早的《薇奧拉》（Viola, 2012）說的是幾個人在排演《第十二夜》，《法蘭西絲公主》（The Princess of Francia, 2014）是排演《愛的徒勞》，《赫然米拉與海倫娜》（Hermia and Helena, 2016）是《仲夏夜之夢》，最新的《依莎貝拉》則是排演《Measure for Measure》。他的這種拍片方式使主角似乎不像是社會裡真正的人物，看起來沒有什麼工作，也和社會任何事沒什麼關係。他們只在乎讀書、音樂、劇團，態度帶著點法國導演侯麥，或者希維特的味道，瀟灑、自由、沒頭沒尾。而且每個角色在不同電影中穿插。彷彿是一整體。他這種創作法自成一格，也贏得不少掌聲。

當然，許多人會拍布宜諾斯艾利斯的故事，到底阿根廷三分之一人口密集於此。在卡泰諾與史塔納羅合導的《披薩，啤酒與香菸》（Pizza, Birre, Faso, 1998）的電影中，首都是粗礪、暴力、司法不彰之處，故事也特別多。這個故事就是根據真實的搶劫事件而來，原是為電視拍的十六釐米電影，但是其真實如紀錄片般的街頭浪蕩少年，萎靡不振的生活，令人強烈想起布紐爾的《被遺忘的人們》，一樣的殘酷，一樣的沒有憐憫，甚至還一樣有搶劫路邊殘障（無腿吉他歌手）的殘忍惡行。兩位導

演說，他們不想再拍批評政治專制的歷史，「那是上一代的事，我們只想拍日常生活，不要有政治宣言」。

他們要拍的是真實的布宜諾斯艾利斯，白天正兒八經，像一般大都會，晚上牛鬼蛇神統統跑出來，打家劫舍，打鬧滋事。這種半紀錄片的做法對一整代阿根廷電影人有影響，據此而言，《披薩》一片有開創性。

而卡泰諾之後繼續拍了《玻利維亞》（Bolivia, 2001），也是敘述玻利維亞的非法勞工潛入阿根廷來打工，為了養活家鄉的妻子和三個孩子，被老闆剝削，經歷了阿根廷人對玻利維亞和巴拉圭人的種族歧視。

坎潘納拉則以《謎樣的雙眼》獲奧斯卡最佳外語片獎。此片以一個法院書記退休後，回首藉要寫一本與當年姦殺冤案有關的小說，因此要重新追查凶手。結合了懸疑、司法批判、和愛情，精彩而富娛樂性，將當年的司法不公，被害人丈夫的扭曲心理，自己愛情的遺憾，交錯成政治司法懸戲，在阿根廷大為賣座。導演在美國紐約大學拿到電影學位，又繼續換校攻讀政治博士，之後還拿到西班牙國籍。

阿根廷這批新作品還有許多，創作者方向不一，也不再執迷於政治。他們大都擔任導演，也擅長做監製、編劇、甚至演員。他們拍電影，也不拒絕拍電視，在不同的國家拍片也沒有太大的障礙。他們也許容易被好萊塢挖角而進入世界體系，但是他們仍舊會在美阿兩地穿梭，總之，阿根廷影視能見度越來越高，而且，數據顯示，除美國外，阿根廷電視劇是最受世界觀眾歡迎的。數部電影獲奧斯卡最佳外語片獎，如《觀鳥世界》、《居家女傭》、《旋轉家族》（Familia Rodante, 2004）都是新新電影的佳作，光這個數量就讓人不敢小覷。

阿方辛時代許多作品追憶過去官方對老百姓的迫害和刑求，《官方說法》痛陳這段悲劇，獲得
奧斯卡最佳外語片。（*The Official Story*, 1985）

第三電影宣言到實踐：
《燃燒的時刻》（The Hour of the Furnace, 1968）

一九六八年，索拉納斯和赫丁諾將他們的第三電影宣言付諸實踐，合導論文式《燃燒的時刻》（The Hour of the Furnace）。這部長達四小時又二十分的紀錄片，彷彿是揭發拉丁美洲新殖民主義剝削本質的宣言，敦促觀眾對政治和傳播模式做新的思考，是一種用前衛方式做政治意識鼓吹的新形態電影，充分利用聲音、影像的並列對位，用剪接做各種對比，插入文字、靜照、劇情片片段、表演的戲劇性段落、廣告、旁白和各種音效，豐富而多義。全片概念來自格瓦拉一九六七年「告三大洲（拉非亞）同胞書」中的引句，是格瓦拉引述古巴詩人荷西・馬蒂的詩句：

「投薪爐中，光明可待。」（Es la hora de los hornos y no se ha ver mas que la luz.）

「燃起爐火，等待光明。所以行動就是丟薪燃火，之後才會有光明。」

此片共分三段。各有主題，也因此會分段拆開放映。第一段拍的是對新殖民主義和暴力做的思考，強調阿根廷與拉丁美洲民族主義的實質，針對的是中產階級、都會知識分子和國際電影節的觀眾。其中最驚人的片段即是屠宰場中插入外國廣告，展現倚賴外國式的文化和經濟會造成摧毀生命的體系。結尾獻給格瓦拉和其他「為拉丁美洲解放奮鬥的義士們」，此處一反全片繽紛快速的剪接方式，用格瓦拉死亡後的面容照片在銀幕上整整三分鐘，配上畫外的鼓聲。第二段號召解放行動，高舉新裴隆主義，針對的是國內外工會和左翼群眾的觀眾。第三段則是思考暴力與解放的意義與必要性，召喚

觀眾做民族革命的主人翁。

評論稱此電影彷彿集裴隆、卡斯楚、格瓦拉言論的「革命語錄」手冊，號召大眾不要再客觀地接受虛假的歷史。由於電影長度與內容的針對性，三段電影也太長，每次放映未必放完全三段，在國際電影節通常只放第一段九十分鐘，目標是都會知識分子和中產階級，第二段會在國內外工會放映，對象是左翼群眾；而大聲疾呼要觀眾起而行的第三段僅偶爾在阿根廷國內放映。二、三段也會有暫停部分建議觀眾討論。

態度如此明確激進，要觀眾做政治思考，不要覺得銀幕上的事物事不關己，要行動要鬥爭。即使一九六〇年代，整個拉丁美洲都在批判社會，地下電影也蔚為風氣，西歐仍舊對此片顯現的激進態度有所畏懼。有一年坎城電影節放映該片，阿根廷外交部出面要求下架。不過在少數能放此片的電影節（如義大利的貝沙洛），該片仍可能因為義大利有不少毛派分子，對共產黨和毛澤東無限嚮往。

索拉納斯當然是令阿根廷專制政府頭疼的人物。一九六〇年代他大肆批評總統曼能（Carlos Menem），曾在一九七三年流亡巴黎，在那裡拍了《加德爾的放逐》（Tango si el exito de Gardel），之後在一九八三年返國。他致力把舞台劇、詩歌、舞劇，以及政治、情感混合交錯，拍攝《探戈》（Tangos, 1985）、《南方》（Sur, 1987）、《旅程》（El Viaje），構築他充滿荒誕與魔幻現實的映像風格。一系列作品在坎城、柏林、威尼斯電影節受到高度評價，一般而言，總能獲得評審團大獎，以及多個電影節的終身成就獎。

索拉納斯的戰鬥心態與對本土之情感，不出意外地也讓他步入了政壇，他數度當選國會議員，並一度競選總統。他也曾遭到綁架以及暗殺，大腿連中六槍，雖然僥倖未致命，但跟他合作的一個演員卻被刺死。

《燃燒的時刻》是第三電影宣言付諸實踐的論文式電影，揭發拉丁美洲新殖民主義的剝削本質，更認定電影使命在參加人民的解放戰鬥。（*The Hour of the Furnace*, 1968）

二十一世紀他仍在努力拍地球環保以及轉基因農業技術問題的紀錄片。看來電影是他改造社會觀念的工具，也是他奔赴理想的武器。二〇二〇年十一月，他卻不幸感染新冠肺炎而去世。

索拉納斯後來的電影未必全是第三電影的路數，有時甚至傾向歐式作者電影。但是他當年的第三電影宣言，對發展中國家的創造者有巨大的精神鼓舞和影響。

《燃燒的時刻》敦促觀眾對政治和傳播模式做新的思考，是一種用前衛方式做政治意識鼓吹的新形態電影。（*The Hour of the Furnace*, 1968）

國際團隊演繹阿根廷文學：
《蜘蛛女之吻》（*Kiss of the Spider Woman, 1985*）

他倆彼此間不信任逐漸消失後，

你會發現，他們有更多的禁錮，也有更多的自由，因為他們有人性。

——演員威廉・赫特的訪問

《蜘蛛女之吻》始於一個陰暗的牢房。主角莫林納以依戀及崇拜的聲調，追述浪漫老電影的女主角。

幾分鐘後，我們才看到莫林納的面目——是個大塊頭的同性戀者。他的矯揉裝束及誇張耽溺，正是掩飾內在的卑微脆弱。據說，他自己的悲劇在於他有個女性靈魂，卻「不幸囚禁在這個像足球員的身軀中」。他的遁世求樂馬上被獄友華冷亭嗤之以鼻。華冷亭是個熱血政治犯，滿腦革命思想，憎惡安逸。他的身上盡是酷刑疤痕，然而他永遠以宗教精神來服膺理想。

這樣兩個極端的人同住，自然格格不入。阿根廷名小說家曼奴艾・普依格（Manuel Puig），以豐富的想像力譜出這樣的情況。一個剛屬、一個柔靡，同陷於縲紲之中，兩人由敵視、溝通，到互相尊重，充分輻射出人的尊嚴與勇氣、絕望與悲哀。他們的生活形態與堅持都不爲社會接受，甚至受到體制壓迫，由是，他們不僅身在囹圄，心靈更自囚於自己扮演的社會角色中，以殘存的尊嚴，對抗充滿敵意的社會。

莫林納表面遊戲三昧，內心卻執著於尋找「真正的男人」。華冷亭表面扮演勇往直前的殉道者，潛意識中

卻依戀上等社會的女友，並徬徨於自己的虛僞。普依格的眞誠，使我們免於僵硬的哲學辯證。我們看到的，是兩個活生生的人物，由寬容、諒解，而致生勇氣。

阿根廷移民眼中的巴西街頭現實

電影表面命題嚴肅，本質卻異常浪漫，主要是因爲導演海克特‧巴班柯原創性處理。這位以巴西貧民窟之棄兒成長電影《街童日記》（Pixote）轟動國際影壇的巴西新銳，以無比毅力拍攝第一部英語片，不但在坎城光芒四射，而且票房佳績頻傳。所以廣受重視與歡迎，原因是其處理毫不沉緩。結構貫串融合了倒敘、戲中戲、現實及幻想各形式，使電影不困於牢房主戲，視界開闊，卷紓自由。巴班柯街頭寫實的犀利，與普格超現實的浪漫色彩，在此做了最佳調和。

巴班柯出生於阿根廷，父親是烏克蘭猶太與印地安人的混血，母親是波蘭裔猶太人，他曾形容自己的童年時在阿根廷是「在一個納粹式國家的胖猶太小孩」，因爲阿根廷二戰後接受許多納粹流亡軍官著名。他後來選擇流亡巴西，但是終其一生，總覺得自己是局外人，曾感慨地說：「阿根廷人說我是巴西人，巴西人認爲我是阿根廷人」。其實作爲局外人的身分，使他旁觀的視野，能客觀地思考邊緣人的處境。《蜘蛛女之吻》倡言不同背景與思維的人，應對他人多體諒與寬容。他二〇〇三年再度以《監獄淌血》（Carandiru）討論監獄人權問題。背景是拉丁美洲最大的巴西國家監獄，一九九二年曾發生暴動和屠殺，死了一百一十一個獄友，其中一百零二位是被警察所殺。巴班柯用巴西新電影的寫實手法，在實景，用眞的獄友拍攝，眞實血腥暴烈的程度令人驚駭：擁擠的牢房（八千人擠在這只能容兩千人的監獄），謀殺

一個革命分子，一個同性戀，兩個天南地北絕不相同的人同住一間牢房，終能互相影響，互相換身分般體諒。（*Kiss of the Spider Woman*, 1985）

吸毒和各種犯罪橫行，管理鬆散又不人道，跨性別的事件幾乎是《蜘蛛女之吻》的放大版。電影結尾雖然終於看到監獄拆除，但是事實上這種不人道現象在巴西仍然存在。

《蜘蛛女之吻》最出色的，是平行推展的戲中戲。這是莫林納打發時間追述給華冷亭聽的老電影內容。普依格的作品一向受好萊塢影響很大，巴班柯用黑白上色的好萊塢電影公式，將四十年代的納粹宣傳電影營造得十分突兀。戲中戲的意識形態成為兩獄友爭執的重點：莫林納熱情地膜拜電影女神，華冷亭憎恨個中的種族偏見。兩人初不見容於對方，然而末了都能受對方道德信念的影響。莫林納在惶悚怯懦中，確立了做人的尊嚴；華冷亭也打開心靈與情感，不做政治口號的機器人。

兩人後來發生了感情和性關係，互相影響，像交換了身分，彼此用另一個角度看事情。完全沒有政治思想的莫林納顧意為華冷亭去送政治情報，為此還送了性命。普依格號稱

拉美「後爆炸」魔幻寫實的作家代表，這一批人不認同菁英和中產階級，喜歡描述底層人物，普依格擅長用口語化的對話、內心獨白、書信、日記，通俗而碎片式地統合起來，雖然看似通俗劇的不嚴肅，內裡卻是一個個受挫孤獨的心靈。據王家衛多次表示，自己的作品受他影響最多，《布宜諾斯艾利斯事件》、《傷心探戈》可能都是他選擇赴阿根廷拍《春光乍洩》的原因。

電影戲中戲除了批判獨裁專制與激進理想的矛盾心靈外，其背叛、欺嚇、墮落等主題，亦與電影現實有相當關係與張力。女主角的命運更預示了莫林納的悲劇（他永遠與電影女主角認同）。巴班柯仔細經營，諸如海報、造型、語言、意象，在在成為完整而緊密的影像及喻意符號系統，前後緊緊相扣，嚴肅中充滿幽默與生命力。

本片雖在巴西拍攝，但主要參與者多是美國人。名編劇李昂納‧許瑞德（《藍領階級》、《豹人》、《三島》）展現了導演與原著對好萊塢電影共同的執迷及憶舊經驗；演員拉武‧朱里（Raul Julia）以百老匯的沉穩刻畫出政治激進分子的內心煎熬。但是，最出色的卻是威廉‧赫特（William Hurt：《乾柴烈火》、《目擊者》、《替換狀態》、《大寒》），他那驚人弧度大的表演方法，將莫林納的轉變，豐厚得有血有肉。這等功力影壇少見。赫特的表現，足以讓《蜘蛛女之吻》在影史上留名不朽，他也成功地獲得奧斯卡最佳男演員大獎。巴班柯得到奧斯卡最佳導演提名，也是拉丁導演史上第一回。此片同時獲得奧斯卡最佳影片、最佳編劇提名，讓拉丁電影揚威世界。

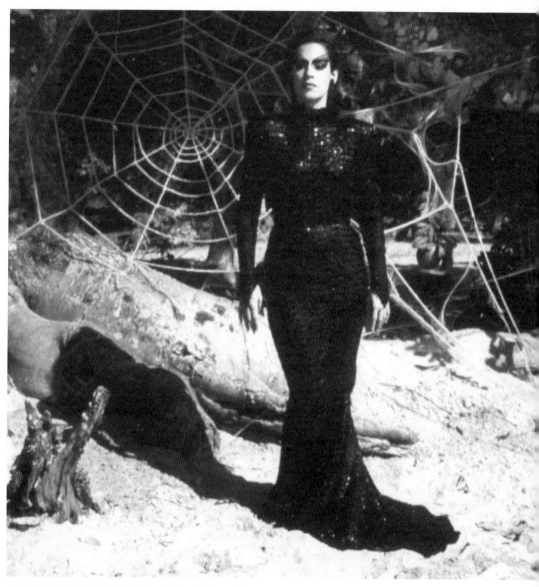

巴班柯仔細經營，諸如海報、造型、語言、意象，在在成為完整而緊密的影像
及喻意符號系統，前後緊緊相扣，嚴肅中充滿幽默與生命力。
(*Kiss of the Spider Woman*, 1985)

墨西哥

歷史與電影

由地緣政治上看，墨西哥與美加同屬北美洲，但現今被除外，為中美洲一員。北與美國接壤，南與西側環太平洋，東南有貝里斯、瓜地馬拉和加勒比海，人口超過一億兩千八百萬，是西班牙語系第一大國，拉丁美洲第二大國。

哥倫布未到墨西哥前，它已開發出瑪雅、阿茲特克、托爾特克等古文明。一五二一年被西班牙征服，阿茲特克文化被摧毀，使阿茲特克人被殖民達三百年。一八二一年獨立稱為第一帝國。一八四六到一八四八年為德克薩斯州獨立問題與美國打仗，戰敗之後陸續被迫將北部超過二分之一土地割讓給美國（包括德州、加州、新墨西哥、內華達、亞歷桑那、猶他、懷俄明、科羅拉多州）。

十九世紀墨西哥戰亂不斷，一八六〇年法國佔領墨西哥，建立傀儡政權（第二帝國）。帝國後來被華雷斯（Benito Pablo Juárez García）這位民族英雄率兵起義將法國趕走。華雷斯任總統，執政期間，改善印地安人生活條件，提高民族意識，進行社會改革，在墨西哥起了一定的現代化作用。可惜幾次選舉政變，後繼任者迪亞茲（Porfirio Díaz）非常獨裁，經過三十五年（一八七六到一九一一年）才被武裝革命擊敗。

一九一〇年大革命推翻獨裁，建立現今的墨西哥合眾國。但是內戰仍延續十年，到一九二九年革命制度黨（簡稱 PRI）奪得政權，統治墨西哥，執政達七十一年之後，二戰墨西哥創造了經濟奇蹟，直到二〇〇〇年才被反對黨擊敗，政權和平轉移。二〇一二年革命制度黨再度贏回政權，總統潘尼亞·涅托

（Enrique Peña Nieto）完成第二次政黨輪替。

墨西哥因為幅員遼闊，氣候多樣。地方有熱帶、亞熱帶、溫帶，北部是熱帶沙漠氣候，南部則有熱帶雨林，鄰近加勒比海的海灘還有著名的陽光與世界第二大的珊瑚礁。

墨西哥地居北美洲和南美洲交通必經之地，號稱「陸上橋樑」。其資源豐富，石油儲量高，銀礦居世界第一，農產也因土地富饒而豐足。但是境內貧富兩極化，人民生活困苦，尤其一九九五年與美簽署自由貿易協定後，物價飛騰，導致農民被迫選擇加入販毒產業鏈，因此犯罪集團急速組織化、現代化，暴力猖獗，司法不彰，竊盜，搶劫，槍戰，販賣人口盛行。治安成為重大社會問題。根據資料，二〇〇七到二〇一四年間，毒梟殺害了八十二名市長，六十四名政府官員，三九九名政治領袖。其間二〇一〇年是犯罪高峰，有十七名市長被殺，次年十九名記者遇害。

農村的經濟轉型，過往種植咖啡，曾幾何時，種植咖啡無法養家餬口，於是農民加入販毒組織當小跑腿，住城市貧民窟成了新謀生方式。全國貧困人口達40%，在毒品種植、加工、運輸、銷售產業鏈中都有他們的影子。

毒品成為墨西哥的經濟支柱型產業（年度一百九十到兩百九十億美元之貿易額，佔全國GDP的1%到2%之間）。美國是墨西哥的主要毒品消費市場，古柯鹼、海洛因、冰毒、大麻利潤都達百倍千倍。毒品市場由六大販毒集團控制，包括貝爾特蘭‧萊瓦集團、海灣集團、華雷斯集團、洛斯哲塔斯集團、錫那羅亞集團、阿雷拉諾集團。他們火力強大，又懂得用現代科技，成為治安寧靜的難題。

墨西哥前總統廸亞茲因此感嘆：「可憐的墨西哥，離上帝太遠，離美國太近。」

因為戰爭補位，造成黃金時代

墨西哥在電影發明之初已有放映紀錄，總統廸亞茲很早就發現電影的宣傳功能而予以運用。

一八九八年第一部劇情電影《唐璜》（Don Juan Tenorio），由托斯甘諾（Salvador Toscano Barragan）拍成，他在墨西哥革命期間還拍攝不少實際戰爭的片段，到一九五〇年由其女兒剪輯成片《一個墨西哥人的回憶》（Memories of a Mexican），是珍貴的歷史紀實。

一戰結束之後，美國影業開始復甦，看準拉丁語系的市場，於是許多墨西哥明星移民至好萊塢，專拍好萊塢出品的西班牙語電影，再行銷到墨西哥和整個拉丁美洲。

但是後來好萊塢發現來自各地的拉丁方言搞得對白生硬混淆，觀眾並不買帳。一九三〇年代，進入有聲電影時期，好萊塢乾脆直接在墨西哥拍攝電影，成本又低，速度又快，喜劇片、歌舞片、通俗劇，或者重新翻拍好萊塢的電影都頗受歡迎。

一九四〇年代，美國進入二次世界大戰狀態，無暇再管西班牙語電影的攝製與發行，歐洲也因為戰事吃緊，尤其阿根廷與西班牙都是親納粹分子，無力拍片與人爭奪拉丁美洲市場，這下空出一個位缺給墨西哥電影業，使墨西哥電影在拉丁美洲大受歡迎。

一九四三年，墨西哥已經年產七十部電影，並且出了許多大明星，諸如號稱「墨西哥卓別林」的康丁法拉斯（Cantinflas），在美墨兩邊電影界都吃香的多洛莉絲·戴爾·麗歐（Dolores del Río），美貌才華兼具的瑪麗亞·費麗克斯，露佩·費勒斯（Lupe Vélez），還有專門拍「Charro film」（墨式西部片）的荷黑·奈葛列特（Jorge Negrete）。

早期的先鋒導演應是德·富恩特斯（Fernando de Fuentes），這位曾在美受教育的大導演曾以《十三

號犯人》（Prisoners 13, 1933）、《門多沙老大》（Godfather Mendoza, 1935）和《跟著斗篷維拉去革命》（Let's go with Pancho Villa, 1935）三片並稱「革命三部曲」，內容誠實探討革命的背叛、腐敗等問題，贏得墨西哥約翰‧福特的封號。

他的作品攝影風格傑出，由墨西哥最偉大的黑白攝影師費格羅亞（Gabriel Figueroa）掌鏡。而他游移自如於戲劇、喜劇、恐怖片、家庭劇、歷史片到紀錄片之間，甚至發明了一種次類型「牧場喜劇」（Comedia Ranchera），其唱歌的牛仔源自美國金‧奧崔（Gene Autry）的歌唱牛仔片，此類型的代表作《到大牧場去》（Out on the Big Ranch, 1936），不但獲威尼斯電影節首獎，在墨西哥和洛杉磯轟動不已，並且受到當時總統卡登納斯（Lázaro Cárdenas）的褒揚。後來墨西哥電影都模仿此片的田園趣味，帶點歌唱幻想的逃避主義，也影響到拉丁美洲諸多電影。《到大牧場去》在墨西哥影史上非常重要，它不但建立了運用政府輔導資金，使財務及市場穩定的製作模式，也鞏固了明星制度和發行系統。這部電影使墨西哥影業自此進入制度化、產業化階段。它和後來模仿它的眾多輕歌唱喜劇一樣，縱然有點天真，有點大男人主義，卻將墨西哥電影推向前所未有的繁榮以及古典時代。

《到大牧場去》的歌唱牛仔帶動了墨西哥電影的歌唱幻想逃避主義，也帶動明星制度、發行制度，和政府輔導金的製作產業化模式。

德‧富恩特斯等於隻手將墨西哥產業提升到有效率、成熟、多元化的狀態，卻又保持本土風格。他身兼導演、製片、編劇，甚至剪接工作。《到大牧場去》有驚人的市場效應，但也因此墜入重複以及平庸的陷阱，他的作品之後表現平平。但他是墨西哥電影開創先鋒是無庸置疑的。

這期間出了另一位墨西哥重要的電影人，是身兼編劇、導演、演員的費南德斯（Emilio Fernán-dez）。此君一生拍了一百多部電影，在拉丁世界享有高知名度，在好萊塢也有地位。他的綽號叫「印地

奈葛列特專拍墨式西部片，在美墨電影界兩邊吃香。

費南德斯是墨西哥重要的電影人，身兼編劇、導演、演員，在拉丁世界享有高知名度，在好萊塢也有地位。

安」，因爲有印地安血統。他承繼父親對墨西哥的愛，是個愛土地、愛人民的十足愛國主義分子。

早期費南德斯曾參與革命，失敗被俘入獄又逃了出來。他逃到芝加哥和加州，在好萊塢也生活過。

他做過無數不同工作，甚至當過大明星范朋克（D. Fairbanks）的動作替身。

他在好萊塢時，正逢愛森斯坦到墨西哥工作。他後來看到了愛森斯坦拍的《墨西哥萬歲！》（Que Viva Mexico!, 1931）深受啓發，自此，革命美學，史詩般的場景，高蹈的愛國主義，都成爲他拍電影的主旨。一九四六年，他拍出《瑪麗亞·坎德拉里亞》（Maria Candelaria），這部電影也是費格羅亞大師攝影，將墨西哥水邊農家的美麗景色和農作物拍得詩意盎然，民間流傳的愛情悲劇，對印地安人的種族歧視，鄉間的愚昧與迷信，組成一闕抒情詩。光影的經營，層次的井然有緻，明顯看到愛森斯坦的影子，隨之在坎城電影節大放異彩，獲金棕櫚大獎。他和美國小說家史坦貝克合作的《珍珠》（La Perla）也得到威尼斯電影節的肯定。

他的作品獲獎無數，影像已成標準的墨西哥形象，美麗的大地，可愛的本土角色，寫實的筆觸，和

貫穿的民族思想。

一九五〇年代他的一成不變使觀眾產生審美疲勞，來自西班牙的布紐爾新電影取代了他的霸主地位，他的影響力漸漸消磨。後來回到演員的本行，繼續在美國導演如休士頓（John Huston）和畢京柏（Sam Peckinpah）的影片，如《日落黃沙》（The Wild Branch）中扮演要角。

外來者的影響

對墨西哥電影影響最深的兩個外來力量，一是蘇聯蒙太奇大師愛森斯坦，另一是西班牙超現實主義大導演布紐爾。

愛森斯坦一九二八年離開蘇聯赴好萊塢拍片，卻遭到片廠的冷落。後來受美國記者約翰·李德（John Reed）報導蘇聯和墨西哥革命的啟發，加上小說家辛克萊的夫人贊助他，乃奔赴墨西哥拍片。愛森斯坦一下子就愛上了墨西哥，他在那裡拍了大約四十小時的底片素材，拍攝地點分布各處，也想將影片獻給墨西哥藝術家們。這批素材後來被辛克萊夫人要求寄回美國剪輯，美國海關卻不讓他入境，加上他又受到史達林的關切，只好打道回府（回蘇聯後遭史達林迫害，一九四八年早逝，這是另一回事了！）。剩下的進入了倉庫不見天日，多少年歷經交涉，他拍的素材只有少部分被人剪成了《墨西哥風雲》，直到一九七九年，才被協助拍攝的助手亞歷克山德洛夫（Aleksandrov）照愛森斯坦可能的想法剪出另一版《墨西哥萬歲！》。這版面世以後，轟動評論界，愛森斯坦不但準確呈現了墨西哥的民俗、服裝、生活狀態，而且善用隱喻象徵，不少專家稱之為登峰造極的美學。一九九〇年又有最新一版問世，風格與前

《到大牧場去》的歌唱牛仔帶動了墨西哥電影的歌唱幻想逃避主義，也帶動明星制度、發行制度，和政府輔導金的製作產業化模式。

（*Out on the Big Ranch*, 1936）

兩版又不盡相同。

無論是哪一版，愛森斯坦在墨西哥捕捉的影像都令人震撼。他的鏡頭語言將墨西哥完全浪漫化，時而誇大，時而抒情，許多影像至今仍有驚人的視覺力量。事實上，他的第一版問世後，墨西哥幾代創作人都受到他寫實犀利影像，以及革命現實的表達方法影響。費南德斯就公開說，看到愛森斯坦的版本使他如醍醐灌頂，成為他創作的源頭。

另一位對墨西哥影壇影響極大的是布紐爾。此人在一九四六年移民墨西哥，在此十八年（一九四七到一九六五）共拍了二十一部電影，包括《墨西哥公車行》（*Mexican Bus Ride*, 1952）、《納薩琳》、《奇異的激情》、《薇瑞狄安娜》、《阿其巴多的犯罪生活》，及令人驚艷的《魯賓遜漂流記》與《咆哮山莊》。

布紐爾對現實的態度與愛森斯坦完全不同，他不神聖化老百姓，更不對墨西哥歌功頌德，他面對都會問題，對墨西哥式的低下階層，有非常

寫實帶政治觀點的描繪，他的嘲諷、客觀、對人性的直視，既不畏宗教團體干預，也不怕政府的審查，諸如《被遺忘的人們》及街上少年的生活與主題，各種人性的殘酷、墮落、沉淪、卑劣，有時令人髮指。但他不為各項批評抵制所動，一如既往地追求真實。對整個墨西哥年輕創作者的心靈都發生大影響。

二十一部電影中有輕喜劇、廉價的歌唱片，類型繁多，整體是布紐爾留給墨西哥珍貴的文化遺產。

關於布紐爾作品前有詳述，此處不再贅言。

商業與新浪潮並行

美國在二戰後影業復甦，又回頭來與墨西哥搶奪拉丁美洲市場。過去的睦鄰國策被丟到一旁，他們用好萊塢電影霸權，掌控戲院排片和檔期，將墨西哥電影擠開，同時投資西班牙本土電影，使之與墨西哥電影成為強烈競爭。

墨西哥電影在一九五三年至一九六四年頗具競爭力，是歷史上質量的高峰，也仍然居拉丁美洲的生產中心。但在一九六○到一九八○年間，其質量開始波動——恐怖片、動作片、喜劇片，甚至摔角片大為流行，其中赫里達（Rodolfo Guzmán Huerta）在一九五八到一九八二年間，拍了五十多部蒙臉摔角大王艾爾．桑托（El Santo）的電影，往後成為墨西哥的邪典（cult）。墨西哥電影市場生機勃勃，但如果究其實質，整個產業，是被一個美國人詹金斯（前美國領事）控制。一九四八到一九五二年間，墨西哥出產四百八十八部電影，其中三百零一部版權屬於美國。換句話說，美國仍是拉美商業電影最大玩家。

一九六○年到一九七○年間，墨西哥受法國新浪潮影響，在商業電影之外也出現諸多新浪潮新銳，

最著名的有利普斯坦（Arturo Ripstein），布紐爾副導出身，在墨西哥國內外倍受愛戴，他的作品《貞潔堡壘》（The Castle of Purity, 1972）和《無極限的地方》（The Place Without Limit, 1978），均強調人的孤寂，氣氛沉悶窒息，節奏沉緩，彼時是墨西哥領航的藝術導演。

利普斯坦的創作生命很長，以布紐爾接班人身分自居，導演手法延續布紐爾的黑色幽默，也善用長鏡頭、超現實場景、駭怪的角色作為美學，一九八〇、九〇年代創作不輟，諸如《富貴不留人》（The Realm of Fortune, 1986）和《深深的腥紅》（Deep Crimson, 1990），到二十一世紀仍有《慾望處女》（The Virgin of Lust, 2002）、《蒼涼大街》（Black Street, 2015）、《腿間的魔鬼》（Devil Between the Legs, 2019），到年老仍秉持「作者論」，專注他在乎的幾個主題，如個人的挫折感、邪惡、貧窮、孤獨、對家庭和社會都具有顛覆性。

一九六〇年，另一位移民到墨西哥的智利導演佐杜洛夫斯基（Alejandro Jodorowsky）也開始他的多元創作生涯，他身兼製片、編劇、演員、詩人作家、作曲家、漫畫家多重身分，電影內容前衛，充滿暴力和超現實影像，更經常冒犯觀眾的接受尺度，在公映時往往造成暴亂，或者觀眾攻擊導演事件。諸如《鼴鼠》（El Topo, 1970）和《聖山》（The Holy Mountain, 1973），內容都暴烈富爭議性，也帶有神祕主義色彩。

還有一位與佐杜洛夫斯基一樣難以定位的是阿勞（Alfonso Arau），此人做演員在好萊塢專門演拉丁角色，諸如《神勇三蛟龍》（Three Amigos, 1986）、《綠寶石》（Romancing the Stone, 1984）、《日落黃沙》（The Wild Bunch, 1969）。他從一九六九年始就開始導演電影，諸如《赤足鷹》（The Barefoot Eagle, 1971）、《卡宗津探長》（Inspector Calzonzin, 1974）。他在墨西哥是長青樹導演，到一九九〇年代仍有《巧克力情人》（Like Water for Chocolate, 1992）和《散步在雲端》（A Walk in the Clouds, 1995）。

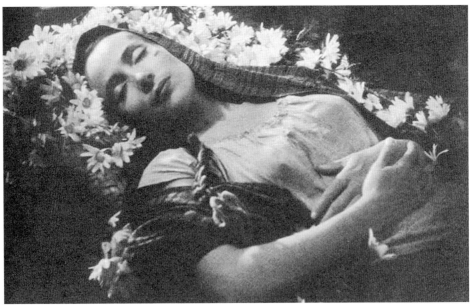

費南德斯一生拍一百多部電影，被愛森斯坦啓發，將革命美學、史詩場景、愛國主義混合，拍出《瑪麗亞・坎德拉里亞》獲坎城金棕櫚大獎。（*Maria Candelaria*, 1946）

利普斯坦是布紐爾的副導，他的《貞潔堡壘》強調人的孤寂，節奏沉緩，
是墨西哥領航的新銳。（*The Castle of Purity*, 1972）

智利導演佐杜洛夫斯基移民到墨西哥，拍出前衛、暴力的爭議性電影，如《鼴鼠》。
（*El Topo*, 1970）

新新浪潮

二十一世紀前後，墨西哥電影又有新一代的大爆發。柯榮（Alfonso Cuarón）的《你他媽的也是》（Y Tu Mamá También, 2001），伊尼亞利圖（Alejandro González Iñárritu）的《愛是一條狗》（Amores Perros, 2000）以及戴爾·托羅（Guillermo del Toro）的《魔鬼銀爪》（Cronos, 1992）都在世界影壇大放異彩，為墨西哥奪得驚人的曝光率和榮譽。

他們被稱爲「墨西哥三友」（Three Amigo）是墨西哥近二十年來電影質與量大飛躍的代表。在一九八○年年代墨西哥電影沉寂了十年後，政府成立兩項基金（Forprocine 和 Fidecine），使墨西哥電影終於從年度十部躍升到二○一九年的年產兩百部。這兩個基金會給予許多不同的故事、不同的製作人有機會拍出電影，也豐厚了技術人員，兩項基金的前者支持處女作、作者電影、紀錄片、實驗電影等，後者支持大製作、大明星以及喜劇、家庭劇等類型電影。

三位導演與任何新浪潮的運動一樣，都有互相合作支援的同仇敵愾心態。他們的文化背景非常相似，都來自墨西哥比較富裕的家庭，自小就受到本土與美國文化的交錯影響。都是所謂白人殖民歐洲背景的後代，都經常到美國度假，上夏令營或週末去美國購物。他們的英語都在水準以上，與上一代的拉丁美洲人最大的不同，是他們沒有把美國當作世仇。反而第一部電影在墨西哥成功後，紛紛出走到好萊塢，尋求更大的資金與製作行銷後援。他們都不怕失敗，很有勇氣要在北美也就是世界闖出一番事業來。

在墨西哥要出頭，就得在創作觀念下功夫。三友接拍美國電影，個個在技術上都有令人刮目相看之處，如《地心引力》（Gravity, 2013）那些無重力的綠幕攝影和太空艙外三百六十度旋轉，技術難度都目視可見；《神鬼獵人》（The Revenant, 2016）將西部片顛覆到幾乎有塔可夫斯基的攝影氛圍，《水底情深》

（The Shape of Water, 2017）雖然起自恐怖片，卻顯現幾乎如法斯賓德般的感性與深情。

這幾位都去拍了好萊塢大片，如柯榮拍了魔幻片《哈利波特：阿茲卡班的逃犯》（2004），科幻片《地心引力》（Gravity, 2013）；伊尼亞利圖接到《神鬼獵人》、《鳥人》（Birdman, 2014）、《靈魂的重量》（21 Grams, 2003）、《火線交錯》（Babel, 2006）；戴爾·托羅拍了《地獄怪客 II：金甲軍團》（Hell Boy II: The Golden Army, 2008）。無論是哪種商業片或藝術片，他們都能將導演的個人印記、藝術品味，甚至哲學思想帶入，使商業電影與藝術電影界線難分。

或許來自殖民國家，其本身文化的敏感度，包括歐洲與原住民的文化對比，階級的優越感和自卑感，國家主義與種族主義的矛盾與混合，使他們的創作本來就充滿辯證的本質與理性／感性張力。

舉《羅馬》為例，柯榮將自己童年的回憶，白人家庭養著原住民印地安女傭，其階級、性別、種族問題比其他成長電影多了一份複雜的層次。《火線交錯》和《水底情深》都是以語言、文化、還有階級的矛盾悲劇為主題，這些顯現的敏感度躍然而出。

《羅馬》之童年回憶，白人家庭和印地安女傭，將階級、種族問題拿上檯面。

於是這批創作者水到渠成地攤下近年奧斯卡獎最傲人的成績。最佳影片、最佳導演這些榮譽，獎項多到連以往大師費里尼、柏格曼、黑澤明都不敢想像，如今他們將墨西哥文化推往世界，將好萊塢、美國獨立製片、英國片場、西班牙影業製作疆界全都打破，語言文化都自然融合，他們也培養了一些墨西哥的巨星，如賈西亞·貝納（Gael Garcia Bernal），自演他們電影以來，已經紅遍世界，經常跨國演出各種電影。

他們只是第一批，估計墨西哥的後浪們會延續衝刺面向全世界。

「墨西哥三友」拍的電影希望由跨種族、地域、階級，探討全球化時代人的困境。
《火線交錯》在許多地方拍攝，但是會因某些元素串成一部電影。（*Babel*, 2006）

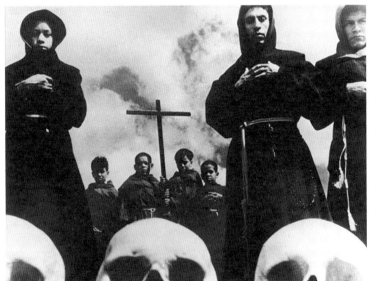

愛森斯坦的《墨西哥萬歲！》影像令人震撼，犀利、抒情、浪漫，
對墨西哥電影有長足的影響。（*Que viva México!*, 1979）

墨西哥三友之一：
《愛是一條狗》（*Amores Perros, 2000*）

乍看此片其純熟技術，以及精巧，又震撼力十足的敘事，幾乎難以相似這是一個年輕導演的處女作。

伊尼亞利圖在二十一世紀初，拍出此片參加坎城國際影評人周，立刻獲得全球的重視。其多重敘事線最後總匯在一起的模式，在他接下來的兩部電影中仍舊延續，《靈魂的重量》（2003）和《火線交錯》（2006）被稱為三部曲，既闖入英語世界，主題又有一定的人類共通性，他也成為墨西哥新銳導演三虎將之一。

《愛是一條狗》（中譯：愛情是狗娘）三條故事線集中在墨西哥城，第一段是貧民區的兄弟倆鋌而走險，弟弟將家裡的狗送去鬥狗賭博，賺了不少錢想帶他的嫂嫂私奔。他的哥哥也是個暴力分子，平日與宵小打劫超商銀行，又常對妻子動粗，最終在搶劫中被槍殺。而弟弟的危機是，鬥犬太猛遭人妒，宿仇拔槍傷害鬥犬，導致弟弟持刀砍人，又遭人追殺。

第二段是西班牙到墨西哥發展的名模，愛上有婦之夫的企業家，他們不顧一切搬去新屋同居，她的愛犬卻掉入新居地板的洞中久久跑不出來，地板下有老鼠肆虐，狗兒在底下哀鳴卻找不到出口。名模愛狗心切與情人爭執，負氣開車卻出了車禍之後必須坐輪椅，後來更因兩人冷戰致不留意腿部進一步感染，必須截肢。小狗後來被企業家撬開地板救出，但他倆的愛情傷痕累累。

第三段則是一個帶著數隻流浪狗的拾荒老人故事。他真正的身分是職業殺手，年輕時候棄妻拋女參加游擊隊打仗，老年後淪為街友般的襤褸老人。他常常去偷看自己的女兒，卻永遠不敢相認。這回接到

一個謀殺任務，他將受害者綁架後，知道買凶人其實是買凶者的哥哥，於是將哥哥也綁了來，讓他們自己決定未來命運。

三段看似不相關，三種階級，三種生活方式，但彼此在個別段落中有交會或露面，彷彿奇士勞斯基的《紅、白、藍三部曲》。三個段落因一場車禍交會，也因為這場車禍改變了他們的命運：女模成了傷殘，她的愛情在生活的現實中變得脆弱而不再浪漫。靠鬥犬為生的小痞子在車禍中也受傷，錢被偷走，更重要的是發現嫂子即使成了寡婦也不願跟他走；老殺手則在車禍中偷了小痞子的錢，又救了奄奄一息的鬥犬，卻發現在他們出門的時候，鬥犬咬死了他其他的愛犬。他在悲傷之餘，先想殺了這隻狗，終究沒有下手，清乾淨自己，偷偷到女兒的住處留下錢、照片和錄音帶，然後帶著鬥犬，寂寥地走向沙漠。

伊尼亞利圖的三段故事勾繪了墨西哥的多層生活現實，黑幫痞子與暴力充斥的底層社會，與各種國際都會沒有什麼不同的上層社會，以及爭權奪利的商業社會。階層雖不同，但失落的心情和在命運中浮沉掙扎的卑微都是一樣的。片中節奏飛快，長達一百五十分鐘片長，卻毫不沉悶，各種糾結、困境、危機、暴力、亂倫、活生生血淋淋，令人幾乎不忍卒睹。命運的無常，親情（父女、兄弟、夫婦情人）的不可靠與背叛，在驚悚中有激情，暴力中有可憫可憐之處。三段中都有狗的因素，電影原名據說是西班牙諺語：「生活中好事壞事都有。」並不是中文譯名的「愛是一條狗」這種譬喻，更多反而是與獸性、生物殘酷相對的「人性」。

伊尼亞利圖運用新一代的視覺語言，刺激快節奏的蒙太奇（尤其電影開首大段痞子帶傷犬飛車逃亡，黑社會囉嘍在後持槍追車的段落，大量的手持攝影機及快速剪接，刺激而暴烈血腥），節拍重的配樂（他曾任DJ對音樂有一定品味），張力強的戲劇衝突，口味重的心理轉折，使大家認識新的墨西哥文化和新電影原創性。

墨西哥三友是一開始出來就抱團，心細的觀眾可在演職員捲字幕中看到三傑另二人的名字，柯榮在感謝名單中，而戴爾·托羅則任剪輯顧問。十幾年來他們將墨西哥電影發揚光大，不僅打入好萊塢因而發行到全世界，而且奪下一連串金棕櫚、金獅、金熊各種國際電影首獎。墨西哥電影走的是一條特殊的路，他們不像其他拉丁美洲那麼傾向第三世界思維，反而能自由進出北美與好萊塢，但是又能在作品中保留墨西哥文化甚至社會的特性，戴爾·托羅的想象力，伊尼亞利圖的全球平行對比世界觀，柯榮的人文精神，彼此之間互相抱團相挺的同鄉情，成為二十一世紀世界電影界一道亮麗的風景線。

《愛是一條狗》三條故事線集中在墨西哥城，三段中都有狗的因素，電影原名據說是西班牙諺語：「生活中好事壞事都有。」並不是中文譯名的「愛是一條狗」這種譬喻，更多反而是與獸性、生物殘酷相對的「人性」。（*Amores Perros*, 2000）

墨西哥三友之二：
《你他媽的也是》（Y Tu Mamá También, 2001）

墨西哥三友所引領的新新浪潮在二十一世紀初陸續爆發，終至近二〇年間影響到好萊塢，聲名遠播世界。艾方索·柯榮就是第一個拿下奧斯卡最佳導演大獎的墨西哥人（《地心引力》），之後再以《羅馬》勇奪第二次）。他崛起於一九九〇年代，早早就被好萊塢製片相中，拍攝包括《哈利波特》系列作品，和狄更斯的《孤星血淚》等等，此後一直在好萊塢與墨西哥兩地工作。

他的《你他媽的也是》就是讓世人驚艷其才能的力作，這部看似以兩個青少年荒唐開車旅遊的夏天故事，說的不只是成長的歡快與性啓蒙，也對墨西哥社會與政治多所譬喻，其自然寫實與成長瞬間的痛楚，使電影縱然有大量性愛鏡頭與不雅台詞，仍不流於普通情色電影層次。

成長中的少年，轉變中的墨西哥，被稱爲快樂丸時代的《夏日之戀》，3P性愛與墨西哥現實的交錯，讓世界驚艷於其原創力。

電影開場就是青少年稚嫩身體的性愛，童言童語的立誓，青春的肉體，開啓了電影的基調。男的擔憂女的去歐洲旅遊會被歐洲猛男釣走，互相在床上發誓立貞，電影中的兩個男主角都是十七歲，都有難解難分的女友，那個夏天兩個女友相約去了歐洲旅行，兩個男孩留在墨西哥除了游泳、打手槍、喝酒吸毒、胡鬧，就是無所事事揮霍青春。德諾的爸爸是個受過良好教育的高官（美國哈佛大學的學歷），與總

成長中的少年，轉變中的墨西哥，被稱為快樂丸時代的《夏日之戀》，3P性愛與墨西哥現實的交錯，讓世界驚艷於其原創力。（*Y Tu Mamá También*, 2001）

統都有私交。胡立歐則來自中產階級，也是衣食無虞。兩人活動的範圍就是德諾的豪宅，以及他爸爸鄉村俱樂部的游泳池等地。

就在德諾家的一個奢華排場的婚宴中，他倆遇到德諾的表嫂路意莎，是個從西班牙嫁過來的二十八歲美女。兩人為了勾引她，瞎掰可帶她去墨西哥的「天堂之門」沙灘遊玩，編造出一個沒有人知道的祕境。路意莎正好碰到婚姻瓶頸，一拍即合和兩個少年出發旅遊，三人一路經過了性愛，彼此間的嫉妒爭鬥，互相報復性的心理剖白（兩少年都承認上過對方的女友，而且不只一次，犯了小團體的戒律），還有沿路交的漁人一家朋友，最後一晚甚至在酒興下玩起3P。第二天，兩人都衝出屋外嘔吐，是對恣意放縱的反胃，還是反省到友情愛情的信任感消失？路意莎倒是若無其事留下來繼續享受山水，兩少年默默上路。回到城裡後不再來往，分別與女友分手，兩年後他倆在路上偶遇，喝杯咖啡，一個已進大學，一個正要上大學，談起當年路意莎原來當時

身體已佈滿癌細胞，與二少年分手後不久就撒手人世，這次會面竟有早來的滄桑感，而墨西哥的政治已從統御七十年的革命制度黨（PRI）政黨輪替到新的執政年代。革命制度黨原本將墨西哥建設得不錯，但在一九八〇到一九九〇年代間因錯誤的經濟政策，使財富集中在少數人手中，階級分化、貧富懸殊、社會民怨日深、金融混亂、社會動盪，這個背景襯托著青少年的成熟之旅，象徵著一個轉變中的墨西哥。

看似典型的道路電影，其實一點不典型。柯榮用新寫實主義式的方法記錄路上的點點滴滴，但是又像法國新浪潮般有一個理性的第三人敘述者聲音，不時穿插畫外旁白，當作他們心理狀況的註解，比如強調兩人信任感的喪失，在不同的時候追憶起母親的出軌，或父親的出軌，對比自己和女友／情人的關係，也東扯西扯地講到幾年後如何如何，路旁有個什麼東西如何如何，把視野一下從三人旅行拉大到無限，並且使觀眾的心理主觀客觀間產生疏離隔效果。被《紐約時報》論者比為墨西哥快樂丸時代的《夏日之戀》（Jules et Jim，楚浮名作，也是兩男一女的戀情）。他的手持攝影機既貼近主角，動盪又機動地在他們身邊打轉，他的長鏡頭又經常長時間凝視他們與周遭環境，使電影帶有紀錄片般的現實感，沒有一絲造作。車滑行在彎曲的山路，以及鄉村的道路間，兩旁向往倒的樹木、嶙峋的山壁、貨櫃鐵皮居屋、風塵僕僕的卡車、電線杆與廣告牌、拋錨的車子、零散的苦惱行人與乘客、擋路的牛群、大片的湛藍天空、朵朵的白雲、掛在高空上的艷陽、遠處的山丘、近處的砂土、幽幽的流行音樂、綿綿無盡的道路，這個少年的青春與性愛啟蒙之旅在身體肌膚和看似慵懶青春之餘，竟散發出如是的抒情和詩意。

柯榮的鏡頭有時也溢出主要劇情，擔任與旁白一樣的間離效果。諸如三人在一個鄉下簡陋餐廳，此時外面走進一個不知是誰的老太太，與他們點頭而過，可是鏡頭立刻拋棄了主角轉向她，跟著她經過一群聊天吃飯的老太太，打招呼後她繼續走進去，進到廚房，鏡頭左右橫搖，幾個廚娘在辛勤地工作，已與主角三人毫無關聯。

柯榮也從不離開三人所在的墨西哥社會。中間車子曾經過山路時，德諾看到遠處一個村子，就是從小伺候他長大的褓姆的村，他轉過頭張望，一邊仍與朋友嬉鬧，旁白說他幾歲以前都叫褓姆為媽媽。有那麼一刻他在想這個褓姆，那個十三歲就自己出來打工掙生活的鄉下人（柯榮幾年後甚至用這個褓姆的故事拍了轟動世界的藝術電影《羅馬》）。墨西哥的社會貧富不均，階級兩極化。德諾的褓姆村子和他們經過的所有小農村一樣，仍舊十分地農業社會，雞隻豬隻滿地跑，破敗的屋寮，荒草塵土，永遠等不來的公車，農業社會手工業的生活艱困，對比著德諾家豪宅泳池、花園、草坪，還有奢華高調的婚宴、歐式的生活狀態、顯赫的達官貴人，社會的極端，透過電影躍然而出，這是墨西哥革命制度黨最後的夏天。旁白在婚宴中也告訴觀眾，總統提早離席，一小時後參加委員會確定大選候選人。第二天某某又被政治暗殺。

三人在路上也會看到政府軍出動與農民對峙爭執，或者胡立歐去向姊姊取車時，是大學政治系學生的姊姊正在街頭運動抗議政府中呢。

三人在海邊與漁夫一家玩得開心，他們真正找到一片猶如天堂的海灘景點，他們又遊船又在沙灘上踢足球。旁白喃喃地說，漁夫後來離開了這片美麗的海，這裡會開了大酒店，八年後漁夫再也不打漁了，他回到酒店成了清潔工。至於那二十三頭在沙灘亂竄，攪亂了他們帳篷的小豬仔，旁白也不乏幽默感地說，其中十四頭在兩個月後被宰，帶出滄桑世間的歷史感。政治與財團對農漁社會的碾壓，人類對動物的支配，看似與主線無關的敘事，其實環環相扣。其筆法也頗似拉美魔幻寫實文學。

電影起自現在的現實，但旁白任意穿越，似回顧似懷舊，兩種敘事策略，將本片帶入奇特的時空感，主觀客觀，既與主角有極其親近、私密的身體／心理狀況，又似乎是懷舊，設下懷念往事歷歷如繪的框架，其中涵括了個人與家國、城市與鄉村、過去與未來的對比，「忽有故人心上過，回首山河已是秋」，

柯榮的世紀末的成長與轉換，道盡了生與死、友情與愛情、忠誠與背叛、婚姻與出軌、男與女、權力與征服，各種細緻的情感與思緒。其原創性超乎普通的青春荷爾蒙電影。

電影也捧紅了蓋爾‧賈西亞‧柏納這位大明星，除了《愛是一條狗》和《你他媽的也是》外，他日後跨國阿根廷演出《革命前夕的摩托車日記》，與西班牙阿莫多瓦合作《壞教慾》，與伊尼亞利圖合作《火線交錯》，與智利拉瑞恩合作《追緝聶魯達》，演技優越，情緒可以自憂傷、悲痛到憤怒爆發掌握自如，十多年來橫掃歐美表演大獎，成為拉美電影最耀眼的一顆新星。

柯榮雖然只導了八部電影，但是部部頭角崢嶸，共拿下二十八個奧斯卡提名，二十七個英國影藝學院提名，此外金獅獎、金球獎黃袍加身……拿也拿不完。

有趣的是，他和他的編劇弟弟後來因為本片在墨西哥得到「18+」的分級（亦即觀眾得滿十八歲才能去戲院觀看）十分不滿，狀告法院。墨西哥政府也很無奈，因為此片大尺度的性愛、裸露、不雅語言的程度，依法就是如此分類，柯榮兄弟卻以為此片的藝術深度應該超越這套已經不敷現狀的分級制度。

《你他媽的也是》劇照。（*Y Tu Mamá También*, 2001）

跨拉丁電影文化

西班牙

墨西哥導演拍西班牙內戰：
《羊男的迷宮》（*Pan's Labyrinth, 2006*）

西班牙的內戰在一九三〇年代十分慘烈。其國王阿方索十三世退位後，西班牙建立了第二共和。但是一九三三年大選，右翼勝利，共和國進入黑暗期二年。一九三六至一九三九年，國民軍與共和軍進入內戰期。國民軍是法西斯民族主義者，背後有納粹和義大利、葡萄牙的支持。共和軍則是分裂主義者加上赤色分子和布爾什維克黨，背後有蘇聯、墨西哥和國際縱隊、共產黨游擊隊的支持。

內戰在一九三九年結束，左翼的人民陣線敗給了右翼的國民陣線，長槍黨射殺了共和國反法西斯軍事聯盟的領袖，推翻了共和國，由弗朗哥大元帥自非洲率軍攻回本國，建立了專制政府。從一九三九到一九七五年弗朗哥統治西班牙長達三十六年。之後才由胡安・卡洛斯一世重建民主的君主制。

關於弗朗哥的專制與獨裁，常常是弗朗哥去世後的影視文化樂於探討的。

《羊男的迷宮》就是這樣的作品。它的時代是一九四四年，此時內戰也已結束，仍有零星共和軍和共產黨游擊隊不時向弗朗哥部隊攻擊。它結合了拉丁特有的魔幻寫實筆法，介於政治批評、童話與神話之間。虛實並進，「實」是小女孩隨母改嫁住進獨裁專制的維達上校的營地，旁邊的森林經常有左翼游擊隊出沒。「虛」是小女孩在偶然機會下進入的地下王國，被潘神告知她其實是地下的公主，給了她一本書，還有粉筆，她必須完成書裡寫的三個任務，才能恢復她地下公主的身分。

第一個任務是把三顆寶石餵給大樹下的癩蛤蟆吃。從它口中取出一把鑰匙。

第二個任務是去地下惡魔的宮殿，用鑰匙打開三個櫃門中的一個，取出裡面的東西。

第三個任務是用櫃中之物（匕首）刺死新出生的弟弟，用弟弟的血打開通往地下王國的大門。

在現實生活中，女孩的母親對繼父不敢有絲毫忤逆。小女孩目睹繼父的殘暴與欠缺人性，也目睹母親難產的死亡。她唯一的朋友是女傭人，其實傭人是游擊隊員的姊姊，平日裡應外合，卻終於露餡被捕。但是她機智地用刀撕裂了維達上校的嘴逃了出去，再糾集游擊隊打回營地，不過此時小女孩已被上校槍殺犧牲了。她彌留之際，看到繼父的末日，也成功地回到地底王國，與她的生父（國王）生母（皇后）重新團聚。

直白的象徵主義

電影中採取了眾多的象徵與謎題，許多人嘗試解密，基本大同小異，都是譬喻法西斯專制與西班牙內戰的枝枝節節，我個人覺得這些背景資料有其參考性，畢竟，導演編劇用了太多他們熟悉的文化意象作為敘事的隱喻、明喻和主題。有的似乎有意義，有的有點牽強附會。這是此片的創作主軸，所以應該有所了解。雖然我很不喜歡這種解析方式。

茲敘述如下：

繼父，維達上校⋯

這個人是個狠角色，是法西斯的象徵，終極也是弗朗哥的影子。他身上有納粹的特質，嚴苛、專制（小女孩與懷孕的母親剛到營地之時，維達親自來接，他拿出懷錶，不悅地表示她們遲到了十五分鐘。他堅持母親坐輪椅，母親不想坐，卻無力反抗），他拿出懷錶，母親不想坐，卻無力反抗。小女孩見到他，因為右手拿著書，就用左手與他握手，他再度不悅地說，應該是另一隻手。這個情節引自狄更斯的小說，小主人翁第一次見繼父，也出現同樣處境。

維達抓到游擊隊一向處以極刑。電影中他刑求一個結巴的游擊隊員，拔指甲，拷打身體，還要嘲笑犯人的口吃，乃至犯人求醫生注射針劑讓他早死。維達的陰狠讓人不忍看畫面。他後來被女傭用刀割裂嘴巴，卻不用麻藥自己對鏡忍痛縫好（這是一般認為納粹自虐的特質）。破相之後他頗像舞台上誇張的小丑。這裡據說用的是英國人對待叛國者的傳統，用刀將敵人的嘴角往兩邊割裂開，稱為「切爾西的微笑」（Chelsea smile）。

他面對妻子生產的困難，指示醫生保子不保妻。兒子代表未來，他對兒子的安排頗似弗朗哥對身後政權的安排；立波旁王朝阿方索十三世的孫子胡安·卡洛斯為復辟的王國新君。

維達顯然也應對著地下的無眼怪物。端看他面對滿桌豐盛佳餚的鏡頭，和怪物長桌的角度一模一樣，地上地下互相對應。他就是吞噬西班牙子民的怪物，也是哥雅畫中的撒旦。

小女孩奧菲莉亞：

許多人以為她就是西班牙的第二共和國的象徵。第二共和從一開始就沒法決定國家走向，導致國家體制之爭，其中左翼包括了工農、小地主和小資產階級，右翼則有軍方、大地主、僧侶和財閥。她的任務和選擇，決定了西班牙的未來。每個階段和任務，她都面臨選擇，也就是

說西班牙在內戰時不斷面對情況必須做出方向決定。比如她把新衣裳掛在樹洞外的樹枝上。但是她在洞裡時，外面暴風驟雨，衣服被吹走，浸在污泥中。

如果她象徵了第二共和，那麼政壇的貪腐彷彿污穢的外在環境，共和新衣裳很快就浸在泥中無法穿了。

有趣的是，她和女傭梅西迪斯幾乎是一體之兩面。兩人都有一把匕首，一個鑰匙，都有親愛的弟弟。女傭更像現實，而奧菲莉亞更像神話和幻想，所以淨和竹節蟲精靈、癩蛤蟆、怪物、魔法相連在一起。兩人都勇敢地對抗法西斯和父權。

癩蛤蟆：

很明顯的是苟延殘喘的波旁王朝，小女孩拿三顆寶石餵食它，許多人解釋那應當就是「民主」、「自由」、「平等」等信念，都被腐朽的前朝象徵（癩蛤蟆）吞食了。它吐出鑰匙，就是西班牙的未來。

三個櫃門的選擇：

小精靈要小女孩選中間的門，但她拒絕了。她選了左邊（左翼？）小女孩經常面對選擇，比方潘神要她用匕首刺向弟弟，滴出鮮血可以打開通往迷宮的大門。她拒絕了。當她倒在地上，鮮血脈脈流出，地底大門仍舊打開了。

匕首：

象徵共和國無法調和左右的矛盾與激戰，是戰爭武力衝突的象徵。

無眼怪物／蒼白之人：

　　在網路上查到資料，挺佩服有人找出了幾種無眼怪人的出處。其中包括西元四世紀初的日本畫家鳥山石燕所畫的「惡鬼手之目」，半夜手上長眼睛四處尋仇的惡鬼；或者，就是電影中無眼怪背後掛著的哥雅名畫：露西，名畫中她手托著盛著兩隻眼睛的托盤；還有，大畫家哥雅（Goya）的著名畫作《農神吞噬其子》。這裡顯然是隱喻法西斯自己吞噬自己的子民。羅馬神話中說，薩圖爾努斯（Saturnus）用鐮刀手弒父親，父親下咒：「你會被自己的孩子所殺」。所以之後他每生一個孩子就會自己把孩子吃掉。希臘也有噬子神話，海神波賽頓的女兒拉彌亞成了天神宙斯的情人，天后赫拉妒忌，詛咒拉彌亞吃掉自己生的每個孩子。拉彌亞因此精神失常，夜不能眠，四處獵殺孩子。宙斯看不下去，施法讓她摘下眼球，這樣她看不見就不可再獵食孩子。

　　電影中，奧菲莉亞偷吃了葡萄，驚醒了無眼怪物，他撿起盤中的雙眼，放在手上，他跌跌撞撞行動緩慢地追著奧菲莉亞，還好她拿出粉筆，千鈞一髮地畫出小門逃回地上。

潘神：

　　希臘神話中的農牧神，專門幫助孤獨航行者驅逐恐怖的神。據一些人查證，潘神的迷宮是一個只有入口和出口的同心圓，出現在天主教的院子中，代表靈魂的路徑，小女孩進入迷宮深處也象徵進入自己的靈魂深處。神話中，方形柱子象徵潘神的神像，小女孩入迷宮深處時先看



到也是這根方形柱，也因其形狀，象徵了男性生殖能力。

電影中的潘神長著如山羊般的犄角，有透明的眼珠，是個半獸半人。而藏著地底下大癩蛤蟆的無花果樹，外型也和潘神接近，連樹頂和潘神額頭上的暈輪都如出一轍。彷彿是潘神和地下王國就是同一個意思（導演的筆記頭對著兩者相似的設計圖就非常清楚）。潘神作為引路人，以及他和無眼怪人是不是也是同一體來試驗小女孩？因為潘神和無眼怪人都是同一演員扮演。

整體來說，迷宮是小女孩逃離悲慘現實的慾望，也是她的救贖。

懷錶：

上校維達身上帶著一塊破了錶面的懷錶。這是他父親在戰死當下將錶停住，要兒子將來永遠記得此刻他為國犧牲。這是一種傳承。但是維達不承認有此錶，只是當游擊隊要處決他時，他要求把錶給親生兒子，也傳承似地要兒子記得他。游擊隊嚴詞拒絕，他們說，你的兒子將來也不會記得你的名字——西班牙的未來，不再承認法西斯的過去，寓意再明白不過。

懷錶也說明了上校的性格。小女孩和母親抵達營地，維達只拿著懷錶，不悅地說，你們遲到了十五分鐘，有如傳說中的納粹，對枝微末節在乎到嚴苛的地步。

葡萄：

潘神警告小女孩不得碰任何食物。但小女孩忍不住吃了一顆葡萄。此舉驚醒了蒼白無眼怪物。葡萄代表的是物質，隱喻是貪婪。驚醒的當然是爭權奪利的毀壞勢力。

新生的嬰兒／弟弟：

代表的是西班牙的未來，小女孩用生命保護她，而那個像樹根、須用鮮血（犧牲）滋養的床底小怪物（曼德拉草根），有人解讀爲夭折的共產主義，後來被母親一把丟到了火裡燒了。

墨西哥人眼中的西班牙近代史

此片導演是吉列默・戴爾・托羅，墨西哥影壇當代三傑之一，都在好萊塢成大名，都保留強烈的拉丁色彩，也都夾在美國、西班牙、墨西哥三種文化的愛恨交加之中。戴爾・托羅看起來非常執迷於西班牙文化，他早期許多電影如《魔鬼銀爪》、《魔鬼的脊椎》（The Devil's Backbone, 2001），還有近年的《靈異孤兒院》（The Orphanage, 2007）均以西班牙爲背景。證諸西班牙內戰時，墨西哥是與游擊隊結盟，所以整部《羊男的迷宮》站在游擊隊立場的觀點也十分清楚。他另一部西班牙內戰電影是與西班牙合作的《魔鬼的脊椎》，由阿莫多瓦監製，背景是一九三九年的西班牙，類型採寫實的鬼故事形態。

除了政治立場外，戴爾・托羅熱愛的奇幻想像力，結合了拉丁文化的魔幻現實外貌和內核反封建反帝制的悲涼色彩，還有大量西方文化中的神話、童話、以及繪畫、圖騰意象，視覺豐富，也帶了大量科幻新技術，既是史詩，也充滿娛樂性。他的童話處理，回歸了安徒生和格林童話背後的殘忍與黑暗，絕沒有做作天真，更沒有低齡智商，卻一貫有恐怖元素。雖以小女孩視點爲主，也像《愛麗絲夢遊仙境》、《綠野仙踪》、《納尼亞傳奇》跑到另一個世界，意外地成爲政治與社會的批判，也帶有他作品一貫有的

詩意。

電影中虛實的兩個世界兩條敘事並行。實的世界千瘡百孔，泥濘破爛；虛的地下，或者鬼魅恐怖，陰森詭異，或者瑰麗光亮，七彩繽紛。兩個世界都聚焦於正義與邪惡的對抗，都有惡魔，也都有不屈不撓的女性，不隨便向惡勢力低頭。

他這種夾著神祕、恐怖、詩意，甚至有些浪漫的創作，之後在《水底情深》中也再度呈現，結果在奧斯卡頒獎禮上橫掃千軍，收到世界性的肯定。

戴爾·托羅是個編導製一手抓的全權作者，所有東西從故事到設計圖，到視覺氣氛，乃至製片細節全都控制，加上死黨阿方索·柯榮導演加入製片行列挺他，避免一般好萊塢大片導演與出品方永恆的鬥爭。終於能完整露面，沒有電檢，沒有市場干預。他和柯榮，還有依利亞瑞圖這「電影三友」團結得很。

戴爾·托羅自小就是漫畫迷遊戲迷，長期學習和監督特效化妝，他的創作量驚人，從導演、編劇、監製、到配音、遊戲，似乎什麼職務都難不倒他。他的經歷包括恐怖片、科幻片、文藝片，有片廠大片，也有獨立小片，有藝術高質量作品，也有純粹的商業市場電影。像《祕密客》(Mimic, 1997)、《地獄怪客》(Hellboy, 2004, 2006)、《007量子危機》(Quantum of Solace, 2008)、《最後的美麗》(Biutiful, 2010)、《功夫熊貓2&3》(Kong Fu Panda, 2011, 2016)、《哈比人：1&2&3》(The Hobbit, 2012, 2013, 2014)、《環太平洋1&2》(Pacific Rim, 2013, 2018)、《水底情深》(The Shape of Water, 2018)、《女巫們》(Witches, 2020)、《木偶奇遇記》(Pinocchio, 2021)、《玉面情魔》(Nightmare Alley, 2021) 光看這片單，已經令人頭暈，戴爾·托羅絕對是世界電影界難得一見的奇葩。

電影中虛實交錯，充滿象徵主義。將西班牙的內戰編織成殘忍，黑暗的童話。
（*Pan's Labyrinth*, 2006）

小女孩象徵了西班牙的第二共和國，不斷面臨抉擇，對抗法西斯和父權。
（*Pan's Labyrinth*, 2006）

墨西哥

美國皮克斯拍墨西哥亡靈節：
《可可夜總會》(Coco, 2017)

如果說，中國人對親人死亡的態度是「斷捨離」，祭拜儀式多半祈求逝者一路好走，早日到另一個好的世界，而且逢清明節掃墓，總不忘供奉鮮果食物，甚至燒紙錢送紙紮房屋汽車，就怕逝者在另一個世界吃苦。

遇到親友甫逝，有經驗的人都會勸當事者，盡量強忍著悲哀，不要有淚水，免得逝者捨不得離開，不能盡早投胎轉世。喪葬儀式都以肅穆哀傷為基調，逢清明或年節供奉祖先，也皆是一片哀戚，氣氛嚴肅而悲傷。

墨西哥亡靈節

拉丁文化不是這樣。我們看看墨西哥的亡靈節（día de muertos），每年十月一至二日，墨西哥人幾乎是以一種歡樂的態度，擺上供桌，地上鋪滿黃澄澄的萬壽菊，迎接死者的返家。後人往往扮成骷髏迎接逝者，他們認為死亡是一個自然的週期，並非終結，逝者也不曾真正離去，悼念反而不敬，只要親人

仍保有對亡者的懷念，其靈魂就可以得到永生。逢亡靈節，已逝的親友只要陽世還有人懷念他們，就可以歡歡喜喜，循萬壽菊花之路回家。

關於這一點，陳小雀教授在《魔幻拉美》中對亡靈節的歷史和意義有非常詳盡的說明：

瑪雅、阿茲特克等古文明有冥府之說，卻無地獄觀念，認為眾神均有正負兩面的神性，只要虔心祈禱，即便是冥王、死神或黑暗之神，亦能護佑人類。對這些古文明而言，骷髏頭具有死後重生之義。因此，在前哥倫布時期，原住民即有祭拜死神及亡靈的習俗。受到殖民政府的高壓統治，原住民雖然接受了天主教信仰，卻將瑪雅、阿茲特克等文化悄悄融入其中，導致天主教信仰產生在地化特色。例如：原住民在天主教的「諸聖節」（十一月一日）和「追思已亡節」（十一月二日）期間，同時舉行「亡靈節」祭典，如今亡靈節是墨西哥重要的民俗節慶之一。（頁232）

所以每當亡靈節，墨西哥人慶祝的方法幾乎有點歡天喜地。供桌上點上了五顏六色的蠟燭，還有逝者生前喜歡的小東西，依世代放上他們的遺照，墳場也佈置上五彩繽紛的栗米，玉米粉，鮮花和無所不在的萬壽菊。眾人戴上骷髏頭的面具，吃著綴有骷髏頭和骨頭象徵的麵包，還有互贈畫有骷髏頭甚至寫上逝者名字的糖果以資紀念。

據說骷髏頭的面具及整體化妝的是一九一○年代的流行服飾，來自政治插畫家／版畫家波薩達（José Guadalupe Posada）的「骷髏小姐」（la Catrina）設計，其實有點諷刺墨西哥模仿歐洲上流社會奢華流行時裝的風氣──這裡面有種豁達和創意，人生反正都會面對死亡，與其害怕擔憂，不如面對，於是花花綠綠，五顏六色，使這個民俗節慶充滿色彩與幽默。後來的名畫家狄亞哥·里維拉（Diego Rivera）也畫了一幅名壁畫《週日下午阿拉米達公園的夢》（Dream of a Sunday Afternoon in Alameda Park），中間也有如波薩達似的造型，於是約定俗成，類似的骷髏面具或塗抹裝扮成了亡靈節不可或缺的象徵，整個節

慶更被聯合國教科文組織認定爲「人類無形的文化資產」。

《可可夜總會》處理方式秉承了亡靈節那樣的喜趣，不像東方《目蓮救母》或地藏王菩薩的地獄傳說那般令人毛骨聳然，更不像西方但丁《神曲》（Divine Comedy）將彼界分成地獄、煉獄、天堂那般帶著洗滌罪惡的清算味道。反而一個以拉丁亡靈節爲背景的故事充滿了親情、冒險和熱愛藝術的底蘊，硬生生以幽默、喜趣、和無所不在的音樂，將一個可以是陰森森的鬼故事說得生趣盎然。

小鎮上的小男孩米蓋家傳統是做皮鞋的，家裡有父母，祖母，和一個老得不太能動的曾祖母可可。小男孩愛唱歌，可是開宗明義就在旁白中遺憾地道出家規：家裡不准有音樂。家裡那個強勢的祖母整日罵罵咧咧，不但會把街上的音樂家罵走，罵到激動還會摘下腳上的鞋，精準地朝西班牙式樂隊（el mariachi）的無辜音樂家砸過去。在亡靈節那天，供桌上有歷代祖宗的照片，最上層放著曾曾祖母的全家福，只是照片被撕掉一角，缺的是不知長什麼樣的曾曾祖父。米蓋一心想參加晚上廣場的歌唱比賽，問題是他沒有樂器，於是他想到了廣場上的大歌唱家恩尼斯特·德拉·克魯茲（Ernest de la Cruz）的紀念堂，裡面供著德拉·克魯茲的肖像，旁邊掛了個他用過的老式白吉他哩！

米蓋撞破那個紀念堂的玻璃拿吉他時出了意外，瞬間他發現自己在一個骷髏四處的鬼的世界，他認出了所有家裡祭壇上已逝的祖先，包括曾曾祖母伊美黛。他們都準備過橋去探望活著的親友。可是類似鬼界海關的單位通知伊美黛去不了，因爲她的照片不在祭壇上，因爲照片被小米蓋打破相框拿下來了。小米蓋想回家，從缺一角照片中的吉他，他認定自己的曾曾祖父是德拉·克魯茲，他必須先找到他。在一個潦倒的流浪骷髏海克特和狗兒但丁的協助下，他闖入了這位大名人德拉·克魯茲的演唱會場，幾經危險陰錯陽差終於發現海克特才是他眞正的曾曾祖父：他在世時創作了很多歌曲，但他想回家見鍾愛的小女兒可可時，卻被好友德拉·克魯茲毒死，偷走了他所有的創作，克魯茲靠這些而成了大名。海克

特卻蒙冤不得回家之路，甚至不記得自己怎麼死的。

海克特因為人間沒人記得他和懷念他，快要灰飛煙滅了，現在只剩垂垂老矣的女兒可可，也就是那位老得動不了的曾祖母仍然記著他，可是可可也快壽終正寢了，海克特有消失的危機，如果人世再沒有人記得他了，他的魂魄將變成一縷青煙，他再也見不著女兒了。

於是米蓋的新任務來了，他要在太陽出來前立刻找到回家的路，把海克特的照片放回祭桌上，這樣後人才會記住曾曾祖父海克特和伊美黛，此外他要對抗德拉‧克魯茲，要趕在太陽出來前，否則他自己也要變成骷髏了！

於是這成了一個冒險故事，最終米蓋趕回家，可可已命在旦夕，她聽到米蓋彈吉他唱出她的爸爸海克特當年為她寫的歌，竟然張開口唱起歌來，她也認出自己的女兒，她更從抽屜拿出歌本和撕下一角的海克特照片，海克特沒有消失，他也贏回了作為有才華音樂家應有的地位，更贏回了他的家庭。

行銷拉丁文化符號

如是拉丁化的故事，裡面充滿了拉丁/墨西哥的民族風符號：從亡靈節的供桌；到迎風飄逸的紙雕（編導還聰明地用花花綠綠的紙雕做為分鏡連環繪本，在片首簡單扼要地敘述米蓋一家的前史）；裡面藏有糖果給人打擊的吊掛紙偶皮納塔（pinata）；墨西哥的家庭關係（墨西哥遠近馳名的製鞋手工業，家族工廠企業，一家幾代同住一屋的大家庭，傳統的強勢母權），帶領先人回家之路的無毛犬（片中名叫但丁的狗，也帶了《神曲》的隱喻）；由著名手工藝匠洛佩茲（Pedro Linares Lopez）帶領的多彩神獸想像力，

如那隻阿茲特克文化傳承的蛇神獸，以及伊美黛那隻混合了虎豹、蜥蜴、老鷹和公羊的神奇神獸）；還有各種墨西哥流行文化的符號，像是大歌星德拉·克魯茲，其實形象和意義源自墨西哥曾風靡一時的歌星／演員 Jorge Negrete 和 Pedro Infante 的混合；大型的歌舞劇綜藝節目，黑白電影時代的歌舞劇和各種喜劇；還有墨西哥大名人如諧星康丁法拉斯（Cantinflas，演過《環遊世界八十天》那位）；演過五十部電影，粉絲無數的大摔角家 El Santo；還有女明星費麗克斯，此外革命領袖薩巴達（Emiliano Zapata）；最精彩的，當然還有國寶級畫家芙列達·卡蘿（Frida Kahlo），這位擁有一字眉和少數鬍鬚的女人，她以超現實的手法，畫出墨西哥式的熱情與繽紛色彩著名。《可可夜總會》中不但不斷拿她註冊商標的一字眉做文章搞笑，也以她的充滿鮮花水果的畫風色彩，將畫面處理得瑰麗而充滿活潑的生命力，有一段以她的名畫《靜物，圓》（Still Life, Round）中的木瓜為題，幽默地表演了一場歌舞，也同時諷刺了卡蘿自戀式的無數自我分身（她喜歡畫自畫像）。眼尖的人應該還認得出許多墨西哥名人，證明編導的確下過不少研究功夫，是墨西哥文化的行家。

亡靈節的骷髏絕對是一大主題，《可可夜總會》在此做了充分的發揮，既保存了文化的特色，又帶有活潑生動的動畫特性，在戲劇上營造出荒謬怪誕，帶有超現實色彩的喜劇感，也延續了波薩達和里維拉的圖像風格。

亡靈必須親友記得他，靈魂才能得永生，因此記憶和傳承是亡靈節的精神。電影的主題曲是《記得我》（Remember Me），說的就是記憶，忘記祖先是墨西哥文化的大忌，可可老婆婆一直記得自己最愛的父親，得以拯救了父親的靈魂歸宗是片中最重要的精神依據。皮克斯團隊用墨西哥家喻戶曉最長壽的百歲老人的真實形象創造出可可的造型，既真實又動人。

值得佩服的還有皮克斯團隊如何將一些墨西哥用語和字彙英語化／國際化，mija, muchacho（孩子）、

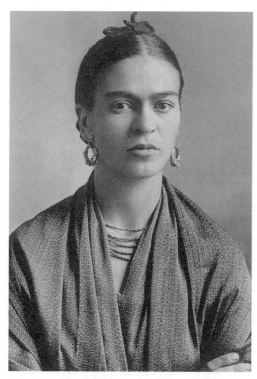

芙烈達的一字眉和鬍鬚，畫風的生命力和活潑色彩，被電影自然植入。

tio（叔叔）、tamali（玉米餅）、Abuela（奶奶），好像看完電影，這些字彙都朗朗上口了。

影像上，瓜納華托（Guanajuato）那個依山建築五彩繽紛的古城，也成了米蓋到達冥界之所見。壯觀、燦爛，據說底層是中南美阿茲特克（Aztec）和瑪雅文化（Maya）的階梯式金字塔，中間是西班牙殖民式建築，之後有革命時期和維多利亞建築，到了頂層就是二十世紀的現代風格了。圖像上，本片已努力將歷史、記憶放在建築的細節裡，和主題互相呼應。

美式敘事戲劇性

這部影片當然整一個就是墨西哥式的超現實／魔幻寫實主義，甚至所有配音的演員都是墨西哥國際級的大明星，如蓋爾·賈西亞·貝納，或班傑明·布萊特（Benjamin Brett）。但是如何將一個全然墨西哥文化的電影和故事融入好萊塢和皮克斯式的動畫中呢？

這就是皮克斯厲害的地方，《可可夜總會》依循美國商業電影以核心家庭為主的價值觀，處處都要保有家庭的團聚與完整。但是另一方面，小米蓋仍有他的個人理想，他喜歡音樂，不管長輩如何阻撓，他仍要追尋個人的夢，而且不畏艱難，克服一切險惡，代表正義（恰巧也是家庭）與邪惡對抗，為曾曾祖父被偷走的名與利討回公道，最後一切圓滿。這是美國式的個人主義，從西方希臘神話以降的英雄提升主題，對世界而言太熟悉了，小米蓋冒險犯難，是西方式的成長，個人主義的發揮，從哈利波特，到獅子王，到石中劍，蜘蛛俠，乃至教父、魔戒（大陸譯：指環王）都同一路數。無論它是墨西哥，還是美國，這個故事走向放諸四海皆準，有其宇宙共通性。

電影中更埋伏了皮克斯眾多小符號，有的是in-joke（像他們公司大部分員工都畢業自加州藝術學院CalArts，「A113」是他們的教室；「1138」來自喬治·盧卡斯最早的片名《THX1138》；電影裡有在背景街道牆上貼上《超人特攻隊》（The Incredibles）的海報，市場賣祭壇小玩具的攤子上放著《海底總動員》的小魚兒，還有《玩具總動員》的T-Shirt；每部皮克斯電影必有的披薩星球 Pizza Planet 品牌。最好笑的，他們還開了故老闆賈伯斯的玩笑，冥間的那部電腦可不是最早的麥金塔老祖宗式的電腦模型嗎？老和舊，過去的歷史與記憶，在一部墨西哥式的故事中完美呈現，當然我們也彷彿看到一群喜歡搞電腦特效的宅男，如何幽默地把皮克斯的歷史和記憶放進電影中。

阿根廷

巴西導演拍阿根廷參與古巴革命的英雄：

《革命前夕的摩托車日記》（The Motorcycle Diaries, 2004）

他的肖像，一個大鬍子，戴著貝雷帽，英姿颯爽的革命形象，可能是世界最著名的形象照片之一。

它已經徹底被商品化，可以印在任何消費品（T恤、咖啡杯、冰箱貼、電視廣告、音樂錄像）來販賣。對二十一世紀的年輕人而言，它象徵的是叛逆：反政治建制，反殖民，反主流文化，反帝國主義。他代表的是青春、理想主義、烏托邦和改變。

諷刺的是，當他成為消費品上的肖像，他已經是主流文化的一部分。而他堅持的共產主義革命立場，竟在一大堆反共，親美的年輕族群中完全被漠視，大家只把它當成流行偶像來崇拜。

誰是切・格瓦拉（Che Guevara）：神話的起源與事蹟

格瓦拉生在阿根廷的高大上家族，父親有愛爾蘭與西班牙貴族血統，母親這邊也是祕魯總督的後人。

格瓦拉小的時候就喜歡哲學和文學，馬克思的著作，聶魯達的詩，都是他思想的底蘊。他雖患有哮喘症，但熱愛打橄欖球的運動。所以能靜能動，蘊育了他未來革命既是行動派又是理論家的魅力。換句

話說，他可不是游擊隊大老粗的武裝分子而已。他在大學學習醫學，專攻痲瘋病。能文能武，可以打仗衝鋒，又能治療受傷同僚，又能寫作吟詩。乃至二十一世紀初，他的自傳作品《革命前夕的摩托車日記》（The Motorcycle Diaries）出版，竟上了《紐約時報》暢銷書排行榜，也成了日後拍成電影的材料。

《革命前夕的摩托車日記》記述的就是他大學最後一年畢業前和好朋友阿貝托．管納多（Alberto Granado）一起循西班牙遠征軍足跡做的南美之旅。根據日記與電影中說明，他們二人騎著一輛老舊漏油的五百CC機車，在四個月中走過了八千公里。西到智利巴塔哥尼亞高原，北到安地斯山脈六千呎高的馬丘比丘，還有祕魯的亞馬遜河，甚至在堅伯魯痲瘋病院做義工。最後抵達委內瑞拉的瓜希拉半島（Guajira Peninsula）。足跡所到之處有冰天雪地，也有沙漠烈陽，有高山峻嶺，也有熱帶河流。有歐式的文明小鎮，也有物質極度貧瘠的落後僻鄉。

但是在這個旅程中，養尊處優的公子哥被眼前的人類生存狀況徹底震撼了。政治迫害，貧窮與死亡，娼妓與痲瘋，階級與社會問題，處處激發了他改革社會的決心，和一種高貴的理想主義。這裡面有憤怒，對資本主義的剝削，對美式帝國主義的剝削，太多不公不義，國家的壟斷，老百姓的翻身不易，他的解決方式就是武裝革命，用共產主義解救拉丁世界。

在《革命前夕的摩托車日記》電影中，他離開祕魯前懇切陳辭：「我們是同一民族（拉丁），從墨西哥到麥哲倫海峽，我們要掙脫狹隘的地方主義，聯合起全體美洲（指中南美）」。

從此格瓦拉走上上革命不歸路。

一九五四年他到瓜地馬拉，目睹左翼高舉社會改革的總統阿本斯政權被推翻，這個政變是美國中情局為保護美國大企業（「美國聯合水果公司」）的巨大利益，硬是支持阿馬斯的僱傭軍武裝政變。之後軍政府對左翼分子鎮壓，幾個月內屠殺九千多人。

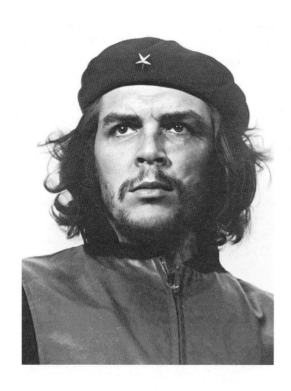

格瓦拉這個肖像已經是叛逆、反主流反帝國反殖民的象徵，代表理想主義和改變。他的形象在二十一世紀被徹底商品化，反諷地將革命反美成為世界性的消費主義。

身處危險的格瓦拉之後到墨西哥避難。在這裡他遇到了改變他命運的人，古巴的菲德爾‧卡斯楚。

卡斯楚與其弟勞爾曾在一九五三年主導古巴「七二六行動」，想用暴力推翻親美腐敗的巴蒂斯塔政權。行動失敗後入獄卻在坐牢兩年後被特赦。他們逃至墨西哥繼續革命大業，在這裡與格瓦拉一見如故，也讓格瓦拉成為古巴革命急先鋒。

一九五六年，卡斯楚帶著八十二位戰士從墨西哥乘二手遊艇直奔古巴，格瓦拉的身分是「隨軍醫生」，他們登陸時遭政府軍重創，只剩二十多位進入山區打游擊。這個游擊隊迅速與民間武力結合，從數百人到五十萬大軍，終於一九五九年攻陷首都哈瓦那，建立中南美洲第一個共產社會主義國家。

格瓦拉成了除卡斯楚外最大的英雄。他英姿颯爽的照片傳遍世界。卡斯楚與他都是知識分子，卡斯楚擁有法學博士身分，格瓦

拉則是醫學出身。兩個人都成為拉丁政治中的革命典範。

爭議、改革與剷除異己

古巴把巴蒂斯坦總統趕下台後，卡斯楚任命格瓦拉為工業部長，兼及銀行行長，還有許多職位。格瓦拉懷抱著理想，施行各種農改政策，將土地歸還農民。在外交上，又主張與蘇聯談判，將核彈基地設在古巴，引起美國恐慌，幾乎掀起第三次世界大戰。他高度主張古巴自立，由農業國轉成工業國，銀行要制度自然化。還有他非常在乎教育，要求全國性掃盲，並且建大學，提昇人民素質，乃至古巴人民識字率高達96％。

他自己更以身作則，每日工作十六小時，週末還到各地去義務勞動。他也非常儉省，在道德上採取要求「純潔」的高度，不聽西方音樂，不可穿緊身褲，不可留長髮等等。他希望人民「徹底消除個人主義，成為機器上幸福的齒輪」。

在政治上，他也負責政治犯審理工作。在初掌政權這段時間，處死若干政治犯，許多手段甚至到殘忍的地步。

於是古巴發生了逃亡潮。大批難民逃亡海外，許多人逃至美國邁阿密，使得佛羅里達州的拉丁裔人數暴增，至今也是談「共產主義」就色變。根據統計，從一九五九年到一九六二年有三十萬人逃離古巴，除了去美國的，還有奔往西班牙、墨西哥和其他南美洲國度的。

格瓦拉的爭議性很快出現。他燒毀蔗田，減產砂糖，改建煉油廠、鋼廠、發電廠、水泥廠。但是他

農改與工業化的想法，沒有顧及許多實際的問題。缺乏卡車等運輸工具，使產業鏈條斷裂，糧食供應成為大問題，後來不得不發食物配給票。

老百姓苦不堪言，要求長期義務勞動，又沒有獎勵。如果怠工，又有嚴厲的處罰機制，動輒送勞改營。

他沒收一百六十個美國企業，讓古巴民族資本家的企業也必須國有化，於是連支持他們革命的古巴首富也跑了。

他也努力將拉美、非洲、亞洲團結起來，輸出革命概念，到巴拿馬、多明尼加、奈及利亞、海地、尼加拉瓜、委內瑞拉、祕魯傳授革命經驗，輸出戰爭知識，游擊戰術和馬克思理念，並在聯合國慷慨陳詞，意氣風發，痛批美國以殖民主義和種族主義對別國侵略，呼籲「拉非亞要團結起來」。

然而，他失敗的農政政策，以及酷吏式地要求革命精神，逐漸出現負面效應。去市場機制，影響生產，審批項目過程繁瑣，都招致不切實際的惡名。

更重要的是，他與卡斯楚出現路線之分歧。卡斯楚要求人道主義，但格瓦拉是激進的「極左」思維。

一九六○年美國《時代》雜誌評述古巴革命說：「如果卡斯楚是古巴革命的心與靈魂，勞爾就是革命的拳頭，而格瓦拉是革命的頭腦。」

的確，格瓦拉並非草莽，他有理論，有領導魅力，對革命熱情有感染力。但是革命正義使殺人不犯法的思維，還有美國禁運古巴蔗糖乃至古巴經濟一落千丈的事實，使他飽受「功高蓋主」的批評。

他崇拜毛澤東，曾在革命中刊印毛澤東對「游擊戰」說法的小冊。在一九六一年和一九六五年曾兩次訪問中國，謙稱自己在毛澤東面前只是革命小弟。他的妻子隨其腳步也去訪問中國，對他的看法很不以為然，指責他謬誤地說中國沒有饑餓問題（事實上一九六○年中國正有大饑荒）。一九六五年中俄交惡，

他也認同中國對俄的看法。

他對卡斯楚單邊與蘇聯的合作關係看法分歧，也公開抱怨以往的革命分子在革命後成爲官僚，「在汽車，美麗祕書的懷中，失去了過往的銳氣」。

於是他選擇離開古巴，繼續向阿爾及利亞等地輸出革命理念（比如在阿爾及利亞遠距離指導西屬撒哈拉的獨立運動，和沙哈拉威人民陣線的游擊隊對抗親美的摩洛哥）。

輸出革命的失敗

格瓦拉出走古巴後第一役在非洲的剛果就吃了失敗的悶棍。他抱怨剛果游擊隊是一堆烏合之眾，欠缺紀律，拿了薪資「只會喝酒，買通行證到對岸的坦桑尼亞嫖妓」。他沒有顧及到，剛果人並無反帝國主義的思想背景，而且對白人一向持有敵意，對一個阿根廷人來領導他們革命，他們深深懷疑。

周恩來曾批評他是「盲動」，說他的戰術拙劣，尤其「脫離了群眾，不要黨的領導，他不走農村包圍城市，不建農村基地，把自己孤立，於是走上失敗的道路」。

他再轉戰波利維亞。首先，他與玻利維亞的共產黨領導人蒙赫（Mario Monje Molina）第一書記鬧翻，因爲對方不願讓他完全統御軍事力量。而「古巴人干涉他國內政」的說法更使他失去了群眾基礎，被當地人視爲敵人，告密出賣導致格瓦拉游擊隊最後只剩十七人。一九六七年，玻利維亞的政府與美國中情局合作，埋伏雙面間諜在他身邊，突擊了他這支在叢林中的孤狼游擊隊伍，逮捕數日後公開槍決，將遺體展示在國際媒體上大肆宣傳。

一代革命英雄的確不畏死亡。在被槍決前仍破口大罵對方是「儒夫」。他一共中了九槍斃命，死後甚至被砍了雙手。他留下的名言是：「寧願站著死去，也不願跪去求饒」。

卡斯楚聽到他的死訊，下令古巴全國為他哀悼三天。

一九九七年他的遺體被挖出運回古巴，古巴建了他的紀念館。而他的槍決地點更成為所有嚮往他革命精神的朝聖熱門觀光點。人們稱他拉美最偉大的「革命思想家」，許多人更珍藏他的頭髮，認為是「護身符」。他被捕後曝光背包中有兩本行事曆，影印本送到卡斯楚手中，後來出版為《玻利維亞日記》，卡斯楚還親自寫序，在世界出版譯本更加渲染了他的神話。另外還有一本綠色筆記，手抄了他最喜歡四位詩人（包括聶魯達）的六十九首詩，那是他革命的文學心靈慰藉，二○○七年他逝世四十週年時，由墨西哥出版，題為《切的綠色筆記本》。這些詩抄說明了格瓦拉的文青修養和感性，或許就是有這種浪漫精神和人道主義，才能促使他如唐吉訶德般不顧一切地追求理想。

他的南美革命前的《革命前夕的摩托車日記》出版後，有關他的事蹟，他的傳說一再被傳誦，而且古巴與美國修復關係，美國公司把日記搬上銀幕，由巴西導演華特・沙里斯掌鏡，之後，美國另一位獨立大導演索德柏格（Steve Soderberg）更邀波多黎各裔的美國演員，也是坎城影展影帝的班尼西奧・戴・托洛（Benicio del Toro）拍了切・格瓦拉的傳記電影，分上下兩集。

悲劇性的革命英雄從此進入流行文化視野，成為「叛徒的象徵」，而且被物質主義大量消費、販賣，盲目無知追求流行的青少年洋洋得意穿著印有格瓦拉頭像的T恤。特意獨行的反主流人士也以認同他為自己的身分標示。

浪漫、理想主義、改變體制，這是格瓦拉親身實踐，留給世人永恆的遺產。

不碰政治的青春道路電影

消費格瓦拉的電影，首推由美國老牌影星勞勃‧瑞福（Robert Redford）監製，巴西權貴導演華特‧沙里斯（外交官子弟，在父親派遣各國的狀態下長大，美國南加大電影系畢業）執導的《革命前的摩托車日記》。

美國基本上是反共大本營，多年的冷戰，即使年輕人後來批判麥卡錫的恐共獵巫行動，這個國家仍然是以卡斯楚與古巴，還有俄國、中國為敵的。美國公司出品，美國大影霸監製，美國化嚴重的巴西導演，這部切‧格瓦拉的傳記電影自然拍得小心翼翼，不能跨越政治底線。

基本上它被拍成一部不太碰政治的青春公路電影。富家子弟騎摩托車遊遍南美，歷經氣候變化，山路的崎嶇，還有缺錢尷尬。末了總結式地說明格瓦拉痛心各地人民「在自己的土地上卻無家可歸」，在地主有錢人，警察公權力剝削下，老百姓被趕出自己的家園，格瓦拉在飲酒跳舞、泡妞的荒唐之餘，呼籲拉丁美洲是同一民族，要捐棄地方主義，聯合起來！

全片帶有歐洲藝術片典型的浪漫色彩，如散文般在南美各種磅礴、美麗、粗獷的金黃原野景觀地貌中進行。

藝術有餘，本片充其量只是一部青春烏托邦的啟蒙電影，格瓦拉的革命精神邊際都沾不上。對比第三世界如《露西亞》那種革命古巴電影，反殖民、反剝削、反官僚的確切鬥爭主題敘事。欠缺其動盪、行動政治鬥爭的革命精神，也欠缺如巴西新浪潮葛勞伯‧羅恰《黑神白魔》那種斷裂式的反中產美學，將民俗政治隱喻化為一種鬥爭力量。

這也是把切‧格瓦拉化為第一世界對革命英雄浪漫想像的消費。

全片既看不到他思想轉變的根源甚至討論，更與他日後驚世駭俗的革命大業，影響整個第三世界的精神無關。在《革命前夕的摩托車日記》中，格瓦拉寫道：「重新踏上阿根廷土地的那一刻起，寫日記的人已死。那個鋪陳、琢磨日記的人，也不是我；至少內在的我已非那一個過去的我。隨意浪跡在我們『大美洲』上，我的蛻變超乎想像」。

從產業上，除了美國，巴西的製導組合外，其編劇是波多黎各人，兩個男主角是墨西哥和阿根廷籍。

它是典型的全球化組合，更是經過環球片廠子公司焦點影業全球化的行銷宣發。

有點諷刺。

雖說富家子弟騎摩托車遊南美是不碰政治的青春公路電影，但格瓦拉在路上總結拉美各地之困境，認為必須捐棄地方主義，所有拉美人要聯合團結。
（*The Motorcycle Diaries*, 2004）

阿根廷

西班牙導演拍阿根廷探戈舞劇：
《情慾飛舞》（*Tango*, 1998）

探戈的激情與鄉愁

由於移民與長期的混血，阿根廷發展出很特別的流行文化，帶有西歐的殖民色彩，也有原住民的活力與悲情。其中最有代表性的就是探戈。

探戈是十九世紀末誕生在窮人港區的雙人舞蹈，以快速旋轉踢腿等複雜的腳步走步飛舞，加上舞者凝聚銳利的對視目光，顯現舞者內在的激情和悲哀，和彼此交錯糾纏的情感關係。

它的起源可能是非洲中西部，所以本身就帶著黑奴的悲歌色彩，經過歐洲移民的改良，似乎又帶有西班牙與古巴本地的舞蹈色彩。港口本來就不是什麼高級的場合，妓院、酒館林立，大眾娛樂的舞蹈自然帶了點風塵味，世故的肉體關係，愛恨糾纏的風情，流露在動作和眼神中，是國標舞中最性感富挑逗性和戲劇性的舞蹈。

這個舞蹈在二○○九年被聯合國教科文組織定為「非物質文化遺產」，肯定它的人文藝術價值。自此探戈舞更加風靡世界，成為流派甚多的世界性符號。

在一九七○年代，探戈舞文化更輸出到美國百老匯，獲得若干獎項，後來兩位舞星璜‧卡洛斯‧寇

貝（Juan Carlos Copes）和瑪利亞·妮薇絲·瑞戈（Maria Nieves Rego）更巡迴世界，成為阿根廷的國寶，幾乎與馬拉度納的足球功夫一樣是阿根廷的標籤名片。

首都布宜諾斯艾利斯散佈著專跳探戈舞的「米隆加舞場」（milonga），有的是純表演，有的是餐廳秀。

探戈舞四處開花，觀光客喜歡，年輕人群中也風行不已，舞蹈教室比比皆是。

二十一世紀初，探戈舞與阿根廷的異國風情吸引來了香港導演王家衛。他在布宜諾斯艾利斯港口區拍攝《春光乍洩》，片中張國榮和梁朝偉大跳探戈舞意象，象徵兩人的分分合合關係，當年在坎城電影節大放異彩，是王家衛在《花樣年華》後的最佳。

國際合拍電影

就這樣，阿根廷最出名的電影倒未必是阿根廷電影人拍的。

一九九八年西班牙老牌導演卡洛斯·紹拉（Carlos Saura）到阿根廷拍了《情慾飛舞》（Tango，大陸譯《探戈狂戀》），不但得了奧斯卡和金球獎的提名，賣座也相當國際化。掌鏡的是義大利攝影大師維多里奧·史托拉洛（Vittorio Storaro，代表作是《教父》和《末代皇帝》），作曲是阿根廷裔的好萊塢大師拉羅·許福林（Lalo Schiffrin），這些人將此片的聲光經營得繁複而震撼，加上國寶級的探戈大師璜·卡洛斯·寇貝，締造了一闋探戈詩篇。

過去與現在，虛與實，人生與戲劇

《情慾飛舞》乍看是一部夾雜探戈舞排練與演出的愛情電影，有如美國的後台歌舞劇。它以歌舞劇導演的旁白開始，切入自己的傷痛。他的愛人，也是舞劇的女主角與他分手琵琶別抱，導演百般懇求，老情人的心意卻已決定。

投資人也是黑幫教父要求導演用他的小女友任舞者。這女孩清純美麗，舞技不凡，導演立馬就愛上了她。

導演的新舞劇述說著阿根廷悲愴的歷史和帶著希望的未來。政府的暴力，人民的壓抑，對自由的渴望，都在舞者的跳動與瑰麗的佈景前面，煥發無比的魅力。這裡導演與投資者有若干分歧，投資者認為何必再拍嚴肅灰暗的過去，希望他多加點明亮商業的片段。導演義正詞嚴地拒絕了。

年輕舞者與導演發展了戀情，但是幫派老大不會允許小女孩離開他。所以，悲劇發生了，舞台上，黑幫的殺手刺死了女孩。看似舞劇的內容，但是導演卻衝上了舞台，無限悲戚，鮮血染紅了女孩的胸膛。

所以，這女孩真的死了？

正當觀眾在思索現實與戲劇孰真孰假時，導演轉頭又和黑幫教父笑嘻嘻地討論剛剛發生的這一幕，好像他們也是演員在演戲中戲的導演和教父。這個結尾呼應電影的開頭，大遠景鳥瞰阿根廷的市景，劇本的特寫，旁白響起，在唸劇本台詞，就在解釋我們剛剛看到的畫面，所以這個片中導演是由演員扮演的？

這多重的現實彷彿以愛情與創作為主。導演焦慮於創作細節舞台設計、燈光、舞者……他兩度失落的愛情，老年將至的惶恐。這種處理明眼人一看都覺察出像費里尼《八又二分之一》和鮑伯‧佛西《爵士春秋》（All That Jazz）的探戈版。但是比起費里尼現代主義的先鋒筆觸，以及佛西偷師／致敬費里尼的百

老匯華彩，《探戈》的深度顯然略遜一籌。

紹拉精彩在於他把現實重疊、分割、並列，互相映照，也互相對比。每個畫面都繽紛地被分割成各種鏡框，背景的門框和戶外景色，棚內各個不同的空間區隔，有的人在練舞，有的在為影片配音；這裡有燈光設計，那邊有場景多媒體規劃，加上層出不窮的各種鏡子，將各種雙人舞、群舞，折疊反映成長方形、方形、斜的、正的、加上攝影機也不帶有後現代的自我反射。

孩，是真實還是他對自己的回憶（同名馬里奧），兩個情人兩個三角關係；有時導演喃喃自語，在空蕩的多鏡片棚中不斷行走，旁白又與他的嘴形完全不搭；有時他又坐在探戈教室，聽一位花白頭髮老舞者大段敘述他跳舞一輩子，老伴去世後覺得人生乏味，萬念俱灰。轉眼老者又精神矍鑠地指引導演看他才華橫溢的小孫女穿鞋加入舞群。這裡似乎又映照著導演之前述說自己年華已逝的老年焦慮，與探戈的藝術創作，阿根廷的大歷史，彼此有微妙的對照。它是歌舞劇和電影後台與幕後的雙重交織：歌舞劇的後台與前台交錯，還有電影的幕前幕後交錯，加上折射的阿根廷歷史，真是後現代切割映照的多個小現實碎片組合。

孰為真？孰為創作的虛？孰為歷史的折射？孰為創作的現實的疊加與詮釋？片中導演看到的小男

所以，我們是不是可以這樣閱讀，這是部影像的探戈，交錯的現實，交錯的舞者雙腿，交錯的手指飛舞在鋼琴、吉他及各種樂器上），回憶的探戈（阿根廷的歷史──政治的迫害，暴力的虐殺百姓，以及逃亡潮，回歸潮，導演自己的情史及人生），創作的探戈（舞台設計、燈光師向導演解釋創作方法，或者導演打開風扇，吹起道具的各種服裝，層層戲服的飛舞中，影像切到一九二〇年代的造型，他的現在兩個情人跳著探戈，演繹著複雜的情感關係）。用後台歌舞劇的形式，紹拉的作品有太多詮釋的角度，各自成立也互相映照牽連。

紹拉把探戈的男女慾情，放大爲阿根廷的近代歷史史詩，用舞台代替紀錄片的做法。虛虛實實，記憶和幻想，個人與國家，無情的戰爭和友情的家人朋友，探戈舞政治化，後現代化，藉著片中導演引述諾貝爾文學家波赫士的文字：「過去是不可以毀滅的，或遲或早它們將捲土重來，每一個重來的過去都是一齣戲，它破壞過去的他自己」。

紹拉以《蕩婦卡門》、《佛朗明哥》和此片並稱他的舞蹈三部曲。拉丁舞者特有的生命活力和熱情，張揚的誇張肢體動作，動感強調節拍，歡樂、悲傷、專注、既樂在其中，又娛樂別人。相當程度也反映了拉丁民族的天性。

拉丁民族好歌好舞，在拉丁電影中也屢見不鮮。他們的天性相通，難怪跨國製作（transnational）彷彿渾然天成。

亞洲就未必如此，不要說東亞、中亞、西亞隔絕不通，韓國、日本、華人、東南亞都有自己特定的文化，連華人社會偶爾看到大陸人拍台灣的電影，或香港人拍大陸的電影，或大陸台灣對香港文化的誤讀（反之亦然），都令人覺得彆扭。拉丁人卻在不同拉丁國度中穿梭自如，幾乎不見違和感。

寇貝和妮薇絲是阿根廷的探戈國寶，將飛舞糾纏的舞步、銳利激情的目光，在世界發揚光
大。（*Tango*, 1998）

現實的疊加與複雜在此片中在前後景，後台前台、幕前幕後，交織折射著阿根廷的歷史。
（*Tango*, 1998）

德國導演拍古巴音樂紀錄片：
《樂士浮生錄》（*Buena Vista Social Club*, 1999）

古巴

古巴在拉美文化中絕對有指標性的意義。首先，它與西班牙和美國有長達數百年千絲萬縷的恩怨情仇。它有艱苦的革命與獨立歷史，不畏美國的政治禁運與經濟封鎖，堅決不向美國低頭，再貧窮也不屈服。它的反美立場給予一向被列強剝削的拉丁美洲注入強心針，鼓舞了許多國家步其後塵。也造就二十世紀的傳奇英雄卡斯楚與格瓦拉。

人文和藝術永遠超越政治

古巴就在美國南方，與邁阿密西礁島就是一水之隔（一百四十五公里）。但是飛彈危機之後的斷交，美國對古巴的經濟封鎖，卡斯楚在冷戰期投靠了蘇聯，使美古終成世仇。

但是古巴挺了過來。

德國大導演文‧溫德斯（Wim Wenders）和美國音樂家萊‧古德（Ry Cooder）是好友。古德意外發現古巴四十年代在「好景俱樂部」表演的樂團成員仍在，雖然已屆九十高齡，個個仍然技藝非凡，代表著

古巴舊時代流行文化的光輝。革命使他們這種一九三〇到一九五〇年代的音樂被視為頹廢而不得出聲，老藝術家們撿垃圾、擦皮鞋、賣彩券，他們居陋室卻沒有怨言，開散地抽著雪茄展現幽默，即使古巴經濟靡弱，但他們仍然洋溢著對生命的熱情。

重現好景俱樂部的古巴爵士樂

古德為他們灌了唱片，邀溫德斯拍紀錄片，於是，一個懷舊溫馨的影片誕生，《樂士浮生錄》（*Buena Vista Social Club*）與唱片同名，溫德斯完全不碰政治，就拍樂團的人到阿姆斯特丹以及美國卡內基大廳的表演，居古巴的訪問，還有他們在紐約街頭的漫步聊天。

古巴當然是經濟比較落後的，哈瓦那卻有一種斑駁蒼涼的美，那些淺綠、粉紅、海藍的牆壁，剝落的油漆露出裡面的紅磚，閒散的步調，人們懶洋洋在午後的陽光中，偶爾有滑板車少男呼嘯而過。海濱大道旁濺起拍岸波濤，讓人覺得活得實實在在的生命。

不談政治，這些老藝術家那麼令人感動，他們高昂感性的歌聲，無倫歡樂還是受傷，都那麼有韻味。我記得柏林電影節的電影首映，全體觀眾都沸騰起來，鼓掌吹哨，手足舞蹈，這一刻，沒有人有興趣談美古恩怨情仇，也忘了中情局與以色列情報局曾六百三十八次暗殺卡斯楚。溫德斯抓到的唯一政治幽默，是兩位訪美團老先生在逛曼哈頓，他們抬頭仰慕地看著摩天大樓，驚訝於這個城市之美；去公共電話機旁試了幾次想打電話回古巴，卻發現兩國電信不通；還有他們欣賞櫥窗的玩偶，既不認得瑪麗蓮·夢露，也對那個（曾經差點對

鋼琴上飛舞的手指，還有富感染力的樂器節拍，聽得耳朵出油，身體搖擺。

古巴發動戰爭卻不認識的）甘迺迪品頭論足，「好像很有名！」。

溫德斯的人文氣質使此片獲得奧斯卡最佳紀錄片提名，也使幾位老人一夕之間成了世界名人。音樂是跨國界的，這個唱片也大賣，記錄這些不久就凋零的老藝人差點失傳的音樂神話，

事實上，即使冷戰期間，我們對古巴的音樂並不陌生，那個因為美國反戰音樂家 Pete Seeger 演繹而流行一時的《關達拉美拉》（Guantanamera），鼓吹古巴美國和平友好，後來加州的搖滾合唱團 the Sandpipers 再度錄製並勇闖排行榜。這條歌一直在西方世界還有台灣被大家當情歌唱頌，但其實它是古巴歌詠關塔納摩地方小姑娘的民歌，歌詞卻來自他們的革命英雄荷西‧馬蒂的《樸實詩篇》（Versos sencillos），充滿了民族的憂傷和感懷。

革命英雄的詩意情懷：關達拉美拉

荷西‧馬蒂十六歲投身古巴獨立革命運動，一八七〇年被捕處以苦役，次年流放西班牙，期間完成法學與文學雙碩士學位。他用詩歌號召人民反抗西班牙殖民統治，留下許多論文、詩集與散文，深深影響古巴。一八九一年組織反抗軍，但不幸戰死，年方四十二歲。《關達拉美拉》歌詞如下：

來自棕櫚樹生長之地
我是個樸實的好人
來自關達那摩　關達那摩的姑娘　來自關達那摩

在死亡之前

我要唱出靈魂裡的詩歌

Guantanamera, guajira Guantanamera

Guantanamera, guajira Guantanamera

Yo soy un hombre sincero

De donde crece la palma

Y antes de morirme quiero

Echar mis versos del alma

來自關達那摩　關達那摩的姑娘　來自關達那摩

我的詩歌帶著憂愁

也帶著炙熱

我的詩歌是隻受傷的鹿

要在山間尋找藏身之處

Guantanamera, guajira Guantanamera

Guantanamera, guajira Guantanamera

Mi verso es de un verde claro

Y de un carmín encendido

Mi verso es un ciervo herido

Que busca en el monte amparo

來自關達那摩　關達那摩的姑娘　來自關達那摩

我栽種了一株白玫瑰

栽種於七月也栽種於一月

給予我誠摯的好友

他坦誠的手握住我

Guantanamera, guajira Guantanamera

Guantanamera, guajira Guantanamera

Cultivo una rosa blanca

En julio como en enero

Para el amigo sincero

Que me da su mano franca

來自關達那摩　關達那摩的姑娘　來自關達那摩

世上那些可憐人

我要與他們分享我的命運

山中的小溪

比大海更能撫慰我的心

來自關達那摩　關達那摩姑娘　來自關達那摩

Guantanamera, guajira Guantanamera

Guantanamera, guajira Guantanamera

Con los pobres de la tierra

Quiero yo mi suerte echar

El arroyo de la sierra

Me complace mas que el mar

Guantanamera, guajira Guantanamera

老爵士藝術家們的音樂富感染力，革命沒有革掉他們的藝術氣質，重新拾起音樂，讓藝術
震撼世界。（*Buena Vista Social Club*, 1999）

哥倫比亞／墨西哥

美國導演拍偷渡移民血淚史：

《北方》（*El Norte, 1983*）

到任何餐館去，都有難民做侍者替我們倒咖啡。我許多朋友都不看他們一眼。對朋友來說，這些難民都是沒有臉的。我拍《北方》的目的就是要給他們一張臉，了解他們的故事，讓大家在人文層次上溝通。那麼看過電影的人就永遠不能再在餐館中對侍者視若無睹。

——《北方》導演葛格瑞·納華

一九八三年，美國許多影評人的十大電影名單中，都出現了一部不甚有大宣傳的電影《北方》（*El Norte*）。「這是一闋美麗的民歌，雖然太簡單、太傷感，但是其懾人而美麗的影像，使其簡單躍升為詩的領域」。一些影評人這樣讚賞著。在加州大學 UCLA 電影系館的首映禮上，全體觀眾起立鼓掌向導演致敬達三分鐘，鼓掌鼓得雙手發紅。一位女子更流淚哽咽地讚美此片的精神力量。無論如何，場面是動人的，與前不久放《疤面煞星》時，憤怒的學生咒罵名導演布萊恩·狄帕馬無恥，竟剝削暴力，使得導演憤而衝出禮堂的情形恰成對比。

由殖民地到黃金國

《北方》全片計分三段，大體集中在瓜地馬拉的一對兄妹上。這兩兄妹在驟失父母及政府迫害下偷渡到墨西哥，再由墨西哥潛往他們夢寐的黃金國洛杉磯。北方對拉丁美洲而言，指的是美國和美墨邊界，「有遙遠、邊陲、神祕、廣漠、無垠的涵意，同時也象徵希望之地（《魔幻拉美I》，頁242）。簡單地說，北方就是拉丁美洲艷羨的天堂。然而天堂之路不是如此順暢，兩兄妹歷盡一切苦難後才發現，從物質匱乏、政治迫害的殖民國到豐裕進步的資本社會，只是由一套社會價值的壓迫換到另一種壓迫罷了。哪裡也沒有自由。極權國家、資本國家都在使舊家庭的制度和價值瓦解──極權用武力迫人骨肉失散，資本用金錢、地位取代家庭情感。《北方》悲劇性的基調，高漲的人道主義，神祕而豐富的影像，使之堪稱當年最好的美國片之一。更可貴的，該片的導演身為美籍白人，卻能掙脫好萊塢的框框，以如此第三世界的電影觀，對人際關係和種族價值做強烈的批判與關懷，無怪乎能得到所有觀眾的激賞。

第一段　瓜地馬拉：

我必須去（參加集會）。聽我說，兒子，我去過墨西哥、宏都拉斯等，許多有墾殖地的地方。都是一樣的。對有錢的人來說，我們（土著）只是一雙手臂，他們對動物都比對我們好。但是我們也有感情和感覺啊，我們要為自己的土地奮鬥。這是塊好土地，我們要為它奮鬥。

　　　　　　　　　　　　──父親

到北方去！那裡的人不會這樣對我們的。我們可以賺很多錢，再光榮地回來！

——兄

此段是氣氛掌握得最精確的一段，拉丁文學特富的魔幻寫實神話象徵，在地方色彩的烘托下，並籠罩著神祕幽淒卻也強烈的政治氣息。殖民社會純樸農村的居民生活，簡單、互體互恤的群體感情（父母、子女、鄰居），在政治與生活苦難中對資本社會的嚮往，均由納華與傑出攝影編織成渾厚、令人心碎的詩篇。寧靜而和諧的山林河流，展現著自然界的原生美麗；暖和燭光下的家人閒聊，團圓出農業社會特有的家族關係；駭人緊湊的屠殺、鎮壓及逮捕，在平行剪輯與突兀短切下，更突顯出祥和農民的無力與無奈。其中妹妹在河旁洗衣、父親的葬儀，以及母親被捕、屋中群蛾拍翅的鏡頭，都堪稱最美的片段之一。

在此，我們親眼看到農村生活的解體，在資本主義與殖民主義的聯合侵略下，農村秩序與價值被殘忍地踐踏。

瓜地馬拉在一九五〇年代出了一位好總統阿本斯（Jacobo Aubenz Cuzman），因為實施土改，得罪了美國聯合水果公司，遭美國國務卿約翰·杜勒斯（John Dulles）和他的弟弟亞倫·杜斯（Allen Dulles，當時的中情局局長）一齊圍剿，他們鼓勵叛軍政變，一九五四年將阿本斯推翻，致他流亡國外。國內生成四支游擊隊，自此內戰三十六年，死亡人數達三十萬。親美的艾斯特拉達（Manuel Estrada Cabrera）高壓統治達二十二年，弄得民不聊生。一直打到一九九六年，官方和游擊隊才簽了最終和平協定。

第二段　墨西哥：

明天，我們就會在洛杉磯了！

—— 兄

墨西哥是拉丁美洲偷渡往美國的驛站。夾在極端富裕的資本主義與現代化不調和中，邊境小城的居民自然養成如獸般的自保吞噬技能，生存各憑本事，不和諧、爭鬥、欺狡的人性，加上混亂交雜的視覺景觀，絕對是與瓜地馬拉不同的人間地獄。

墨西哥原本是拉丁美洲富裕的國家，但一九九四年，墨西哥與美國和加拿大簽了「北美自由貿易協定」後，墨西哥政府廢除農作物的調節機制，取消關稅和農產品進口配額，又刪除農戶補貼，反而使得墨西哥變得赤貧，連玉米都漲了五倍價格。糧食不夠，因為農民為了生存，要不流浪到邊境去保稅工廠謀生，要不都去種植罌粟、大麻、古柯鹼葉，乃至販毒集團盛行，四大販毒集團（海灣、華雷斯、提華納、錫那羅亞）暴力血腥又擁有巨大的火力和先進的運輸工具，屠殺劫獄洗錢綁架販毒走私，彼此爭奪地盤，無所不用其極，而政府幾乎無力整治，坐視全國成為荒誕無序的毒梟王國。

納華將兩個天真的鄉村兄妹投入其中，迎頭將他們的天堂夢予以痛擊。生存，就是滿嘴 X 字混居在墨省人士中；生存，也是爬過黝黑無光的隧道去美國，即使中途有成千老鼠的攻擊。然而一切苦難有個目的，他們抵達洛杉磯的一景，俯角由空翱翔過洛城的夜景，金碧輝煌的壯碩偉岸，資本主義的精華昂然地誇示世人。《北方》所捕捉的洛杉磯只是一個幻象，也是所有物質不足社會對美國的觀察。但是，一個錢與金堆出來的城市，對偷渡移民而言到底代表什麼意思？

第三段　洛杉磯：

你又不是唯一離家遠走的人。我們得講「生存」啊

——朋友

大家都說北方好賺錢。可是沒人告訴我們得花更多的錢。我們還是不自由！

什麼時候我們才找得到我們的家？

——妹

天堂不是歡迎每一個人的。尤其你若是少數民族，在白人社會的天堂裡就更難了！

我們不得不承認，納華此段處理流於老套及簡單單向地攻擊物質社會。優越的有閒階級，凶霸的移民官員，誇張的模特兒嘴臉，安靜高尚卻病態的餐館……然而這一切唯有與首段的拉丁氣息呼應才有意義。在清越的笛聲中，兄妹倆的幻想與夢境常由現實生活的壓力飛回瓜地馬拉的自然生態中。在那裡，他們暫時不必擔心身分、食物、現代機械、電腦等等。在夢境中，家庭仍是和諧的，不會因為求生賺錢而親人疏遠、人際淡漠。電影結束在一個痛苦的終止及一個新生的開始，悲劇的死亡有解脫的安慰，奮鬥的揄揚，卻也有壓抑的情緒。在這樣一個意猶未盡的休止符上，觀眾只覺餘音嫋嫋。

《北方》是真正的電影藝術，是一首誠心為拉丁美洲民族血淚塑像的詩篇。納華是加大洛杉磯的電影碩士，為拍此片歷盡千辛萬苦。

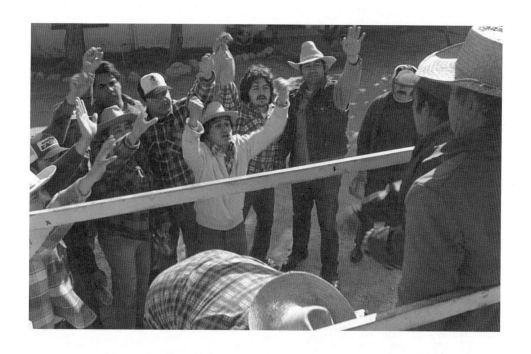

後殖民地到黃金國，《北方》的移民血淚史，道盡拉丁美洲老百姓在政治、經濟雙重壓力下的悲苦命運。（*El Norte*, 1983）

古巴
蘇聯導演宣傳革命竟成藝術傑作：
《我是古巴》(Soy Cuba, 1964)

看到這部電影的鏡頭，真的會從椅子上跌下來。從第一組鏡頭，直升機從空中俯拍古巴的沿海，叢林，島嶼，海岸線，長達四分鐘眞是大哉壯觀。簫聲，鼓聲，吟唱聲，古巴美好，長形的島嶼大地，對比原住民在水邊貧困原始生活方式，旁白吟誦著：「哥倫布寫道，這是人類見過最美麗的土地……以為你會帶來歡樂，但是你帶來的是眼淚，你拿走我的蔗糖……」

整部電影就是如此，一百四十分鐘的長作品，以密度極高的驚人視覺語言，震撼我們的目光和思想，但是旁白又充滿了抒情和詩意，如泣如訴地控訴古巴的哀歌。

其電影語言之驚人，令我不敢相信這是一九六四年的電影，許多鏡頭簡直無法想出在那個年代它是如何拍成的。來自蘇聯，喬治亞籍的電影大師米哈伊爾·卡拉托佐夫 (Mikhail Kalatozov) 秉持愛森斯坦以降鑽研電影藝術的精神，完成這部宏大的電影詩。他說：「我要在古巴拍電影，回應所有蘇聯人民對封鎖，以及對美國帝國主義殘酷侵略的看法。」

他用四段敘事講述古巴在革命前的狀況，分別以貧民窟在情色場合賣春的少女，被地主剝削的甘蔗老農，大學生因抗議被槍殺，引起集體憤怒的市民，還有大山中被逼得必須拾起槍桿革命的普通農夫，來表達古巴老百姓的苦難和武裝革命的必要性。

故事由蘇聯當時詩界的文豪葉夫屠申科（Yevgeni Yevtushenko）與古巴小說家巴奈特（Enrique Pineda Barnet）聯合編寫，無怪乎喃喃的西班牙語旁白，代表《古巴之聲》廣播播放，全像一闕闕詩作：

「我是酒吧，我是酒店，我是賭場，但我也是貧民窟。我是孩子，我也是老媼，不要移轉你的視線，不要逃走……」他們以同情的眼光，看女人的身體如何在夜總會被美國嫖客凌辱，嫖客和女子回家過夜後，輕蔑地要買她的十字架，她的鄉下人未婚夫意外出現，女子純潔無瑕的形象瞬間瓦解。嫖客走出屋外，那是蒼涼破敗的貧民窟，斷瓦殘垣中窮孩子一擁而上，伸出討錢的手，嫖客在如鬼域的貧民窟裡幾乎崩潰。

黑夜裡，老農在茅草屋中憂傷地看著屋外的大雨，雨勢稍歇天濛濛亮，他已騎上老驢辛苦地爬坡去看他那片蔗田。他會和農作物說話，求它們長高長大，因為「死亡不可怕，生活本身（窮苦）才可怕」，他擔心子女的生活。鏡頭一轉，陽光白的耀眼，一掃黑黝黝的沉痛陰霾，甘蔗長得高大挺拔。老農夫不怕累不怕苦地鐮刀起落，他的一雙兒女也歡喜在旁收割。然而，地主帶著買家騎著馬兒降臨，他簡單地說土地已賣給（美國聯合）水果公司然後絕塵而去。老農夫揮拳向天，他派兒女到鎮上去玩，當他們狂飲可樂、聽美式點唱機的搖滾樂時，他自己放火把蔗田和家裡全都燒了，自己和牲畜一齊倒下。

鏡頭再從鄉村拉到大都會，路上的少女被囂張的美國水兵圍困驚擾，街上賣報的散布卡斯楚已死的假消息，大學生齊集抗議，天上飛舞的傳單，犯人被從樓上的窗口拋下，群眾的鮮血，被擊落的白鴿，千百人自階梯走下抗議，大學生勇敢地衝向警察，迎接他們的是鎮壓的水柱，群眾推翻車輛做防蔽，水柱漫天籠罩，可惡的警察頭子輕蔑地拔出手槍射殺他，學生倒下。

卡拉托佐夫帶著他《雁南飛》（The Cranes are Flying, 1958）的老攝影搭擋烏魯塞耶夫斯基（Sergey

Urusevsky）拍出了堪稱影史驚人的長鏡頭：從送葬的女人拉開看到群眾集結抬棺，鏡頭再拉遠，緩緩上昇，二樓的群眾往下丟鮮花再上三樓，遠景仍看到烏壓壓擁擠的送葬民眾，鏡頭退後再往右，進入雪茄工廠，工人們都在繼續做雪茄，左邊的人開始向後傳東西，鏡頭推向前，追著傳東西的動作，一直到最前的陽台，兩人把手中傳的物件打開，是一面古巴國旗，他抖開國旗掛在窗前，鏡頭沒停，它一直伸出窗外，繼續跟著下面的送葬隊伍，好幾條街外……

第四段是馬埃斯特拉山裡的農民一家，他們救助了一個飢餓疲累的游擊隊員，他鼓勵農民加入戰爭，農民拒絕了，但是政府的飛機很快就來轟炸了，他的妻子和孩子驚慌地逃轟炸而失散，另一個跟著他的孩子也死亡。農夫看清了局勢，決定加入游擊隊，捍衛自己的家園！

蘇聯藝術家的映像語言原創性

卡拉托佐夫和烏魯塞耶夫斯基完全是語不驚人死不休，無論搖臂鏡頭，長鏡頭推軌，光影，剪接，蒙太奇運用，場面調度都見大師身影。諸如開首不久，鏡頭從哈瓦那的大酒店頂層陽台一層一層降下，遠處看得到海灘和其他摩天大樓，每層都充滿狂歡飲酒搖擺的泳裝少女與觀光客，然後鏡頭隨著一個穿比基尼的女子跳入游泳池，驚人的是，鏡頭隨她進入水裡，之後又浮出水面。提醒各位，這是一九六四年，還沒有 Steadicam，單一的長鏡頭怎麼能這麼靈活又這麼穩？又怎麼能自由出入水底？凡是懂得電影攝影的人都驚嚇不已（當然後來有解謎，諸如攝影師將機器綁在腰上，那就是雛形的 Steadicam。再穿上有背勾的背心，中間換了幾位操作攝影機的人員換下背心接手，並用潛艇的潛望鏡防止鏡頭進水）。

所以這一批蘇聯藝術家是延續極度尊重電影藝術的傳統，致力於鑽研映像語言的原創性，所以整部電影的影像都沒有簡單的運鏡，包括向軍方訂製外面沒得買的紅外線底片，高反差，感應慢，製造白色耀眼的蔗田景象；或者在兩個建築間架兩條纜線和八個滑輪，製造攝影機飛出建築到街道上空。加上複雜的剪接和聲音設計，被稱為承襲愛森斯坦的《墨西哥萬歲！》和費里尼《甜蜜生活》的繁複影像。攝影師烏魯塞耶夫斯基這麼說：「我們要觀眾不是事件的旁觀者，而是和演員一同經歷……我不喜歡記錄鏡頭前的事物，而在乎場景的主題：愛、恨、苦、樂和絕望。重要的是內在的悸動，拍攝時候的創作情緒──甚至敢這麼說，創作的靈感。」

但這麼困難的美學，大膽，有想像力有創新性的華麗思考，卻在當年遭受嚴重的批評，不論在蘇聯和古巴都不受歡迎。莫斯科的評論說此片內容天真不夠革命，立場甚至去同情小布爾喬亞階級。換句話說，蘇聯想要宣傳片（即蘇聯共產黨中央委員會透過文學、戲劇、電影對大眾煽動或起共鳴的宣傳Agiprop），導演卻給了一部藝術片，被批判為「形式主義」，不為人民，反而「為藝術而藝術」，是集體主義時代最討人厭的個人主義。這種評論一出，電影就如同禁了一般，在蘇聯和世界都不見天日了。

明明是為古巴伸冤批判前政府的電影，在古巴也遭滑鐵盧，大家批評它對古巴有刻板印象。都是黑幫妓女、苦農、貧民窟、抽象的大學生。古巴人無法認同，於是古蘇兩邊都只有少量放映後，就撤片束之高閣永不見天日。這部電影徹底被埋沒了三十年，直到美國電影節將它挖出，讓大家驚艷。它先在泰盧萊（Telluride, 1992）電影節出土，沒有字幕，讓所有人闖傳。次年，它在舊金山電影節亮相，電影票搶購一空，所有觀眾起立鼓掌很久，之後史可塞西和柯波拉兩位導演立刻選擇為它站台背書，禮讚這部偉大的作品。一九九〇年史可塞西率先修復此片，二〇〇五年出光碟片，才讓世人普遍得見其費盡心思，突破技術障礙，其光影之藝術性運用，其剪接之震撼力，還有攝影機的各種困難角度（手搖、推軌、

Crane……），演員的臉孔，表情和行動，在在令人歎爲觀止。大規模的群眾演員，在學生抗議場面宛

如《波坦金戰艦》的震撼，在送葬行列的超遠鏡頭街景，更彷彿紀錄片，是當代用科技也做不出的場面。

許多時候我們觀眾像那些賣笑女子一樣，在夜總會被恩客轉得頭昏目眩；像那老蔗農一般對著黑夜

大雨愁苦，對著爆長的甘蔗開心撥弄，困在自己憤怒的火苗中；或像大學生一樣被水柱沖得疲力抵抗，

和民眾一齊爲大學生哀傷；或者像山區農民在轟炸聲中絕望地經歷家園毀損，妻離子散，和他一齊拾起

槍枝，加入革命的洪流。照美國人說法，它的原創性影像富臨場感，是像《大國民》一樣劃時代。二〇

一九年它當選了美國攝影家協會選出的二十世紀百部里程碑電影之一。史可塞西感嘆也讚美它：「每個

鏡頭都在動，它指引著你的眼睛，那是一種新的風格，新的技術，它用手搖攝影機造成一種自由，一種

立即性，戲劇性和強烈情感。」

附帶一筆，蘇聯式的影像處理方式，尤其經營人與大自然的關係，人在天地間之渺小無助，剪影式

的大遠景背光身影，恢宏富氣勢的群眾革命，還有農作物的茂密興盛，白花花陽光透過農田間灑下的律

動，怎麼似曾相識？在陳凱歌和張藝謀的《黃土地》、《紅高粱》盡是相似的畫面。基於卡拉托佐夫前作

《雁南飛》在大陸被譽爲經典，但除了少數西方世界的人在坎城電影節驚鴻一瞥外，大部分人仍是緣慳一

面。所以大陸第五代導演早期那些驚世駭俗的處理是不是原創？還是我們都誤解了？當然，證諸比較當

今兩位大師後來的作品，除了技術資金充裕，在原創性美學和人文精神上已頹勢畢現，不是追求產業數

字可以解釋。或許我們當年就是誤會，沒有看過《雁南飛》和《我是古巴》的人都錯估了原創性的源頭。

先鋒式宣傳變成傑作，還原古巴舊時風貌

另者，《我是古巴》豐富的文學意涵，把自己當作敘說的主體和觀看的客體，抒情又哀矜地像詩般痛心陳述古巴的遭遇，使影像與聲音的對位產生現代主義式的呼應與抽象思維，在那種年代應該是超前先鋒的！其抽象化的意圖也顯現在其象徵主義中，比如政府軍射下一隻白鴿（和平的象徵），大學生捧起它的屍體，虔誠地乞求式地走向政府軍（像極了《波坦金號》那位抱著孩子屍體的母親，哀求地對著政府軍暴力和槍枝），當然，迎接他們的是水柱和子彈，橄欖樹頹然倒下，這象徵雖然過於明確，但對宣傳機器而言，卻是必要的。

古巴一些人固然嫌它刻板印象，但是它使我們驚詫於社會主義前古巴的影像，頹廢腐敗的物質社會，女性賣淫受辱，理想主義的破滅，純潔大學生的革命獻身，警察公安的粗暴鎮壓，貧民窟的破敗蒼涼，討錢小童的成群結隊，蔗農與地主間的剝削關係，山間農民的無處棲身，還有為什麼全民支持革命，為什麼人人要拾起槍桿，為什麼卡斯楚深得人心。

當年的刻板，卻還原了一個古巴社會群像，讓我們得以一窺舊古巴社會的風貌。

遺留在古巴的文化傳承

四十年後，巴西的導演文虔迪・費拉斯（Vincente Ferraz）跑到古巴拍了一部紀錄片《我是古巴，西伯利亞的鉅作》（*I am Cuba, the Siberian Mammoth*, 2004），他訪問了《我是古巴》該片倖存的演員和工作

人員，還原這部電影的背景，製作與發行，對當時稚嫩的古巴製片業，格瓦拉用蔗糖向日本片廠換取資源，以及一群幾近天真的蘇聯電影人跑到熱帶島嶼拍片的熱情多所著墨。這是卡斯楚執政後的第五年，豬玀灣事件的第二年，飛彈危機的幾星期後，古巴 ICAIC（工業與藝術研發究院）用了六十萬美金的預算，想拍部電影宣傳救世主卡斯楚，和世界希望的共產主義，並嚴正指責美國扶植出賣古巴）的前政權。

它說明了加勒比海的古巴民眾當時與斯拉夫的拍片人有巨大鴻溝，蘇聯民眾對片中美式奢華的墮落腐化描繪完全不習慣。但是在古巴，看慣美國、歐洲以及拉丁美洲電影的群眾，對蘇聯式的寫實主義和藝術手法也凝難接受，許多官方媒體甚至嘲弄譏笑此片的手法，令當時的工作人員難以平復難堪的心情。

當然，卡斯楚的光芒已開始磨損，現實並不比巴蒂斯塔與黑手黨共治的時代有所改善，共產黨主義的嚴峻，和過往熱帶風情的甜蜜墮落與性感，反而成了民眾心中的痛。

這部紀錄片嘗試恢復此片應有的地位。諷刺的是，它當年的政治宣傳目標在當時不被自己人接受。

如今在和平時代，大部分看過的電影人和評論界都許它為「影史最了不起的作品」之一。如同美國電影協會所說：與宣揚布爾什維克黨的《波坦金戰艦》以及宣揚納粹主義的《意志的勝利》並列傑作。史可塞西更說：「如果我們一九六四年已知這部電影的存在，也許電影史就不同了！」

雖然看到的人在當時不多，但古巴的電影美學開始出現了強烈的手持攝影風格，《露西亞》等片，還有巴西的新電影，克勞伯‧羅恰，以及整個中南美電影都受到《我是古巴》奠定的詩化美學影響。

《我是古巴》中有大學生衝向警察，迎來的是鎮壓的水柱，鎮壓場面驚心動魄，宛如紀錄片的劇情。（*Soy Cuba*, 1964）

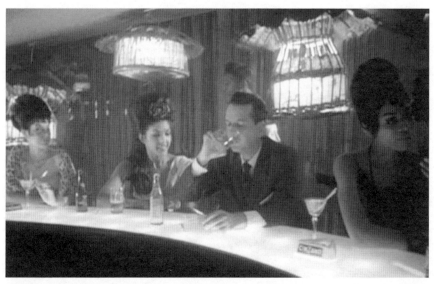

蘇聯藝術家鑽研映像的原創力，使單一長鏡頭，視覺驚人。《我是古巴》的舊世界用酒店的奢華反映革命前的貧富不均。（*Soy Cuba*, 1964）

蘇聯式的光影，人與大自然農作物的關係，陽光透過農作物的律動，卡拉托佐夫的影像能力氣勢恢宏。（*Soy Cuba*, 1964）

《我是古巴》的詩化美學，對古巴、巴西的新浪潮乃至全中南美洲的攝影風格都有長遠的影響。（*Soy Cuba*, 1964）

古巴
美國導演記錄古巴近代史：
《古巴與攝影師》（*Cuba and the Cameraman, 2017*）

一個資本主義世界來的美國小伙子，闖進了社會主義制度下的古巴，拿著剛出爐的視像攝影機，拍古巴，拍卡斯楚，拍古巴老百姓，拍共產制度的艱辛和奮鬥，一直到卡斯楚去世和葬禮。一拍四十多年，小伙子也老了，但是這部充滿人道精神的紀錄片成了古巴半世紀的最佳見證。

小伙子名叫江艾波（Jon Alpert），原是一個社會運動的積極分子，在紐約奔走於呼籲、抗議政府住屋政策，學校教育制度，以及勞工問題的種種街頭運動。他聽說被美國聯合世界盟國封鎖的古巴把這些問題都治理得不錯，決定親自去看看，一九七二年他第一次進入古巴。一九七五年他帶著日裔妻子和她的表妹，還有初生的女兒再到古巴。笨重的攝影器材放在嬰兒推車裡，吸引了卡斯楚的目光。卡斯楚親到他身旁和他談話，接受他的訪問，與他成就一段長達四十年的友情。

小伙子從見到卡斯楚、與他說話時的瞠目結舌，到受邀登上專機，一九七九年隨卡斯楚一齊到紐約聯合國大會演講，看到卡斯楚的私下意氣風發的面貌，還有卡斯楚在蘇聯解體，古巴失去巨大的蘇聯金援（每日約八百萬美元）後的哀傷，甚至後來垂垂老矣行動遲緩時的落寞。小伙子如今自己也是近七十的老人，他花了四十多年幫世界見證卡斯楚和古巴。

江艾波在片名上謙稱自己是攝影師，但是他確實身兼導演、監製、剪接，甚至翻譯各種任務，是個

不折不扣的一人電影，他永遠用高昂誠摯的聲音在攝影機旁問問題，任翻譯，贏得古巴人的信任和親近，其中就當然有卡斯楚。

在江艾波的攝影鏡頭下，卡斯楚有著燦爛甚至天真的笑容，他立刻解開一層層外衣的釦子，坦誠到無法令人置信。

在專機上，艾波問他是不是永遠如謠傳穿著防彈背心，他立刻解開一層層外衣的釦子，露出毫無防護的胸膛。他笑容可掬，拿著艾波的攝影機研究，親切地問候艾波的妻子，見到艾波漸漸成長的女兒，稱她美麗聰明，還幫她向老師寫請假信，請老師原諒她隨父親蹺課來訪問卡斯楚。

但是美國人在飛機抵紐約時給卡斯楚下馬威。要每個專機上的人填入關申請，（這仍是美國封鎖古巴的時刻，卡斯楚膽敢到虎口去聯合國大會演講），卡斯楚憤怒地咬著雪茄揮手說不填表。後來怎麼入境的，我們並不知曉。不過，畫面一轉卡斯楚鏗鏘有力地在聯合國發表他那著名的六小時演講，「我為世界只有一片麵包吃的孩子發聲」，他揮拳重擊在演講壇上！

艾波也請卡斯楚讓他拍他紐約簡樸的住處，冰箱裡的啤酒，小小的臥室，破舊的客廳。這個拉丁世界的巨人，沒有拉丁獨裁者的奢華，以過人的精力和理想主義為弱勢發聲。果然在聯合國贏得所有人起立鼓掌的最高讚譽，在古巴更被視為神明般的領袖。

艾波也選了幾個古巴的家庭讓大家見證他們的半世紀家庭。其中最讓人念念不忘的是三個年邁的農村兄弟和他們的妹妹。三兄弟未婚，永遠辛勤工作，開朗地面對世界。他們不抱怨，互相扶持，有關懷的笑容。在艾波初去時，目睹到他們自發地去路上撿大石塊，默默「為社會盡一份力」。後來蘇聯倒台時，古巴面臨經濟危機，他們賴以為生的牲口被鄰居偷宰吃了，買不到糧食，種地也過於吃力，但他們從沒有失志悲觀。

艾波每隔數年去看他們，都使觀眾心懸著，他們的生活好點還是更壞？終於花五年又買上牛了，其

中一位得了喉癌，手術後不能說話了。艾波陪他去醫院，發現古巴醫療完全免費，雖然手術工具連針筒手套都用了再用，但是老百姓仍舊受惠於古巴著名的醫保，和那些盡心盡力，每月只有二十五美元薪資的年輕醫生們。艾波後來給老人家買了電動喉嚨發聲器，老先生仍是那張燦爛笑容的臉，不停地說謝謝，直到二〇一六年再去，三兄弟都已仙逝，八十八歲的老妹妹將墓地整理得乾乾淨淨。

像。

另外記錄的兩個家庭也是艾波在哈瓦那街頭上偶遇的，一個小女孩當年說想當護士，但是十四歲結婚有一子一女，再去她已人去樓空，全家搬至美國佛羅里達州了。她應當是那群對古巴失望的人，當年在古巴革命成功後，許多不信共產主義的人倉皇出走，落腳於最近只離古巴一百四十五公里的西礁島和佛羅里達州。之後一九九〇年代蘇聯瓦解的古巴困難時期，又有大批古巴人申請赴美依親，卡斯楚很開放，不喜歡古巴的儘管走。大批難民坐船赴美。這些人在美國成為反卡斯楚和反共族群，乃至於當川普反中政策定調，佛羅里達州成為堅定的共和黨支持者。艾波發現卡斯楚政權並沒有像傳說中那麼恐怖，老百姓想罵政府就罵，不想留古巴的就走——雖然許多去美國大使館排隊拿簽證的會被旁觀者罵到臭頭。

另外一戶的艾波朋友是一個窮巴巴的黑人，他不避嫌讓艾波看他困窘的家庭，一開始房內還有小電視，和有食物的冰箱，後來古巴困難了，他冰箱空空，以至於他販毒掙錢，倒賣黑市貨品坐牢。到古巴開放觀光後，他又翻身倒賣建材和小貨品，過得有滋有味。這些老百姓見證了古巴生活的變化，有甜有苦，有自由或沒有自由。他們有時屋梁塌倒，幾戶人家只有危地一處可以接水龍頭，大家隨地找角落小便。街上任何商店買不到日用品，食物只有每天配給一塊小蕃薯麵包。苦成這樣，他們說起狀況來仍舊笑嘻嘻的。

電影真是神奇。沒有人看完此片會不喜歡那三兄弟，如此樸實，有生命力，快樂積極地為古巴人塑

末了，卡斯楚出殯，送葬行列綿延公里，古巴老百姓全都哭著送這世紀偉人。

江艾波秉著老一代的人道紀錄片精神，記下半世紀的古巴生活，他給大家看到一個平實的古巴，一個非新聞媒體扭曲的共產社會，一個非宣揚社會主義好的老百姓生活和心態。二〇一七年此片面世，改變了許多人對披著神祕面紗的古巴偏見。

墨西哥

蘇聯大師眼中的墨西哥歷史文化政治：
《墨西哥萬歲！》（Que Viva México!, 1979）

電影史上的創作先鋒愛森斯坦對墨西哥一向情有獨鍾。他生平第一個創作即是把傑克‧倫敦的《墨西哥人》創作搬上舞台。一九二○年代末，在卓別林和派拉蒙片廠的力邀下，他帶著製片人亞歷克山德洛夫（Grigori Alexandrov）和攝影師提賽（Eduardo Tisse）奔赴好萊塢，不過合作很快崩盤，愛森斯坦卻和美國信仰共產黨的作家辛克萊（Upton Sinclair）達成合作協議。當時的歐美前衛藝術家對墨西哥都充滿興趣，驚訝於這樣一個地方，可以用理想主義發動革命成功，以其為超現實國家的極致。辛克萊夫人廣發武林帖設立墨西哥電影基金會，委託愛森斯坦拍一部「有關墨西哥的非政治性短劇情片」：一九三○年開動，一九三一年四月交片，內容不可對墨西哥革命批評或污蔑，拍片現場與沖印底片必得經過墨西哥政府的審查。

於是愛森斯坦帶著製片攝影在一九三○年底到了墨西哥，他們立刻就愛上了這個國家，準備拍墨西哥的歷史、文化、習俗、革命，野心遠遠超過了辛克萊家族的期待。

他拍了四十萬呎膠片的素材，在墨西哥左翼藝術家里維拉（就是芙烈達的伴侶）的協助下，想發展前衛美學下的墨西哥面貌，用水火石鐵器幾種元素，配合墨西哥民歌，分段獻給不同的墨西哥藝術家。

到底是藝術家，愛森斯坦的熱情使他完全不顧合約和實際問題，又不與辛克萊妥善溝通，很快超支

斷了金援，加上史達林將他召回蘇聯，美國又拒發他簽證無法入關完成後期，於是這些底片被送到美國束之高閣，辛克萊夫人也拒絕將之寄往蘇聯讓他完成全片。

很多年後，愛森斯坦已經去世，美國現代美術館（MOMA）用這批底片與蘇聯交換一批蘇聯電影，然後製片亞歷克山德洛夫經過十年的努力，參考詳盡的愛森斯坦筆記和素描圖，將之剪成《墨西哥萬歲！》（1979）問世，才算讓世人管窺這部電影可能的愛森斯坦作品樣貌。

事實上，在這部延宕太久版本問世之前，已有不同的人嘗試將之剪輯成片。諸如《墨西哥風雲》（*Thunder Over Mexico, 1933*）、《艷陽時光》（*Time in the Sun, 1940*）、《愛森斯坦在墨西哥》（*Eisenstein in Mexico, 1933*）、《亡靈節》（*Death Day, 1933*）。世人卻只認定亞歷克山德洛夫此版接近正宗，而且其旁白是俄國《戰爭與和平》大師導演邦達丘克（Bondachuk）親自擔綱聲音演出，表明是蘇聯正統。

一九九八年一位名為柯瓦洛夫（Oleg Kovalov）的導演又剪了一版《墨西哥幻想》（*Mexico Fanta-sy*），二十一世紀以來也有不同的人嘗試再剪新的版本。無論如何，愛森斯坦的傳奇仍未結束。

此片不管哪個版本對後世影響皆不可小覷，包括奧森‧威爾斯的《全是真的》（*It's All True*），佐杜洛夫斯基的《鼴鼠》，還有鏢客片大師塞吉歐‧李昂尼都被世人認為有《墨西哥萬歲！》影子。

超時代的創作

愛森斯坦一九四八年在長期史達林政權的迫害下鬱鬱早逝。隔了快五十年《墨西哥萬歲！》才透過他人之手完成，但是回首來看，此片在攝影、構想、剪接、美術、表演，以及對地理、景觀、文化的敏感

《墨西哥萬歲！》劇照。（*Que viva México!, 1979*）

度都是超前的。愛氏的野心讓本來一部投資人所
想要的小小旅遊誌變成龐大的墨西哥不同歷史不
同地區的紀錄。

從早期的瑪雅，阿茲特克建築文化遺跡，
圖騰般的雕像與金字塔，到如伊甸園般的質樸
人民，單純年輕人的未來夢想（金項鏈嫁妝和婚
禮），瓜達露佩聖母慶祝儀式，殘暴的鬥牛傳統，
接著有影射獨裁者迪亞茲的地主霸凌佃農的片
段，及應拍未拍的革命（僅剩幾張女游擊隊靜照
爲代表），還有夢幻般的亡靈節。

愛森斯坦的構想是分成四大段，再加上序曲
和結語共六段，方方面面觀看墨西哥的歷史、文
化、儀式民俗和革命理想。

從現存剪出的畫面來看，其史詩般的構圖
與剪接方式，充分彰顯出大師的筆觸，有些畫面
強烈令人想起《恐怖的伊凡》和《亞歷山大‧涅
夫斯基》，鬥牛場景的殘酷和瘋狂，原始生態中
的寧靜與閒散，佃農被活埋被萬騎踐踏頭顱的驚
嚇，還有亡靈節的奇特魔幻，都是場面調度的華

麗展現。巨大彷彿仙人掌的龍舌蘭，高天白雲的墨西哥沙漠，少女少男靦腆的笑容，背上插了數枝箭憤怒的公牛，快節奏踩過佃農頭顱的殘暴馬蹄，種種都留下令人難忘的影象。

當然，也有批評說愛森斯坦停留在前衛視野，將墨西哥置於詩意的幻想中，與現實不盡相合，也疏於社會主義式的制式宣傳意識。

但傑作就是傑作，愛森斯坦早在一九三〇年代美學意識已超前至此，他鏡下的百年前墨西哥烙印在每個看過的觀眾腦海中。

《拉丁電影驚艷：四大新浪潮》完

Photograph Credits

國家圖書館出版品預行編目資料

拉丁電影驚艷：四大新浪潮 / 焦雄屏 著.——初版.——
台北市：蓋亞文化，2022.07
　冊；公分（光影系列；LS005）
　ISBN　978-986-319-645-7（平裝）

　1.CST: 電影史 2.CST: 影評 3.CST: 拉丁美洲

987.0954　　　　　　　　　　　　111002949

光影系列 LS005

拉丁電影驚艷：四大新浪潮

作　　者　焦雄屏
策　　劃　財團法人電影推廣文教基金會
企劃主編　區桂芝
封面裝幀　莊謹銘
責任編輯　盧韻亘
總 編 輯　沈育如
發 行 人　陳常智
出 版 社　蓋亞文化有限公司
　　　　　地址：台北市103大同區承德路二段75巷35號
　　　　　電話：02-2558-5438　　傳眞：02-2558-5439
　　　　　電子信箱：gaea@gaeabooks.com.tw
　　　　　投稿信箱：editor@gaeabooks.com.tw
　　　　　郵撥帳號 19769541　戶名：蓋亞文化有限公司
法律顧問　宇達經貿法律事務所
總 經 銷　聯合發行股份有限公司
　　　　　地址：新北市新店區寶橋路二三五巷六弄六號二樓
　　　　　電話：02-2917-8022　　傳眞：02-2915-6275
港澳地區　一代匯集
　　　　　地址：九龍旺角塘尾道64號龍駒企業大廈10樓B&D室
　　　　　電話：+852-2783-8102　　傳眞：+852-2396-0050
初版一刷　2022年7月
定　　價　新台幣450元
Published and printed in Taiwan

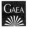

GAEA

GAEA